高等院校"十二五"动画专业系列教材

动画分镜与故事板

（修订本）

李　铁　张海力　编著

清华大学出版社

北京交通大学出版社

·北京·

内 容 简 介

本书讲述了故事板的定义，介绍了故事板在动画制作流程中的作用及故事板发展的历史；讲述了剧本的主题分析、剧情结构分析的方法，介绍了剧情节奏分析的方法；讲述了故事板设计师在角色和场景造型基础训练上应当着重注意的几个方面；介绍了视听语言的理论基础；深入分析了故事板中镜头画面、镜头动作的设计；详细讲述了镜头画面视觉造型元素及构图方式，分析了镜头画面的骨骼、节奏与韵律，论述了镜头中光与影的结构方式；详细讲述了如何在故事板中设计角色的表演和动作，以及场面调度的方式与技巧；最后介绍了故事板创作的流程、类型和风格特征。

本书既有理论指导，又有大量精心编排的案例分析，理论与实践并重。

本书适合动画、游戏及数码媒体专业的研究生、本科生及动漫爱好者阅读和自学，也可以作为动画、游戏及数码媒体专业人士的参考书籍。

图书在版编目（CIP）数据

动画分镜与故事板/李铁编著 . —北京：清华大学出版社；北京交通大学出版社，2012.5
（2022.7 重印）

（高等院校"十二五"动画专业系列教材）

ISBN 978-7-5121-0932-2

Ⅰ.① 动⋯ Ⅱ.① 李⋯ Ⅲ.① 动画片-镜头（电影艺术镜头）-设计-高等学校-教材 Ⅳ.
① J954.1

中国版本图书馆 CIP 数据核字（2012）第 041217 号

责任编辑：韩 乐
出版发行：清 华 大 学 出 版 社 邮编：100084 电话：010-62776969 http://www.tup.com.cn
　　　　　北京交通大学出版社 邮编：100044 电话：010-51686414 http://press.bjtu.edu.cn
印 刷 者：北京虎彩文化传播有限公司
经　　销：全国新华书店
开　　本：185×260 印张：17.25 字数：439 千字
版　　次：2012 年 5 月第 1 版 2022 年 1 月第 1 次修订 2022 年 7 月第 3 次印刷
书　　号：ISBN 978-7-5121-0932-2/J·51
定　　价：49.90 元

本书如有质量问题，请向北京交通大学出版社质监组反映。对您的意见和批评，我们表示欢迎和感谢。
投诉电话：010-51686043，51686008；传真：010-62225406；E-mail：press@bjtu.edu.cn。

前　言

　　动画是一项具有辉煌前景的产业，存在着巨大的发展潜力和广阔的市场空间，国家也在大力发展动画产业，在政策、投资、技术、教育等多个方面提供了有力的支持。

　　动画产业的发展离不开人才的培养，在动画产业飞速发展的今天，国内的动画教育也在走向一个大发展的新时期。然而，在新的历史时期，中国的动画艺术要再现《大闹天宫》、《哪吒闹海》、《三个和尚》的辉煌，却并非一朝一夕的事情。单就动画人才培养而言，新技术、新文化形态、新艺术表现形式、新的商业动画制片模式等都给动画教育提出了新的课题。

　　为此，由天津工业大学动画专业牵头，在多所高校和专家组的参与下，在动画教育的办学理念、人才培养目标、教学模式、学科建设、课程体系、教学内容等方面，不断进行改革创新的研究，并在结合教学积累与实践经验总结，吸收国内外动画创作、教育的成果的基础上，组织编纂了本套系列教材。在教材的编写过程中，作者注重理论与实践相结合、动画艺术与技术相结合，并结合动画创作的具体实例进行深入分析，强调可操作性和理论的系统性，在突出实用性的同时，力求文字浅显易懂，活泼生动。

　　故事板是影片实际拍摄或制作之前，在理解和把握剧本主旨的前提下，利用影视动画的视听语言和蒙太奇的时空构思方式，以系列镜头画面设计草图的形式讲述故事、塑造角色，并详细标明镜头属性、镜头组接方式、镜头持续时间、声音、特效等信息，是指导表演、制景、摄影、调度、剪辑等环节的视觉化工具。

　　本书详细讲述了故事板的定义，介绍了故事板在动画制作流程中的作用，以及故事板发展的历史；详细讲述了剧本的主题分析、剧情结构分析的方法，介绍了剧情节奏分析的方法；详细讲述了故事板设计师在角色和场景造型基础训练上应当着重注意的几个方面；介绍了视听语言的理论基础；深入分析了故事板中镜头画面、镜头动作的设计；详细讲述了镜头画面视觉造型元素及构图方式，分析了镜头画面的骨骼、节奏与韵律，论述了镜头中光与影的结构方式；详细讲述了如何在故事板中设计角色的表演和动作，以及场面调度的方式与技巧；最后介绍了故事板创作的流程、类型和风格特征。

　　衷心希望本套教材能够为早日培养出优秀动画人才，实现动画王国中"中国学派"的复兴尽一点绵薄之力。

<div style="text-align: right">

编　者

2012 年 5 月

</div>

目　　录

第 1 章

概　论

本章首先概述故事板的定义，介绍故事板在动画制作流程中的位置，故事板创作模式的特点；接着详细讲述故事板发展的历史，在不同制作领域中的应用；最后从导演创作、生产管理、技术分析、成本控制、剪辑前置、动作设计六个方面详细分析故事板的主要作用。

1.1　故事板概述

故事板一词来源于英文"Storyboard"，指在影片实际拍摄或制作之前，在理解和把握剧本主旨的前提下，利用影视动画的视听语言和蒙太奇的时空构思方式，以系列镜头画面设计草图的形式讲述故事，并详细标明镜头属性、镜头组接方式、镜头持续时间、声音、特效等信息，是指导表演、制景、摄影、调度、剪辑等环节的视觉化工具。图 1-1 所示为选自吉卜力工作室的《红猪》故事板。

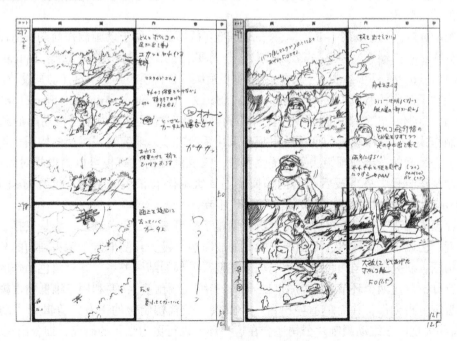

图 1-1　选自《红猪》的故事板

　　导演巴兹·鲁赫曼（Baz Luhrmann）曾经说："故事板与故事板艺术家是一对很好的伙伴，你可以用它们事先将你想要的东西准确且清晰地表达出来。我在构想和制作复杂的动作场景的时候，更能感受到它们的重要性。"如图 1-2 所示，1943 年美国 UPA 工作室的创立者扎克·施瓦茨（Zack Schwartz，坐者）、戴维·希伯曼（David Hilberman，左）和史蒂芬·鲍沙斯特（Steve Bosustow，右）一同研究动画片的故事板。

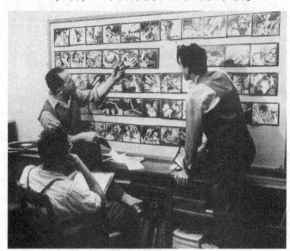

图 1-2　UPA 工作室的故事板研究过程

　　埃里克·舍曼（Eric Sherman）在《导演电影》一书中讲到："电影故事板制作就是绘制一系列的草图，并对每一个基本场景和场景中的每一个机位设置都做出说明……电影故事板就是在开始拍摄前对电影全貌所做的一种视觉记录。"可见这一环节是动画制作前期的关键，分镜头主要体现了导演对文学剧本的二度创作过程，而故事板创作则是形成动画视听叙事风格的关键阶段。

　　二维动画制作流程如图 1-3 所示，Storyboard（故事板）位于动画制作前期，前面的两个制作环节是 Idea（创意）和 Script（编剧）；与其平行的两个制作模块是 Conceptual Artwork（概念设计）和 Voice Recording（录音）；故事板后续的创作模块是 Layout（动画设计稿）。

　　三维动画制作流程如图 1-4 所示，Idea、Script、Conceptual Artwork、Storyboard、Voice Recording 几个环节与二维动画的制作流程相同，在创作过程中着力于三维动画的独特表现能力和制作技术。三维动画前期的故事板也采用手绘方式，研究镜头画面的构图，构建镜头的运动，为后面的三维动画镜头预演提供参考，三维动画的故事板可以画得相对简约一些。三维动画制作流程中故事板后续的创作模块与二维动画有很大的不同，包含 Master Layout（场面预演）和 Shot Layout（镜头预演）两个环节。

　　场面预演用于三维动画的蒙太奇分析，偏重于故事表述、角色调度、场景安排、摄像机机位调度、初始灯光布置等，更像是三维化的故事板；镜头预演偏重于镜头画面的分析，研究画面构图，研究角色与角色、角色与场景在镜头内部的结构关系，并对角色动作的时间和节奏进行分析。这两个环节统称为 3D Layout（三维动画预演），要利用三维低精度模型对二维故事板进行再创作，并简单渲染出每一个镜头，配合初始化的声音，剪辑成"动态故事板"，有些大型的三维动画制片公司还会在这一环节进行更为细化的研究，细分出更多的 3D Layout 研究层级。

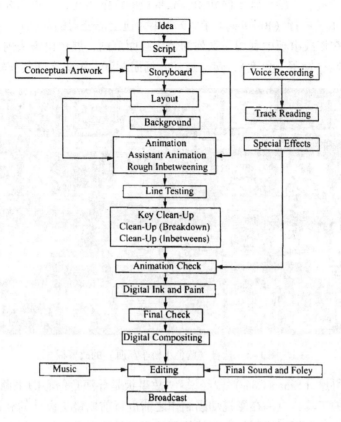

图 1-3　二维动画制作流程

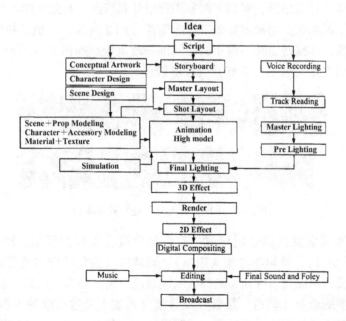

图 1-4　三维动画制作流程

有关动画设计稿、三维动画预演和动态故事板的详细讲述，参见第 8 章。

图 1-5 是比尔·皮特（Bill Peet）在 1952 年为迪士尼公司的动画片《蓝色小轿车苏西》绘制的故事板，在该故事板中利用一系列的镜头画面草图，展示出镜头内部的构图结构、角色动作、镜头属性（镜距、角度）、镜头运动、场面调度、镜头之间的剪辑关系等信息。

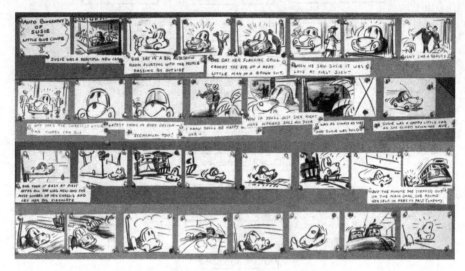

图 1-5　选自《蓝色小轿车苏西》的故事板

导演伊桑·科恩（Ethan Coer）曾经说："故事板是导演自信心的来源。"故事板是一种导演视觉化思维的工具，也是在影视动画制作之前进行前期镜头设计的利器，利用动画故事板，导演和制片人在动画正式制作之前就能预见到作品的视觉全貌，甚至可以利用故事板激发灵感、明确想法、理清思路，对剧本内容进行增补和修正，避免前期环节的错误延续到下一环节，使错误不断放大。动画电影故事板的制作周期非常长，一般会持续 3～4 个月，迪士尼公司和皮克斯工作室甚至花一两年的时间准备故事板，如图 1-6 所示，是 2009 年迪士尼公司出品的动画电影《公主与青蛙》的故事板。

图 1-6　选自《公主与青蛙》的故事板

故事板设计师的职责更像是副导演，应当与导演有很好的默契，同时肩负着摄像师（镜头画面与机位设计）、剪辑师（镜头粗剪）、动画师（角色动作初始设计）、音效师的重任。故事板最终要由出品人、导演、制片人共同审定，这一环节完成后，动画进入中期的制作环节。一套完整的造型（角色、场景）设计稿，再加上经过核准的剧本、故事板和动态故事板，基本上就决定了影视动画项目的视听风格和主基调。另外，故事板只是影视动画创作前期的阶段性成果而不是创作的终点，在中期、后期制作过程中还要进行再创作。

1.2 故事板的历史

在电影的默片时代，随着电影的剧情和拍摄手法越来越复杂，第一代电影大师曾尝试使用镜头设计草图指导电影的拍摄过程。前苏联电影大师谢尔盖·爱森斯坦（Sergei Mikhailovich Eisenstei），在1925年拍摄《战舰波将金号》和1931年拍摄《墨西哥万岁》的过程中，就开始借助镜头草图进行导演构思，对故事结构、画面构图、场面调度等方面都进行了深入的研究。曾担任美工师的爱森斯坦受到过良好的视觉训练，是同时代导演中能亲自绘制镜头设计草图的电影大师。如图1-7所示，是爱森斯坦所绘制的镜头设计草图。

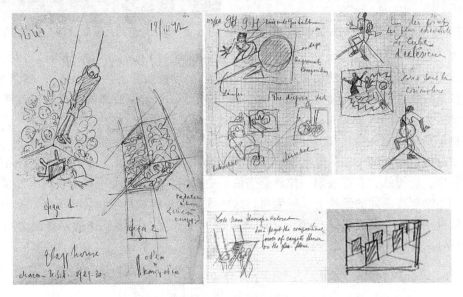

图1-7　爱森斯坦绘制的镜头设计草图

故事板最早在动画制作领域才真正确立其在电影制作环节中的重要地位。早期的动画短片主要仰仗着技术的新奇吸引着观众，剧情往往十分简单，动画师主要依据一些噱头编制故事，在无剧本的情况下进行创作，所以并不需要在制作前期进行镜头的结构设计。例如，弗莱舍工作室（Fleischer Studio）在早期就几乎不采用剧本，导演只是将故事和构思给动画师讲述一遍，然后指出在哪些地方增加什么噱头的建议就可以了。

约翰·肯尼马克（John Canemaker）在其所著的《纸上造梦——迪士尼的故事板艺术和故事板画师》中讲到，美国沃尔特·迪士尼工作室（Walt Disney Studio）在20世纪20年代制作动画短片《疯狂飞机》和《汽船威力号》的过程中，已经尝试采用类似漫画书的"故事速写"（Story Sketches）描绘动画的创作思路，故事速写中会包含机位设计、画面构图和角色动作，有时还会单独配上一些说明性的文字。如图1-8所示，是动画大师乌布·伊沃克斯（Ub Iwerks）为《疯狂飞机》绘制的故事速写。

在20世纪30年代，迪士尼工作室已经确立了比较成熟的故事板制作模式，尤其是委任特德·西尔斯（Ted Sears，如图1-9所示）创建迪士尼的故事部（Story Department），结束了由动画师兼任编剧和导演多重任务的制作模式。

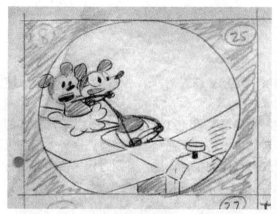

图1-8　选自《疯狂飞机》的故事速写

图1-9　迪士尼公司故事部的带头人特德·西尔斯

根据沃尔特·迪士尼的大女儿黛安·迪士尼·米勒（Diane Disney Miller）回忆，第一部完全使用故事板模式制作的动画片是1933年出品的动画短片《三只小猪》。如图1-10所示，是依据故事板绘制的动画设计稿；如图1-11所示，是依据故事板和动画设计稿完成的镜头画面。

在克里斯托弗·芬奇（Christopher Finch）所著的《沃尔特·迪士尼的艺术》中讲到，迪士尼十分倚重动画师韦伯·史密斯（Webb Smith），如图1-12所示，在这张拍摄于1931年的照片中，后排站立者右数第一位就是韦伯·史密斯。他采用了一种全新的编导模式，他将镜头画面绘制在不同的纸片上，然后再将这些画满镜头的纸片钉在公告板上，排定好顺序后开始依据系列镜头画面讲述故事，从此故事板就正式成为动画创作前期中最为重要的环节，"Storyboard"一词也正源于此。

图1-10　《三只小猪》的动画设计稿

图1-11 《三只小猪》中的镜头画面

图1-12 后排站立者右数第一位就是韦伯·史密斯

随着迪士尼工作室动画片的故事情节越来越复杂，故事板的作用越来越重要，几乎所有的动画项目都采用这种制作模式，在开始中期制作之前，都要由迪士尼亲自对故事板进行审阅。如图1-13所示，在迪士尼工作室中，动画师们在利用故事板研究镜头。

最早采用故事板制作模式拍摄的动画电影长片是迪士尼公司在1937年制作完成的动画电影《白雪公主》，如图1-14所示。如图1-15所示，是由乔·里纳尔迪（Joe Rinaldi）为1951年迪士尼动画电影《爱丽丝漫游奇境》绘制的故事板，所有镜头画面都钉在一个公告板上。迪士尼早期的故事板是剧作家和动画师合作完成的，他们相互协作，通过修改场景及增/删镜头草图使得故事获得更完美的视听表述。

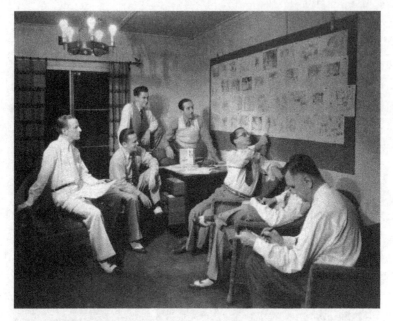

图 1-13　迪士尼工作室利用故事板进行动画创作

图 1-14　选自《白雪公主》的故事板画面

图 1-15　选自《爱丽丝漫游奇境》的故事板

最早的故事板设计师被称作"故事人"（Storyman），例如，韦伯·史密斯在 1931 年之前就担任高德温－布赖工作室（Goldwyn-Bray）的故事人；1931—1942 年间担任迪士尼工作室的故事人，参与制作了《米老鼠》系列动画和动画电影《白雪公主》、《木偶奇遇记》、

《幻想曲》、《小飞象》、《致候吾友》；在 1943—1944 年间担任米高梅公司（MGM）的故事人；1945—1946 年间担任哥伦比亚公司（Columbia）的故事人，参与制作了《狐狸与乌鸦》；1947—1948 年间担任沃尔特·兰兹工作室（Walter Lantz Studio）的故事人，参与制作了《啄木鸟伍迪》和《熊猫安迪》；1948 年后担任乔治·佩尔工作室（George Pal Studio）的故事人，参与制作了木偶动画系列。

　　由于故事板制作模式显著的优势，使得美国在 20 世纪 60 年代之前的动画短片作品，基本都不需要以剧本的方式撰写出来，只要直接绘制故事板就完全可以了。例如，美国动画黄金时代的沃伦·福斯特（Warren Foster）曾经编写过大量的经典动画作品，但是他的创作过程决不是撰写剧本，而是以故事板的形式展现给整个制作团队。沃伦·福斯特曾经在弗莱舍工作室担当"笑料人"（gag man，设计插科打诨段落的人），参与制作了《大力水手在纽约》。1938 年，沃伦·福斯特移居到美国西部，加入了华纳兄弟公司（Warner Bros）的鲍勃·克拉珀特（Bob Clampett）制作团队，并创作了一系列非常经典的动画片，如《小鸟与恶猫》、《储钱猪惊天大劫案》、《龟兔赛跑》等。在鲍勃·克拉珀特离开华纳后，沃伦·福斯特继续为弗里兹·弗里伦（Friz Freleng）绘制故事板，弗里伦赞许福斯特是他遇到过最好的故事人。如图 1-16 所示，是福斯特在汉纳 - 巴伯拉工作室（Hanna-Barbera Studio）期间绘制的《瑜伽熊》的故事板，由于当时电视动画系列片制作成本的限制，故事板绘制得非常简约。

图 1-16　选自《瑜伽熊》的故事板

　　美国动画制片人凯瑟琳·温德（Catherine Winder）在其《动画制片》一书中写道："动画电影的剧本对于故事板的创作往往不起主要作用。剧本并不需要严格参考，而只是提供给故事板设计师的一种参考，创作故事板的过程中可以引用和完善它。随着故事板创作的进展，剧本要做相应的改动以适应最新的故事板。"

　　这种全新的动画前期创作模式迅速被整个影视制作行业所借鉴，第一部完全采用故事板进行前期镜头设计的实拍电影是《乱世佳人》，故事板画师是在 1929 年获得第一届奥斯卡最佳美工师奖的威廉·卡梅伦·孟席斯（William Cameron Menzies），他在 1939 年由于《乱世佳人》又获得奥斯卡最佳美术设计师奖（从这届开始，美工师奖正式更名为设计师奖）。此时的美术设计师开始密切参与分镜头设计和画面结构设计，甚至还要进行镜头内部动作和场面调度的设计。受到导演大卫·塞尔兹尼克（David Selznick）的邀请，孟席斯为《乱世佳人》绘制了大量的分镜头故事板，使该片每个镜头的构图、场景布置和剪辑点的细节，都预先视觉化地表现出来。从孟席斯开始，故事板设计师逐渐成为电影制作团队中核心的职位，参与了导演、摄影师、剪辑师，甚至编剧等人的工作，成为影片中镜头和段落的主要设计者之一。如图 1-17 所示，1943 年在电影《反攻洛血战》的拍摄现场，著名导演刘易斯·迈尔斯通（Lewis Milestone）、摄影师黄宗霑和威廉·卡梅伦·孟席斯在进行电影镜头的分析。

图 1-17　威廉·卡梅伦·孟席斯（右一）参与导演创作

　　故事板制作模式的优势是显而易见的，在故事板开始使用之前，导演要在多个机位拍摄大量的实验镜头，然后决定用哪些机位和构图进行最终拍摄，这样会耗费大量的时间和胶片，耗片比例很高。利用故事板创作工具后，可以在开拍之前进行镜头的设计，在拍摄过程中只进行一些细微的调整工作，从而减少制作成本和制作周期，并能更好地协调各个部门之间的工作。在 20 世纪 40 年代初期，故事板的创作模式在影视制片领域变得越来越流行，并逐渐成为电影制造过程中不可或缺的关键环节。

　　美国著名导演奥森·威尔斯（Orson Welles）在 1941 年拍摄《公民凯恩》的过程中，就利用故事板设计场景灯光、镜头动作和画面构图。前苏联电影大师弗塞沃洛德·普多夫金（Vsevolod Illarionovich Pudovkin）在 1947 年拍摄《海军上将纳希莫夫》的过程中，就为影片

亲手绘制了故事板，如图 1-18 所示。

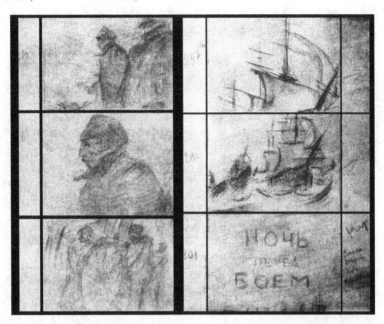

图 1-18　普多夫金为《海军上将纳希莫夫》绘制的故事板

阿尔弗莱德·希区柯克（Alfred Hitchcock）（图 1-19）是最为重视故事板创作工具的电影大师。

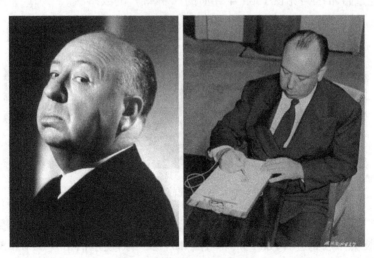

图 1-19　电影大师希区柯克

希区柯克在拍摄之前会将所有的镜头都画在故事板上，有些故事板他亲自绘制，有些则委托给曼托·许布纳（Mentor Huebner）或哈罗德·米切尔森（Harold Michelson）等故事板设计师完成，从而使整个拍摄过程只是成为对已经决定好的镜头画面设计的记录，所以他的耗片比例是最低的。他利用故事板进行精密的早期预算，控制每一部影片中可以改动的任何情节。在好莱坞制片人中心制的模式下，拥有最终剪辑权的制片人对希区柯克无计可施，因为他所提供的胶片素材已经非常完整，甚至没有任何可供剪辑改动的备用胶片。正是通过这

种方式，希区柯克在一种高度严密的工业体制下保证了个人电影美学的特点。如图 1-20 所示，是希区柯克为 1966 年拍摄的影片《冲破铁幕》绘制的故事板草图；如图 1-21 所示，是希区柯克为 1942 年拍摄的《海角擒凶》绘制的故事板草图。

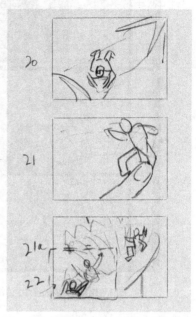

图 1-20　《冲破铁幕》的故事板草图　　　　图 1-21　《海角擒凶》的故事板草图

图 1-22 为选自希区柯克在 1963 年导演的《群鸟》的故事板。

图 1-22　选自《群鸟》的故事板

　　如图 1-23 所示，是日本电影大师黑泽明绘制的故事板。其他重视故事板创作工具的著名导演还包括彼德·杰克逊（Peter Jackson）、斯蒂文·斯皮尔伯格（Steven Spielberg）和马丁·斯科塞斯（Martin Scorsese）等人。他们中的有些导演使用故事板如同希区柯克般的精准，有些导演则仅为一些难以设计的镜头（特别是动作镜头或特效镜头）绘制故事板，对灯光、场景、取景、摄像机动作、角色表演进行专题研究。

　　故事板的制作模式逐渐为世界上绝大多数的国家所采用，如图 1-24 所示，在 20 世纪 60 年代前苏联制作的动画短片《谁说是我的》中采用了分镜头脚本和故事板配合的模式，分镜头栏中包含镜头序号、镜头属性、镜头长度、镜头描述、声音和特效几个部分。

　　故事板的应用领域也从电影、动画，拓展为广告、游戏、多媒体数字出版物、音乐电视

短片、建筑漫游、虚拟现实等制作领域，成为设计师的构思工具。如图 1-25 所示，是一则
化妆品广告短片的故事板设计。

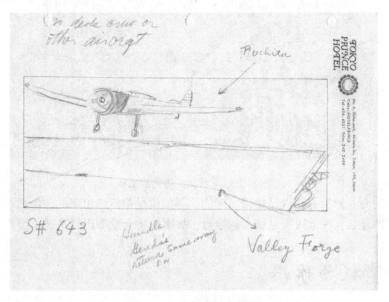

图 1-23　黑泽明绘制的故事板

图 1-24　选自《谁说是我的》的故事板

图1-25　化妆品广告的故事板

　　现在多数的商业影片与其说是拍摄出来的，不如说是被制造出来的，场面调度、镜头视听表述过程越来越复杂，视觉效果也越来越炫目，故事板将会发挥出越来越不可替代的作用。

1.3　故事板的作用

　　与实拍电影相比较，故事板在动画创作前期具有更大的价值，其主要作用体现在以下几个方面。

1. 故事板是导演艺术创作的重要工具

　　故事板创作过程绝不仅是简单的视觉化过程，而是导演在剧本的基础上进行二度创作的过程，是利用视听语言逐渐走向成熟表述的关键阶段，也是形成影片视听风格的关键阶段。利用故事板导演可以进行视听表述流畅性和节奏的研究；进行分镜头和镜头画面的研究；重新斟酌对白；创造性地构建场景；甚至可以增加故事元素，创造细节，体现导演的整体构思。如图1-26所示，迪士尼正与威尔弗雷德·杰克逊（Wilfred Jackson）对动画故事板进行深入的探讨。

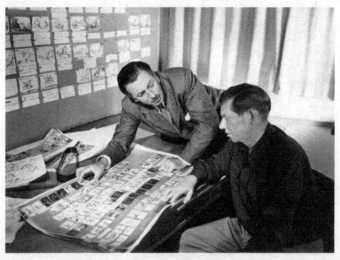

图1-26　迪士尼与杰克逊

尤其在影视动画制作领域，导演在制作过程中的控制力比实拍电影要小很多，其影响力主要体现在分镜头与故事板的创作阶段，后续的动画制作过程多数情况下只是技术实现与质量管理的过程。

2. 故事板是影视动画生产管理的重要工具

在故事板中确定分镜头制作的任务量、特效镜头数量、场景设计的任务量、动作设计的任务量，便于任务的分配，有利于工作量、制作周期、制作质量的制片管理。同时，故事板还是制作团队内部之间相互交流的工具。

3. 故事板是影视动画技术分析的工具

在故事板画面中确定了每个镜头所要包含的所有视觉元素，需要使用的影视技术及设备，所以在故事板设计阶段就要考虑后续的生产环节，兼顾到一些技术性的因素，以及在制作环节实现的可能性。故事板还是进行角色场面调度和摄像机机位调度的工具，可以深入研究摄像机镜距、景次、角度、位置、运动、配合关系等属性。

如图 1-27 所示，在日本吉卜力工作室的动画电影《红猪》中，利用故事板对战机运动轨迹和摄像机的运动镜头进行了深入的设计。

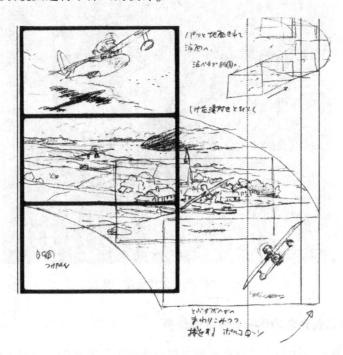

图 1-27　选自《红猪》的故事板

4. 故事板是影视动画成本控制的工具

在故事板创作阶段要有成本控制的意识，重要的蒙太奇段落可以将镜头画面设计得复杂一些，一些一般性的镜头则可以利用很多手段既减小工作量，又不影响影片最终的效果。例如，只在一些精彩的段落设计一些难度较大的动作，在一般镜头中可以利用切转、镜头动

作、分层相对移动等技巧，减少原画和动画的制作难度和工作量。同时还要限定特效镜头的数量，将特效制作的成本控制在预算之内。

另外，所有的调整、修改工作都要在故事板阶段完成，在故事板设计阶段的工作越充分，后续环节出现修改、返工的概率就越小，从而可以有效降低制作的成本。

5. 故事板是影视动画剪辑前置的工具

故事板有助于创作人员形成故事逻辑性和内容统一性的理解，便于以线性的方式理顺故事发展脉络，甚至可以利用故事板进行粗剪。早期的故事板并非是漫画式顺序绘制的，而是被分剪成一格格的独立画面，可以在展示板上进行增删、修改，重新排序，这一过程与剪辑第三度创作完全一致，保证了故事视听表述流畅又不失精巧的结构。

在一些平行蒙太奇、交叉蒙太奇的镜头结构关系中，可以进行更为复杂的构思，这是在顺序式剧本创作过程中难于实现的，保证了故事结构的节奏性和形式感。利用动态故事板，还能对粗剪的结果进行预演和调整。

如图1-28所示，动画大师比尔·皮特正在通过调整故事板画面的位置和顺序，对动画片进行剪辑调整。

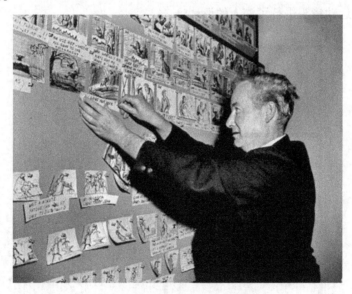

图1-28　动画大师比尔·皮特

6. 故事板担负着角色动作初始设计的任务

动画片故事板会比实拍电影故事板绘制得更为详细，原画师完全可以依据故事板设计角色的关键动作。多数动画故事板在绘制比较复杂的角色动态或需要特别规定的动作变化时，每个镜头要画出若干张关键动作的故事板画面，并标注清楚出入画面的位置、起点和终点的位置等信息，景物运动也同样进行描绘和标注。而且在故事板阶段所进行的动作初始设计，会更加注意动作与镜头属性的配合关系，以及动作与特定情境的配合关系。

如图1-29所示，迪士尼公司在制作动画电影《101只斑点狗》的过程中，在故事板阶段就进行了大量生动的角色动作设计。

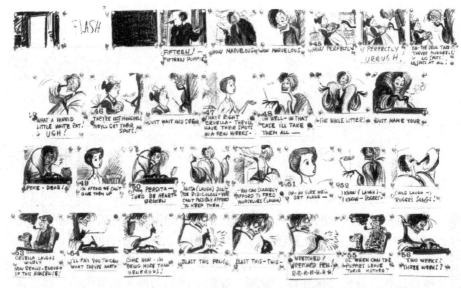

图 1-29　选自《101 只斑点狗》故事板

　　通过以上对故事板作用的总结，可以看出正如动画大师宫崎骏所言："观众看到的是伸展开来的绿叶满枝，故事板的任务就在于向下扎根，培养出粗壮结实的树干。"虽然故事板很少有机会被观众看到，却在幕后默默地发挥着自己巨大的作用。

　　商业动画往往是一个规模宏大的影视产品，其昂贵的成本和极端复杂的集体创作过程使任何一个有天才的人都不可能脱离了时代的趣味或偏见去创造杰作，都要在一个严格的流程体系之下贡献自己的创造力。索尼动画公司的安东尼·斯塔奇（Anthony Stacchi）在担任动画电影《丛林大反攻》副导演期间曾经说："故事板是动画制作的一个平台。故事的所有情节都可以在这里得到拓展，并且使节奏更加清晰、合理。如果角色的个性在这里未能得到充分演绎，那么在以后的工序中就再也没有机会了。幸好我们的故事部门全都是一些跟布格和艾略特类似的另类艺术大师，因此他们对于这些野生动物个性的理解非常入木。"该片前期共绘制故事板 3 万 4 千多张，从中选取了 1223 幅作为最终的镜头，光拍摄这些故事板就使用了近 2200 米的电影胶片。

习题

　　1-1　绘制人物动态速写，A4 纸每天绘制 5 张，持续一周时间。

　　1-2　绘制建筑和风景速写，A4 纸每天绘制 5 张，持续一周时间。

　　1-3　课堂上教师放映一些不同类型影视动画片的故事板，分析故事板中包含的内容、视听的表述方式、造型的风格特征等，并从这些故事板中选取 2~3 个蒙太奇句子（由若干个分镜头画面构成，完整表述一个意思）要同学临摹。

　　1-4　教师依据自己手头掌握的故事板资料情况，指定几部需要观摩的影片让同学在课余时间观看。例如教师手中掌握了几部吉卜力工作室影片的故事板资料，并且在以后的课堂上将作为实例进行分析和讲述，就可以预先让同学在课余时间将这些影片观摩几遍，有利于在后面的教学进程中能有更好的课堂互动。

第2章

剧本分析

本章 2.1 节讲述动画剧本的视觉化思维特点，以及如何运用视听语言和蒙太奇结构方式进行表述；2.2 节详细讲述剧本的主题分析，以及如何通过角色塑造和对生活的描绘传达剧本的主题思想；2.3 节详细论述剧情结构分析的方法，介绍情节点与情节线、情节线的时空结构和叙事线索结构，分析包含开端、发展、高潮、结局的经典剧情结构，讲解伏笔与照应的技巧；2.4 节详细讲述剧情节奏分析的方法，介绍内部节奏和外部节奏，特别对内部节奏的分析方式和节奏总谱的分析技巧进行详细介绍。

2.1　动画剧本特点

影视动画的剧本与小说或者舞台戏剧台本不同，其最为重要的特点是要用电影的视觉化思维进行构思，并要灵活运用视听语言，具备蒙太奇结构和表述的方式。同时，动画还是时空结合的艺术形式，因此编剧必须具备时空结构的意识和能力。前苏联电影大师普多夫金曾经讲到："小说家用文字描写来表述他的作品基点……而电影编剧在进行这一工作时，则要运用造型的（能从外形来表现的）形象思维。他必须锻炼自己的想象力，必须养成这样一种习惯，使他想到的任何一种东西，都能像表现在银幕上的一系列形象那样的浮现在他的脑海中。"

剧本是为动画片的创作服务的，剧本必须充分考虑到动画片的视觉造型特性，所写的内容必须是能够看得见的，能够被表现在屏幕上的。让角色、环境、情节、气氛等都得到视听造型的表现，落实到动画的镜头画面内和镜头之间的组接关系中。小说常常可以夹叙夹议，但在动画片中则难于直接用视听造型的手段表现这些抽象的内容。日本电影大师黑泽明曾经告诫电影的编剧："一部好的剧本，很少有说明性的东西，要知道，用种种说明来代替描写这种偷懒的办法，是写剧本时最危险的陷阱。说明某种场合的人物心理是比较容易的，但是通过动作或者对话的微妙变化来描写人物心理却要困难得多。"

例如，对于心理的描写，动画片和小说的表现方式有很大的不同，尽管有时可以采用内心独白的方式来表现角色的心理动作，但动画片更需要把角色的内心活动（思想、感情、意志等）通过视听造型的手段进行表现，如表情、外部动作、对白、景物镜头等直接诉诸于观众的感官。

由日本吉卜力工作室在 1995 年制作完成的动画电影《侧耳倾听》，描写一个中学女生阿雯，正在面临初中毕业前的人生抉择。阿雯学业优秀，同时非常喜欢阅读课外书，并时常

将自己的人生感悟和阅读心得写下来。学校图书馆的藏书几乎被她读遍，阿雯开始注意到借阅登记上有一个叫圣司的人，有着与她一样的阅读选择和速度。一天，阿雯在给爸爸送午饭的路上，偶然遇见一只像人一样搭坐电车的胖猫，她好奇地尾随胖猫，并一路跟踪到了半山坡上一家古老而精致的古董店，店里的一个猫男爵雕像令她深深着迷，同时还结识了店主人圣司爷爷。返回的路上，阿雯突然发现给爸爸的便当忘记在古董店中，这时圣司爷爷的孙子骑车将便当送还到她手中。从此两人结识，原来这个男生就是圣司，他们是一个学校的同学，圣司也正在面临高中毕业的抉择。圣司醉心于小提琴的制作，向阿雯倾诉了自己想去意大利古老的制琴学校学习的梦想。其实圣司早已暗恋着阿雯，他以前拼命借书、看书就是为了引起爱读书的阿雯的注意，两个人之间萌生出清纯的爱恋。阿雯和圣司两个人都在面临着毕业抉择的十字路口，圣司决定先到意大利短期进修一段时间，看制琴是否真正是自己所选定的人生道路。离别了圣司的阿雯也顶住了学业和考试的重压，决定依据猫男爵的雕像撰写一个相爱的两个人却因为种种误解而不能在一起的故事，以证明自己的实力。历经艰辛，阿雯终于完成了小说，并带给古董店的圣司爷爷看。老爷爷深受感动，并讲述了猫男爵真正的故事，该故事恰恰和阿雯所写的故事吻合。经历了写作艰辛和与恋人分别的阿雯惊人地成长起来，知道自己还要继续求学，以实现文学创作的梦想。而圣司也终于得到父母的理解，可以去意大利学习造琴技艺。最后在一个日出前的黎明，从意大利结束短训回国的圣司，带着阿雯去看日出，在日出后明净晴朗的天空下，圣司勇敢地向阿雯告白自己的爱情，阿雯幸福地答应了，明确了人生奋斗目标的他们幸福地拥抱在一起。

　　这部影片没有激烈的戏剧冲突和跌宕起伏的情节，是一部清新隽永的青春励志片，影片中有很多蒙太奇段落都精彩地诠释了角色的心路历程和情感变化，例如由动画大师宫崎骏设计的这一段故事板，如图 2-1、图 2-2、图 2-3 所示，描写了阿雯历经艰辛，终于完成了自己的第一部小说，并带给古董店的圣司爷爷看，希望得到他的评价。老爷爷认真阅读了很长的时间，心中忐忑不安期待评价的阿雯一直在外面等着，由于这一段时间没日没夜地写作，还得不到家人的理解，身心俱疲地蜷缩在角落里昏昏睡去。看完了剧本的圣司爷爷发现还等在屋外的阿雯，并将她叫醒，给了阿雯的作品以肯定和客观的评价，此时的阿雯难忍心中的压抑和委屈突然大哭起来。

　　镜头 1，街道，俯视全景，华灯初上的街道上车流穿梭。

　　镜头 2，城市大远景，天色阴沉、乌云压境，新干线上的列车在城市中穿行。

　　镜头 3，仰视天空，多云，飞机在天空中闪着航灯。

　　镜头 4，全景，圣司家的小楼，底层的灯光亮起，照亮了回廊。

　　镜头 5，中景，蜷缩在回廊上睡着了的阿雯，门打开，阿雯被光照亮，爷爷走近她。爷爷说：“你怎么蹲在这里啊？阿雯小姐，我已经看完了。”阿雯抬起头向上望去。

　　镜头 6，近景，仰视，阿雯主观镜头看到爷爷的脸。爷爷说：“谢谢你，写得非常好。”

　　镜头 7，近景，平视，阿雯猛摇着头。阿雯说：“骗人，骗人！”阿雯站起身，摇镜头呈现过肩外反拍镜头。阿雯说：“请告诉我实话，我根本没有整理好，后半部乱七八糟的（猛摇头），我自己都晓得。”

　　镜头 8，近景，平视，内反拍，爷爷微笑着慈爱地说：“对，粗犷、直率，而且不够完美，跟圣司的小提琴一样。”

　　镜头 9，近景，平视，但镜头更加接近，阿雯惊讶的表情，她诧异于爷爷这样的评价。

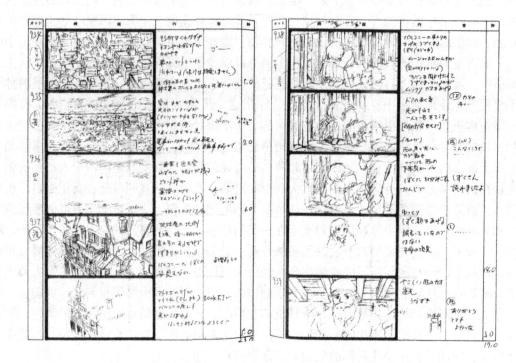

图 2-1　选自《侧耳倾听》故事板

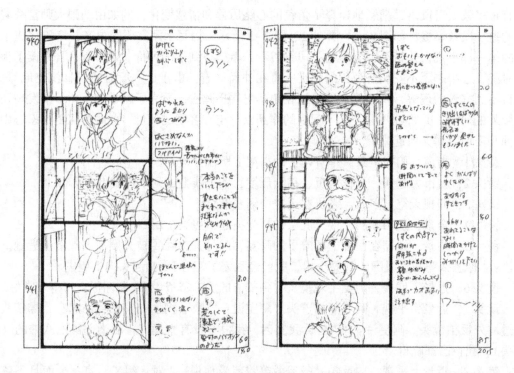

图 2-2　选自《侧耳倾听》故事板

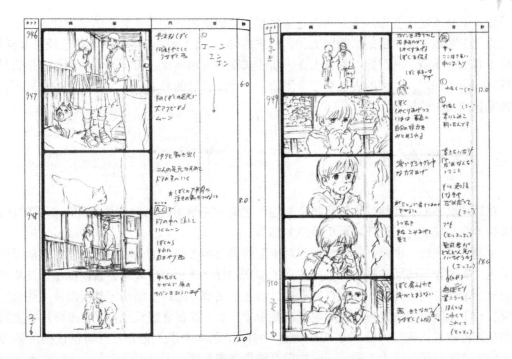

图 2-3　选自《侧耳倾听》故事板

　　镜头 10，中景，平视，关系镜头。爷爷说："阿雯小姐，我看清楚了，你这块刚刚出土没有磨好的原石。"

　　镜头 11，近景，爷爷开始变得严肃的脸，爷爷说："你真的很努力，不要慌张。"

　　镜头 12，近景，阿雯惊讶、呆滞的表情，爷爷说："太棒了。"（上个镜头声音拖下。）阿雯的表情开始发生变化，变得委屈而哀伤。爷爷接着说："再下工夫好好地磨炼吧。"此时阿雯的眼中已经饱含泪水，肩膀在微微颤抖着。突然，再也忍耐不住的她大哭起来，用双手捂住眼睛，肩膀和整个身子都剧烈地抖动起来。

　　镜头 13，中景，关系镜头，爷爷微微点点头。

　　镜头 14，特写，胖猫释然地眯起眼睛，打了个大哈欠，走向屋子。

　　镜头 15，全景，关系镜头，猫走进屋子，爷爷俯身捡起阿雯地上的书包，拍拍阿雯的肩头。爷爷说："这里有点冷，到里面去吧。"阿雯说："我……我写了之后才发现。"

　　镜头 16，近景，外反拍过肩镜头，泪水在阿雯的脸上肆意地流着。阿雯说："光是想写是不够的，要学的东西太多了。"她又捂住脸大哭，接着说："但是，圣司君一步步走得好快。"

　　镜头 17，近景，外反拍过肩镜头，爷爷睁大眼睛看着阿雯，阿雯说："我好想跟上他的脚步，我真的好害怕，好害怕。"爷爷说："看得出来你喜欢圣司吧。"阿雯抽泣着深深点点头，爷爷眯起眼睛微笑。

　　后面接着的就是心情平复后的阿雯在爷爷家吃拉面、聊天，听爷爷讲猫男爵的故事。

　　从上面的分析中可以看出，这一个蒙太奇段落在剧本阶段，在场景、时间、对白、动作的设计之上已经进行了充分地视觉化研究，将阿雯羞涩、委屈、担心、失望，害怕跟不上恋人（暗恋）前进的脚步，配不上圣司君的复杂心理表现得淋漓尽致。成功地利用视听表述

的手段，描写了这个初恋的少女所以花这样长的时间废寝忘食，在紧张的学习和亲人不理解的压力之下写成小说，正是试图跟上圣司前进的脚步，因为同样年纪的圣司已经志存高远，明确了自己生活奋斗的目标，并且也在一步步脚踏实地地实现。可见剧本的创作与修改是故事板再创作的前提，故事的表述有三个层级：一个干巴巴的故事；一个生动有趣的故事；一个视觉化的精彩的故事。

2.2　主题分析

在通读剧本后，开始着手进行故事板创作之前，应当对剧本的创作主题有深入的认识，才能在主题的统领之下设计视觉化表现的细节。

主题是指在剧本中通过角色塑造和对生活的描绘所要传达的中心思想，思想是动画作品的灵魂，决定作品的品味高下，集中体现了编剧的哲学观、美学观，是长期酝酿、反复推敲的结果。主题是剧本的统帅，剧本的事件、情节、细节、对话、结构等都要服从主题思想的要求，利于主题思想的表现。美国电影理论家李·R·波布克曾经说："一部影片的主题不必非是某种教义，甚至可以不是某种观点，对一个剧本来说，它非常可能仅仅提示某种情调；后来这种情调变成为主题。……主题可能是许多东西；但是无论它是一个哲学概念或仅仅是传达一种情调，它都必须清楚地表现在剧本中，以便使主题变成拍摄影片的指导力量。"

对于编剧而言，主题的表现不能直白、空洞、抽象、说教，常常是通过矛盾冲突、角色性格和命运、情节的发展、细节的描绘自然地流露出来。所以故事板设计师要首先具备概括和提炼主题的能力，虽然动画所能表现的时空关系是无限的，但是可供表述的时间却是有限的，所以后续的所有蒙太奇段落的故事板设计都要小心翼翼不偏离这个概括出的主题，深入研究以什么样的视听表述方式淋漓尽致地展现这个主题。同一个主题可能会有无穷多种的表述方式，而做出正确的选择正是故事板设计师的职责所在。

1988年由吉卜力工作室制作的动画电影《萤火虫之墓》以第二次世界大战结束前后的神户周边为舞台，描写父母双亡的兄妹二人艰难求生的悲伤故事，情节催人泪下。剧本的主题是再现战争的血腥与残酷，反思战争对于普通日本民众的影响。所以剧本阶段和故事板创作阶段都非常忠实地再现了这一主题，高畑勋绘制的故事板如图2-4所示，从以下几个侧面对主题进行了深入诠释。

战争使得人们对生命漠视。第一个蒙太奇场面，展现了衣衫褴褛的阿太，在车站凄惨地死去，来往的路人对这一切漠不关心。

战争的残酷使得亲人离散。第二个蒙太奇段落，展现了飞机不停地轰炸，到处都是燃烧的火焰和黑色的废墟，满地都是遇难平民的尸体。被炸伤的母亲全身缠满了绷带，已经无法辨别面目，她带着对这对苦命兄妹的牵挂离开人世，如图2-5所示。

战争让亲情疏远。第三、四个蒙太奇段落，兄妹俩去投靠亲戚，然而战时物质的贫乏使人们彼此冷漠，越来越多的白眼和碗中越来越少的米饭暗示着他们必须离开了，如图2-6所示。

图 2-4 选自《萤火虫之墓》故事板

图 2-5 选自《萤火虫之墓》故事板

图2-6 选自《萤火虫之墓》故事板

最后的几个蒙太奇段落描绘出这场战争夺去了妹妹节子的生命。饥饿、疾病、恶劣的环境和人们的冷漠使得妹妹节子悲惨地死去。孱弱的弥留之际的节子拿着石头含糊地说:"哥哥……这个……蛋糕……给你……请吃……难道你嫌它太硬?西瓜,真好吃……"说完这句话,节子就再也没有醒过来,如图2-7所示。这样的结局怎能不让人动容,怎能不反思战争带给人类的苦难。

图2-7 选自《萤火虫之墓》故事板

如图 2-8 所示，影片最后是这样结束的：

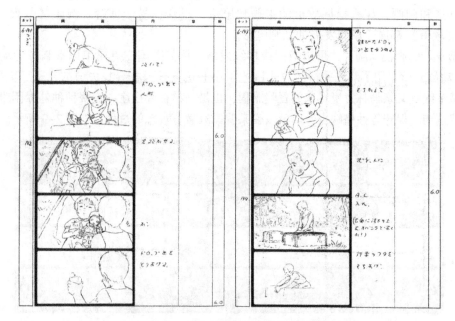

<div align="center">图 2-8　选自《萤火虫之墓》故事板</div>

小小的藤棺里，节子静静地躺着。"睡吧节子，你不会再痛苦了。这是你喜欢的洋娃娃，让它陪着你吧……哥哥会保护你的，哥哥会永远保护你的……"

阿太又看到了节子抱着她的糖果盒跳进了这片宁静的黑暗中，萤火虫飘在夜空中，再见那漫天飞舞的美丽，节子依偎在哥哥的身旁，趴在哥哥的腿上睡去。兄妹两人终于又可以团聚了，这次是永远的团聚！

这部影片以阿太的死亡开始，以节子的死亡结束。战争始终像一个挥之不去的鬼魅萦绕在这对兄妹的身边，似乎只有萤火虫的微弱光亮，才能给他们带来一点点生命之光。

2.3　剧情结构分析

结构是影视动画作品的构建和组织形式，是对创作素材的组织和裁剪，也就是对情节点和情节线的安排，动画片的结构影响着影片的叙事风格。

2.3.1　情节点与情节线

情节点是电影情节的基本单位。美国著名剧作家悉德·菲尔德（Syd Field）曾经说："情节点，它是一个事件，它'钩住'动作，并且把它转向另外一个方向。"每一个情节点都会把故事沿着情节线向前推进，一直到结局。

一部动画电影可以由十几个情节点构成，一部十几分钟的电视动画片可能只包含三四个情节点，影视动画片究竟要有多少情节点，要依据剧情表述的需要。

情节线是情节发展过程的脉络，是将情节点串联起来的一条条线索。既可以依据角色的经历或性格的发展为线索，也可以将故事的发展作为线索，还可以将动画的时空关系作为线索。

　　情节简单的影视动画片，可以单线发展贯穿始终，脉络清晰、角色不多，适于对角色进行深入塑造和刻画，深入挖掘故事的主题和思想，观众也易于理解。例如《萤火虫之墓》和《侧耳倾听》都属于单线发展的动画电影。

　　情节复杂的影视动画片，可以双线或多线发展。例如美国皮克斯工作室制作的动画电影《海底总动员》就采用了双线并行的方式讲述了小丑鱼爸爸马林寻找失散的儿子尼莫的故事。第一条情节线是父亲马林万里寻亲的冒险旅程，也是马林在寻找途中克服种种外界困难，同时克服自身懦弱、保守等性格缺点，以及改变某些家庭教育观念的过程，如图2-9所示。

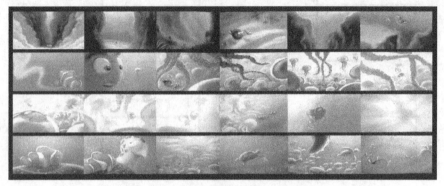

图2-9　选自《海底总动员》故事板

　　另一条情节线则是儿子尼莫被人类捉住后，策划从水族箱逃亡的过程，同时也是尼莫成长的过程，还是从叛逆到理解父亲的过程，如图2-10所示。故事的双线始终在柔情万种与危机四伏的情境中交替进行、穿插叙述，这种双线并进的结构丰富了影片内容。

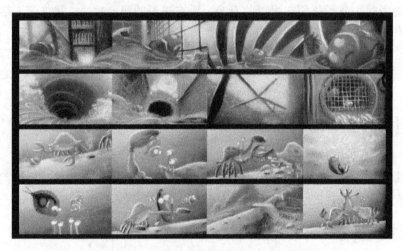

图2-10　选自《海底总动员》故事板

　　多情节线的情况下，线索又有主、次之分，其中伴随着主要角色戏剧活动而展开的、贯串全局的情节线称为主线；伴随配角戏剧活动而展开的情节线称为副线。副线需要与主线形成有机的联系，并为突出主线服务。副线应该精心安排，副线要服从主线，与主线相互照应。有时，也存在多线并列的情况，很难分清主次，也不存在谁服从谁的问题，各自按照自己的逻辑向前发展。

　　情节线还有明暗之分，通过角色戏剧活动直接呈现出来的情节线是明线；通过角色间接

交代出来的幕后戏剧活动的情节线称为暗线。由于视听表述篇幅的限制以及为了突出主线等原因，副线有时隐藏于幕后，成为暗线，主线通常是明线。由于影视动画在多数情况之下，将目标观众设定为儿童或少年，所以基于他们认知模式的特点和理解能力的局限，一般不会采用超过两条情节线的多情节线模式。

情节点的设置和情节线的走向要符合电影中的内在逻辑性和外在视听的逻辑性，集中体现在动机与行为的逻辑性、角色关系的逻辑性、时间与空间的逻辑性。例如一些不是在同一地点、同一时间发生的镜头，如果能组接在一起，使观众能顺利地领会导演所要传达的情节内容，就要依靠镜头之间内在逻辑联系。

2.3.2　情节线结构

情节点与情节线可以有不同的结构安排方式，例如，从动画时空结构的角度，可以分为顺序式、交错式、倒叙式结构；从叙事视点的角度，可以分为主观叙事格局与客观叙事格局；从叙事线索的角度，可以分为块状结构、线性结构、网状结构等。

1. 动画时空结构方式

（1）顺叙式结构

按时间先后顺序安排情节点和情节线。大部分影视动画片都采用这种结构，这也是最传统、最基本的一种时空结构。当然，在这种结构中，也可以插入一些闪回片断。

（2）倒叙式结构

通常采用回忆法，时间安排从后往前。可以省略一些情节发展的过程，突出重点。动画电影《萤火虫之墓》就采用这种倒叙式结构，如图 2-11 所示。

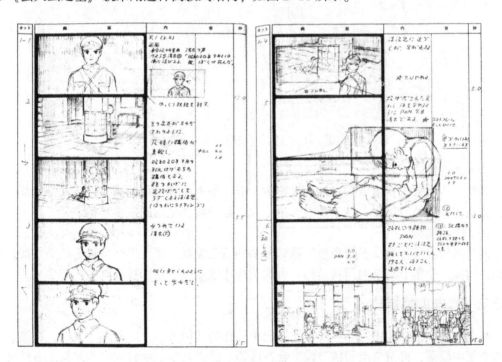

图 2-11　选自《萤火虫之墓》故事板

"九月二十一日晚上，我死了。"少年阿太的灵魂看着自己衣衫褴褛、气息奄奄的躯体，冰冷地宣布着自己的死亡，语调平常而简单，仿佛那只是睡着了而已。"节子，你在哪里呢？"阿太的身躯坐靠在车站前的柱子上，空洞的眼神茫然地望着眼前的地面，车站里人来人往。阿太慢慢倒下去，结束了 14 岁的短暂生命历程。

（3）时空交错式结构

将现在与过去，甚至未来交错进行视听表述，把回忆、联想、梦境、幻觉等与现实组接在一起。可以用来表现多层次的时空，表现人的正常思想和心理活动，也可用来表现人的下意识活动。时空交错的结构需要观众具备一定的接受能力和理解能力，在影视动画中不常采用。

2. 叙事线索结构方式

（1）块状结构

块状结构是指作品由各自独立的几个故事组成，虽然角色贯穿始终，但是故事之间却没有逻辑关系。吉卜力工作室在 1999 年制作完成的《我的邻居山田君》讲的是山田一家人的故事，这个日本传统的家庭有着极为平凡的生活：山田先生是一个在表面上威严却又因小事而哀愁的普通公司职员；山田太太是有着浓重关西口音的家庭主妇；儿子阿德是个刚刚进入青春期，学习一般的中学生；女儿野野子则是个天真的幼稚园小朋友；山田先生的丈母娘总是一副很酷的样子。在 1 小时 44 分钟的时间内，并没有连续、复杂的故事结构，而是以生活片断的形式展示了原作四格漫画中既滑稽又爆笑的情节，有时节奏相连，有时则是一个个单独的故事。影片的形式风格也采用非常故事板化的浅笔淡彩风格，镜头画面清新淡雅，如图 2-12 所示。

图 2-12　选自《我的邻居山田君》

（2）线性结构

线性结构主要指在情节点发展的过程中，以一条占主导地位的情节线索贯穿始终。这种结构脉络清楚、情节集中、易于理解，是绝大多数动画片采用的叙事结构。

（3）网状结构

网状结构主要指由众多的角色，错综复杂的角色关系，派生出两条以上的情节线，相互交织，构成一个情节复杂的网状结构。因为结构比较复杂，在影视动画中比较少用。

2.3.3　经典剧情结构

在经典的剧情结构中，往往非常注重起承转合的结构关系，即开端、发展、高潮、结局这四个基本段落，将情节点和情节线整合在这四个部式之中。顺叙式结构是按照事件发展的先后顺序，即开端、发展、高潮、结局的顺序叙述。需要注意的是，剧作的演进过程中，开

头、主体、结尾并不一定与事件的发展进程即开端、发展、高潮、结局重合。也就是说剧作的开头并不一定是故事的开端，如倒叙式结构。

1. 开端

开端是影片剧情发展逻辑上的第一个部分，开场是电影客观结构上第一个蒙太奇段落的首个蒙太奇场景。开端揭示了故事的发端或起因，暗示剧情的主题和发展方向，可以是主要事件的缘起、主要矛盾的揭示、主要角色的出场或故事背景的交代。只有在顺叙式结构中二者是统一的，在倒叙式结构中，开端要晚于开场出现。

开场是一部影片的开头。开场具有吸引观众，使观众尽快进入情境的重要地位。开场形式多种多样，以服从全剧内容的需要为前提，以新颖、别致、吸引观众为准则。在影视内容极大丰富的今天，如果不在开场就"抓住"观众，他们就要换频道或者心不在焉了。常见的开场方式包括突入式（也叫"强起"）和渐进式（也叫"弱起"）两种类型，这两种开场虽然处理方式不同，但都必须使主要角色的生活状态或心理状态打破平衡，从而为后面情节的铺展奠定基础。

突入式，是在影片开场即营造冲突点或小高潮，或者将全剧的高潮提到开头叙述，力求一开局就牢牢抓住观众。例如，吉卜力工作室制作的动画电影《幽灵公主》开场就非常有力，讲述猪魔神进攻村庄，青年阿席达卡为救村落与猪魔奋战，整个激战的场面情绪非常紧张，阿席达卡杀死猪魔后身中魔咒，生命受到威胁，如图2-13所示。观众迫切期待能有解救勇士的角色出场，但是被人背来的村中神婆只知道拯救的途径，却没有拯救的力量，于是阿席达卡在她的指引下独自西行寻找解除魔咒的方法。

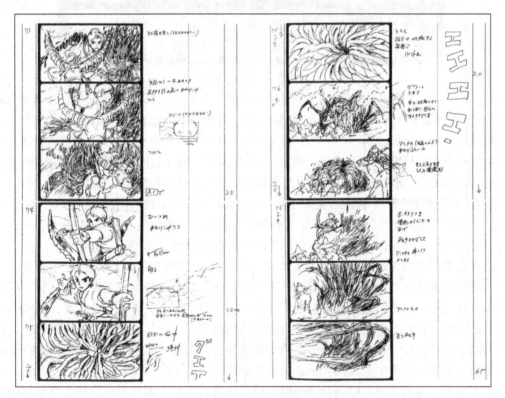

图2-13 选自《幽灵公主》故事板

　　美国好莱坞的动画电影都喜欢用突入式的开场，例如，皮克斯工作室制作的动画电影《海底总动员》，开场部分是小丑鱼马林与妻子正在刚刚生下的鱼宝宝身边高兴地畅想未来，一只凶恶的大鱼突然出现，惨剧发生了，马林的妻子和大多数的鱼宝宝都被吞吃掉，如图2-14所示。原先美满的家庭只剩下马林和他唯一的儿子尼莫，这也就造成了马林对于小尼莫的过分呵护，以及尼莫对于父亲教育方式的不理解，为后面剧情的发展埋下了伏笔。尼莫因为要在伙伴面前证明自己的勇敢，而且还出于对父亲谨小慎微教育方式的逆反心理，游到深海处的一只舰艇附近，被"人"用网捞走。于是，马林义无反顾地踏上营救之旅，尼莫也在自救中逐渐成长起来，并且理解了父亲的良苦用心。

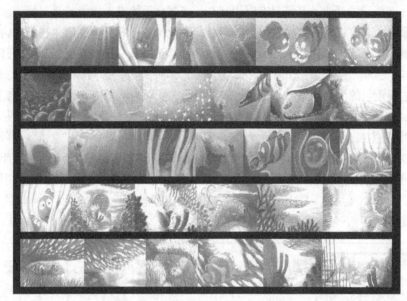

图2-14　选自《海底总动员》故事板

　　渐进式，是在开场部分并不注重矛盾冲突的强烈、火爆，而是以舒缓的笔触，逐步地铺陈故事的缘起，抽丝剥茧式地将事件一步步展现给观众。让观众不自觉地进入电影所营造的"气氛"，随着剧情的渐次演进渐入佳境。吉卜力工作室的大多数影片都喜欢一个渐进式舒缓的开场，特别是以一个抒情的慢移或慢摇镜头开始。例如，《侧耳倾听》的开场使用一个慢摇的镜头开场，交代了东京在夜幕之下的城市景象，阿雯从外面回到家并与父母和姐姐聊天，如图2-15所示。《岁月的童话》的开场使用一个慢移的镜头开场，直接切入到一个公司的内部办公环境，如图2-16所示，交代27岁的妙子从公司得到了10天休假，前往姐姐家所在的山形县乡村度假，一路上她想起了自己小学5年级时的种种往事，伴随着回忆她到达了目的地高濑。

　　动画电影《千与千寻》的开场也是渐进式的，第一个镜头是以千寻的主观视点看到的一束写着祝福卡片的鲜花，千寻的眼神里充满着失落，她怀念着以前的班级和同学，叹息着自己人生收到的第一捧鲜花竟然是离别的花束。她不得不因为父母工作的变动，举家搬迁到一个新的环境，在她心中饱含着对以前生活环境的眷恋和对新的未知陌生环境的排斥，向着车窗外陌生的一切吐了吐舌头，她的生活平衡状态被打破了，如图2-17所示。他们在森林中迷了路，来到一个陌生的城镇，千寻是如此胆小，以至于时时拉着母亲的手不敢离开，生怕被拉下半步。他们都没有想到会误闯鬼怪神灵休息的世界，而千寻正是在这个奇幻陌生的世界中，由一个胆小怯懦的小女孩，成长为一个坚强地拯救了父母的勇敢女生。

 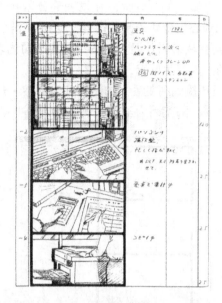

图2-15 选自《侧耳倾听》故事板　　　图2-16 选自《岁月的童话》故事板

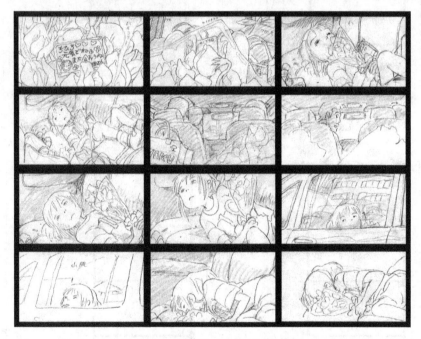

图2-17 选自《千与千寻》故事板

2. 发展

发展是电影结构中的主体部分，可以是角色心理的不断发展和变化，还可以是矛盾冲突的不断推进和加剧。当主要角色的平衡状态被打破之后，主人公为了恢复生活的平衡或者达到一个新的平衡状态，往往表现出对核心目标的深层欲望，并为之进行不懈努力，从而将故事的其他要素融为一体。

　　动画电影《侧耳倾听》在发展部分紧扣主题设置了一系列的情节点，铺陈了圣司和阿雯从相识到心生爱恋的微妙过程，这些情节点包括以上内容。

　　① 阿雯从借阅登记卡上不断看到圣司的名字，对这个有着与自己一样阅读喜好和阅读速度的陌生人产生好奇，如图2-18所示。

　　② 圣司捡到阿雯丢失的图书和为约翰·丹佛尔的歌曲《Country Road》填写的歌词将其交还给阿雯，阿雯因为圣司发现她填词的小秘密而非常恼火，如图2-19所示。

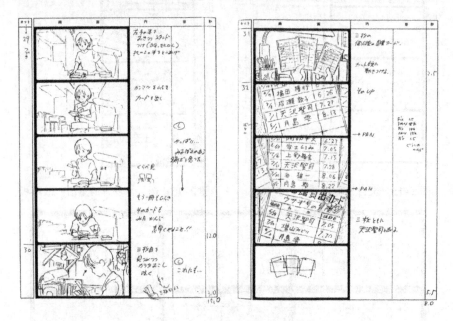

图2-18　选自《侧耳倾听》故事板

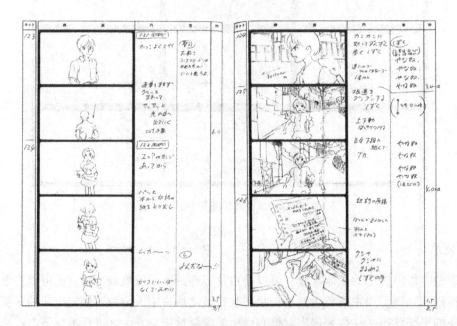

图2-19　选自《侧耳倾听》故事板

③ 圣司将阿雯遗失在古玩店的便当送还给阿雯，阿雯因为圣司再次取笑她的歌词而更为恼火，如图 2-20 所示。

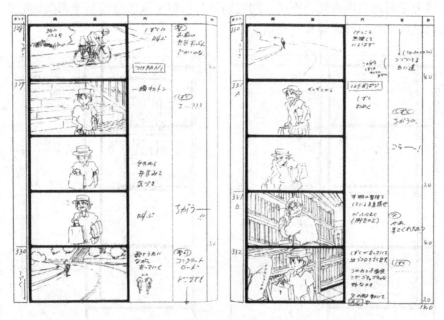

图 2-20　选自《侧耳倾听》故事板

④ 阿雯再次来到古玩店发现了正在制作小提琴的圣司，并了解到他远大的志向。阿雯在圣司爷爷的琴友小聚会上演唱了约翰·丹佛尔的歌曲《Country Road》，如图 2-21 所示，才第一次知道面前这个爱制作小提琴的男生就是圣司。圣司送阿雯回家，两人之间产生好感。

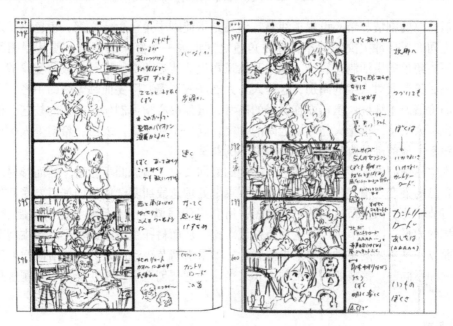

图 2-21　选自《侧耳倾听》故事板

⑤ 课下，圣司到阿雯的班上找她，告诉自己要到意大利短训的消息，并述说了自己为了引起阿雯的注意而拼命借书、读书的往事，如图2-22所示。两人之间萌生了青涩的爱情，阿雯因为圣司的出国而忧伤不已，同时因为自己对未来的懵懂与圣司高远的志向和践行的决心相比，而感到一种压力和不自信。

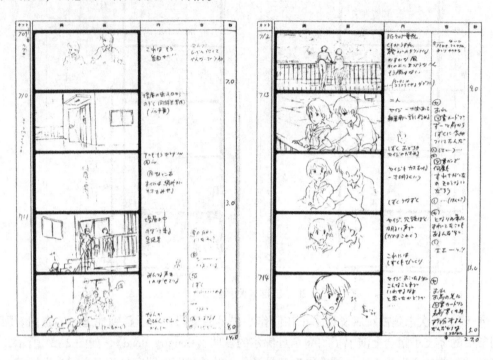

图2-22 选自《侧耳倾听》故事板

看似简单的剧情却精心设置了纠葛。纠葛是指使剧中角色生活之间、角色感情之间、剧情事件之间的矛盾冲突交织起来，即在角色之间形成一个复杂的网络，使其互相纠缠、冲突，从而为角色的生活制造磨难。刚一开始圣司设法接近阿雯，可是总被阿雯误解；两人萌生感情之后又要面对人生的离别，这是人与人之间的纠葛。阿雯面临紧张的中考，可又对继续上学的价值产生怀疑；圣司面临紧张的高考，可他决心学习制作小提琴的技艺，他的父亲开始时也不太支持，这是人与环境之间的冲突。爱一个人又羞于表白；希望爱人优秀，但又怕自己跟不上他前进的脚步，这是角色内心的纠葛。

剧本中还精心设置了一条次情节，阿雯的好朋友夕子暗恋同学杉村，然而杉村却向阿雯表白了自己的爱恋之情，阿雯不得不小心翼翼地处理这段纠葛，使他们都不要受到伤害。虽然与主情节相比，次情节占据的时间较短，所获得的强调也少，但却为主情节制造了纠葛，增加对抗的力量。次情节可以与主情节构成对比，从而衬托主情节，也可以与主情节构成回响，从而以一种主题的多种变异来丰富影片。如果次情节表达的是与主情节同样的问题，但是却用一种不同的、甚或非同寻常的方式来表达，它便创造了一种变异，对主题进行强化和补充。

3. 高潮

高潮是主要矛盾冲突发展到最紧张、最激烈、最尖锐的阶段，是决定角色命运、事件转

折和发展前景的关键环节。高潮是剧作中最为重要的部分，是矛盾发展的必然结果和顶点，也是剧作中主要悬念得以解决的时刻，是最紧张和最震撼人心的。高潮中对立事件的当场解决必须要具有充分的合理性与必然性，必须是戏剧情境发展到一定地步的合乎逻辑的归结。只有经过充分的渲染和情节铺垫，为高潮蓄足了势，高潮才会具有张力。

在有些影片中，高潮只有一个，而在许多影片中，高潮就不仅是一个，除了主要高潮外，还常常出现一个次要高潮，次要高潮是主要高潮形成的重要条件和准备，主要高潮是次要高潮的深入发展和延伸。

高潮是一部电影的核心内部分，在故事板阶段要进行精心设计，特别是一些角色动作的设计、表情细节的设计、情势与气氛的设计尤为重要。

例如，迪士尼公司的动画电影《木偶奇遇记》将影片的高潮设定为"鱼腹救父"这个蒙太奇段落，讲述匹诺曹在欢乐岛上纵情玩乐长出了驴子耳朵后，在蟋蟀吉姆尼的带领下逃了出来，回到自己的家里后才发现已经人去屋空，仙女带信给他，说他的父亲盖比都因为寻找他而被鲸鱼"莫斯特欧"吞吃了，匹诺曹决定去大海寻找自己的父亲。

匹诺曹也被鲸鱼吞吃后，在鱼腹中发现了盖比都，匹诺曹巧施妙计，在鲸鱼打喷嚏时带领父亲划着小船逃出鱼腹。震怒中的鲸鱼"莫斯特欧"在海里追赶父子两人的小船，并将船打沉，匹诺曹拼尽自己的全力将父亲救上海岸，自己却再也不能醒来。昏迷中的盖比都也喊着"匹诺曹你救自己吧！"这个高潮处理得非常好，表现了匹诺曹从一个不懂事的小木偶，成长成一个无私、勇敢、机智、孝顺的少年；同时也表现了匹诺曹和盖比都之间的父子情深。

这一高潮部分的蒙太奇段落，在故事板的设计上注重了细节的铺垫，例如匹诺曹拎着石头在海底行走，许多海洋小动物好奇地跟着他，而当匹诺曹向它们打听鲸鱼"莫斯特欧"时，这些小动物们一听到这个名字就消失得无影无踪，体现了鲸鱼的可怕程度。还表现了因为寻找自己不听话的儿子匹诺曹而身陷鱼腹的盖比都，从来都是无怨无悔，他才是一个真正慈爱的父亲，如图 2-23 所示。从鱼腹逃生这一部分故事板，非常注重危险、紧张气氛的渲染，镜头和画面的处理恰到好处，如图 2-24 和图 2-25 所示。

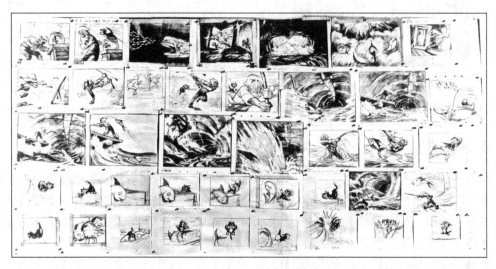

图 2-23　选自《木偶奇遇记》故事板

图 2-24 选自《木偶奇遇记》故事板

图 2-25 选自《木偶奇遇记》故事板

4. 结局

结局是情节发展的最后阶段，即矛盾冲突已告结束，角色性格的发展已经完结，事件的变化有了结果，角色的生活状态、心理状态恢复原先的平衡或获得新的平衡，主题得到了完整的体现。结局一般有两种类型：一是作品最初提出的矛盾冲突终于解决；二是作品最初提出的矛盾冲突并未完全解决，但已向新的方面转化。

结局部分要精心地设计，不能虎头蛇尾，草草了事，除非为续集预留撰写的空间，一般都要将前面所有的情节线进行交代，告诉观众这些情节线的发展结果或未来的发展趋向。有

些影视动画非常注重结局部分的设计，甚至设置一个小高潮，给观众留下惊喜和无穷的回味，动画电影《侧耳倾听》就是如此处理结局的。从圣司爷爷家回来的阿雯，因为撰写小说经过三个星期废寝忘食的日日夜夜，所以一回到家就倒头便睡。结局的第一个镜头是城市黎明前灰蓝色的天空，色彩是低纯度、低明度、冷色调的，如图 2-26 所示。

图 2-26 选自《侧耳倾听》

睡了一大觉的阿雯突然醒来，像是有什么预感，她推开窗子竟然发现圣司骑车等在楼下向她招手，原来圣司结束了在意大利的小提琴制作短训，刚一回家就来到阿雯窗下等待，两人之间竟然有着如此的默契。阿雯手忙脚乱下楼来见圣司，他说要带阿雯去看一个神秘的地方。在城市边小山的一个半山坡上，两人看到了最美的日出，这时的镜头画面色彩一下子变成中纯度、中明度、暖色调的，如图 2-27 所示。两颗因为短暂别离而痛苦、忧愁、阴霾的心突然之间明朗起来。最后这个蒙太奇场面的故事板是这样处理的：

镜头 1 近景，正拍阿雯，阿雯惊讶地望着日出的美景。圣司说："我一直想让你看看这幅景色。"

镜头 2 中景，背影，关系镜头。圣司说："你的事情，爷爷都跟我说过了，我很自私，我只想到我自己，都没有为你做些什么。"阿雯转过头看着圣司，阿雯说："不要紧，只要有你在我就会努力，我很高兴我尽了力，让我比以前更了解我自己。"阿雯又面向前方望着城市的天际线，圣司扭过头来看着阿雯。

图 2-27 选自《侧耳倾听》

镜头 3 近景，高视点，圣司看阿雯的主观镜头。阿雯说："我还要再继续念书，还要考一所好学校。"圣司说："阿雯，有件事……"阿雯转过头看着圣司，如图 2-28 所示。

图 2-28　选自《侧耳倾听》故事板

镜头 4 近景，低视点，阿雯看圣司的主观镜头。圣司说："我……当然不是说马上啦，但是将来你愿意嫁给我吗？"

镜头 5 近景，高视点，圣司看阿雯的主观镜头。阿雯吃惊地睁大眼睛望着圣司。圣司说："我一定会成为顶尖的小提琴工匠的，所以……"阿雯开始微笑，脸上泛起红晕，她深深地点点头。

镜头 6 全景，两个人的关系镜头。圣司说："真的吗？"阿雯说："是真的，我好高兴，我觉得这样真的很好！"圣司说："是吗，你答应了！"阿雯拿起衣服说："风太大，小心会凉到。"然后准备给圣司披上。这时圣司猛然抱住阿雯，大叫道："阿雯，我好喜欢你！"

全剧终

这个结局设计得非常别致，首先展现了两人之间越来越多的默契，这段情感的经历并没有使他们俩变得盲目，圣司发现了自己的过于自我，也坚定了向着自己理想而努力的决心；阿雯则看到了自己的不足，对自己更为了解，同样坚定了继续学习深造为成为一名作家蓄积力量的信心。最后一个镜头中，阿雯开始像一个小女人那样体贴自己的爱人了，而圣司也一改在影片出场时的理智和冷静，大叫着"阿雯，我好喜欢你！"将阿雯搂在臂弯里，观众们会对这样的结局感到惊喜和满足。

美式电影的编剧技巧更为注重鲜明而严格，观众时时刻刻都可确信情节发展的趋向，角色的身份、性格不得有一丝让人怀疑之处，不同情节点之间的转折都被小心处理，对白简短而平实。高潮被平均分配，精心设计后合理分布在剧本各处，最高潮一定是在结局。

2.3.4　伏笔与照应

在创作故事板之前要认真寻找剧本中需要设置伏笔的地方，这些伏笔将作为即将出现的角色性格、命运变化或事件发展所作的一种预示，以加强剧情前后之间的必然联系，使后面出现的重要情节不致突兀，取得结构严谨、情节发展合理的艺术效果。

伏笔可能是一个关键的道具、情境气氛的变化、细小的动作或表情、对白中的只言片语等。伏笔要预设得细致、巧妙，一点不露马脚，同时也要以适当的视听表述方式让观众觉察到。为了使伏笔获得观众足够的注意力，必要时可以用不同的方式重复几次，因为如果伏笔第一次错过了，重复就能再次引起观众注意，这样在后面的照应时就能发挥其作用。

法国惊奇动画工作室（Amazing Digital Studio）为电声乐队 Mickey 3D 制作的三维动画短片《呼吸》中，描写一位小女孩在大自然中尽情玩耍，可是在最后的一刻，时间警报突然响起，她低着头闷闷不乐地离开了"大自然"，门口还有许多小孩在等待，原来所谓的大自然只是游乐场中的一个布景。这部动画短片暗示着人类社会过度的发展，导致留给孩子们的自然，只能是虚幻的瞬间。

为了不使影片的结尾太过突兀，短片中设置了三处伏笔，如图 2-29 所示，第一处伏笔是小女孩从草地上摘了一朵花，可是一朵新"花"又从原来的位置冒了出来。

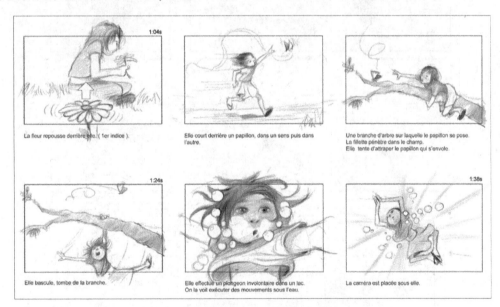

图 2-29　选自《呼吸》故事板

第二处伏笔如图 2-30 所示，是小女孩与树林中的一只小鹿亲昵，待小女孩走开之后，"小鹿"却像在轨道上移动一般，退回到大树的后面。

第三处伏笔如图 2-31 所示，是小女孩在草地上尽情玩耍，可是高高的树枝上却有一个与环境不太协调的监控器。

影片最后，红灯亮起，小女孩低着头闷闷不乐地离开了"大自然"，门口还有许多小孩在等待，观众这才恍然大悟，原来所谓的大自然只是游乐场中的一个布景，如图 2-32 所示，所有的伏笔都得到了照应。

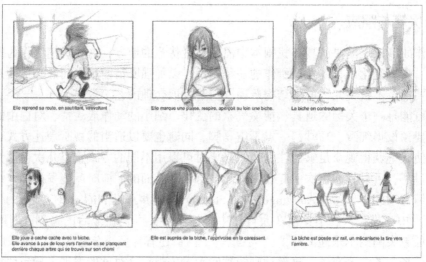

图 2-30　选自《呼吸》故事板

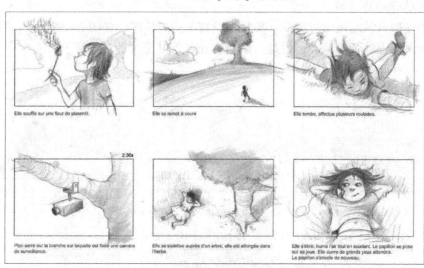

图 2-31　选自《呼吸》故事板

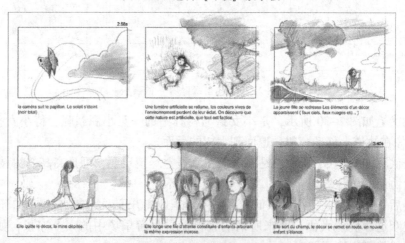

图 2-32　选自《呼吸》故事板

2.4 剧情节奏分析

前苏联著名导演谢尔盖·尤特凯维奇（Sergei Yutkevich）曾经说过"一部完整的影片是由许多蒙太奇段落组成的，每一个蒙太奇段落包括许多蒙太奇场面，每个蒙太奇场面则包括几个蒙太奇句子，每个蒙太奇句子必然包括一个以上的蒙太奇镜头画面，每个蒙太奇镜头画面至少含有一个以上的蒙太奇因素。"这是对电影视听表述结构的一段精辟论述，一部情节看似很复杂的电影，也是在有限的时间内表述出来的，都是以镜头内部的蒙太奇元素→镜头→蒙太奇句子→蒙太奇场面→蒙太奇段落这样的递进关系建构的，所以故事板设计师在拿到一部剧本，并通过仔细阅读提炼出主题之后，下一步就是要对剧本进行结构和节奏的分析。

节奏本是音乐术语，是通过音的长短、强弱有规律的变化而形成的。在影视动画中的节奏是剧本结构的有机组成部分，主要体现在内部节奏和外部节奏两个方面。

内部节奏是指由情节发展的张弛关系或角色心理变化的起伏而产生的节奏，是观众内心体验到的剧情空间节奏形态。

外部节奏也叫视听节奏，主要指镜头之中和镜头之间一切主体的运动，以及音乐、音响、对白、镜头转换的速度等产生的节奏，也就是观众可以直接耳闻目睹到的节奏形态。例如镜头所创造的节奏主要体现在：镜头画面中角色或景物运动速度和强度变化；摄像机镜头属性变化的速度和频度；摄像机推、拉、摇、移、跟、甩等运动的速度和强度变化；镜头画面景别（全景、中景、近景、特写、远景等）变化的速度和强度；景物镜头（空镜头）出现的频度和镜头长度等。

情节发展或角色心理变化所形成的内部节奏是外部视听节奏的内在动因，摄像机的运动节奏、蒙太奇的剪辑节奏、角色的动作和对白的节奏、音乐和音效的节奏、色彩及光色变化的节奏等，都是以内部节奏的变化为依据的。

内部节奏与视听节奏并不表现为一种简单的同步关系，有时紧张的内部节奏通过迟缓的外部节奏表现出来。将这一同步关系使用得非常娴熟的当属著名导演吴宇森，他在其电影中的激烈枪战段落里，常常加入舒缓的慢镜头，凸现了角色的潇洒自如和镇定自若，并通过时间和细节的放大能够产生暴力的抒情感和浪漫感，形成舞蹈般的动作美感和奇妙的节奏。

影片的节奏往往是几种因素合力的结果。本章主要研究视听表述的内部节奏。

故事板设计师在阅读剧本的过程中，要具有感受内部节奏和提炼节奏的能力，对于具体的视听表述而言就是研究剧情中的情节点在时间线上的分布，并要确定不同的情节点所占的篇幅，这是因为同一个情节点可能有无穷种的视听表述方式，可以非常详细，也可以一带而过。

例如，《聊斋志异》中《义犬》的故事：

周村有贾某，贸易芜湖，获重资。赁舟将归，见堤上有屠人缚犬，倍价赎之，养畜舟上。舟人固积寇也，窥客装，荡舟入莽，操刀欲杀。贾哀赐以全尸，盗乃以毡裹置江中。犬见之，哀嗥投水；口衔裹具，与共浮沉。流荡不知几里，达浅搁乃止。犬泅出，至有人处，犹猸哀吠。或以为异，从之而往，见毡束水中，引出断其绳。客固未死，始言其情。复哀舟人，载还芜湖，将以伺盗船之归。登舟失犬，心甚悼焉。抵关三四日，估楫如林，而盗船不

见。适有同乡估客将携俱归，忽犬自来，望客大嗥，唤之却走。客下舟趁之。犬奔上一舟，啮人胫股，挞之不解。客近呵之，则所啮即前盗也。衣服与舟皆易，故不得而认之矣。缚而搜之，则裹金犹在。呜呼！一犬也，而报恩如是。世无心肝者，其亦愧此犬也夫！

第一个蒙太奇段落是"周村有贾某，贸易芜湖，获重资。"如果为了再现商人在芜湖经商，辛勤操劳挣了一大笔钱，这笔财富来之不易，而且这些钱对于自己和家人来说有非常重要的用途，这就需要较多的篇幅予以表现。如果将商人与义犬初见时不忍心其被屠戮，并在船上建立起友谊；船上水贼杀人越货；义犬江中救主；芜湖码头上，人犬合力擒获水贼作为重要的蒙太奇段落，第一个蒙太奇段落就要非常简短，可以这样进行表现，商人正在为铺面上门板，并在上面贴上暂停营业的告示，隔壁商户与其闲聊，商人将为何从水路回家的缘由相告。这样只需几个镜头画面和几段对白就交代清楚了。不论是动画电影还是电视动画片，时间长度都是预定的、有限的，只有合理分布这些时间，才能在结构上呈现合理、优美的节奏。

在视听表述节奏的控制上，要有一个节奏总谱，确定情节点表述时间和镜头数量的分布方式，另外镜头的顺序与镜头的长短也是形成节奏的重要因素。有些情况下，剧本已经详细规定了内部节奏，还有些情况下，需要在故事板创作前期统一调整内部节奏。当剧情内部节奏（蒙太奇段落）的总谱确定之后，就需要通过一个个具体蒙太奇场面和镜头之间、镜头画面的外部视听节奏来表现。外部节奏则几乎都是在故事板创作阶段设计完成的。

拿到一个剧本之后，绝对不能一边看剧本一边就开始写文字分镜，要首先通读剧本之后分出蒙太奇段落和结构。一个蒙太奇段落往往具有完整的内部结构，完整表述了一个情节点，所以又可以称为情节段落。

然后在把握视听表述节奏的基础上，分析各个蒙太奇段落在表述时间上的分配，即每个情节点需要多长的时间表述清楚，要在整部电影的持续时间之内进行统筹，这样就可以确定出影片的节奏总谱和重点表述的部分。下面以动画电影《侧耳倾听》为例，详细讲述如何制定节奏总谱。

第1个蒙太奇段落：交代了故事发生的时代背景、城市环境背景和阿雯的家庭背景，通过父亲与阿雯的交谈，交代了她正面临初中升高中的考试。阿雯在看借阅登记卡的时候，发现圣司的名字，他有着与阿雯一样的观看喜好和阅读速度，阿雯对这个人开始感到好奇。

总共36个镜头，持续4分钟，平均每个镜头6.7秒。

第2个蒙太奇段落：阿雯遗失了刚刚借到的书，被圣司捡到，并发现了夹在书中阿雯写的歌词，圣司将书送还给回来找书的阿雯，阿雯误解圣司嘲笑她填写的歌词，非常气愤。同时交代了另一条情节线，阿雯的好友夕子暗恋同学杉村，却不敢表白。

总共117个镜头，持续10分16秒，平均每个镜头5.3秒。

第3个蒙太奇段落：阿雯在给父亲送便当的路上，不知不觉跟着一只奇怪的猫来到一家古董店，看到了一个猫男爵的雕像，并结识了圣司爷爷，却将给爸爸的便当丢在古董店里。圣司骑车将便当送还给阿雯，因为嘲笑她的歌词，再次引起阿雯的不满。

总共198个镜头，持续15分24秒，平均每个镜头4.7秒。

第4个蒙太奇段落：阿雯知道了圣司就是同校大她3个年级的男生，圣司爷爷就是向学校捐赠图书的人，她再次来到古董店却没有见到圣司。

总共91个镜头，持续8分4秒，平均每个镜头5.3秒。

第 5 个蒙太奇段落：夕子发现杉村并不爱她，感到非常痛苦，杉村找到阿雯表白自己的爱意，遭到阿雯的拒绝，这令阿雯十分困扰。

总共 49 个镜头，持续 4 分 55 秒，平均每个镜头 6.0 秒。

第 6 个蒙太奇段落：阿雯再次探访古董店遇到圣司，知道了他学习制造小提琴的志向，在圣司爷爷四人乐队的伴奏下，阿雯唱起了《Country Road》。圣司送阿雯回家，两人之间萌生好感。

总共 158 个镜头，持续 15 分 20 秒，平均每个镜头 5.8 秒。

第 7 个蒙太奇段落：下课时间，圣司到阿雯的班级找她，引起同学们的小轰动。圣司告诉阿雯，父母要他到意大利进行 2 个月制琴技术的短训，以看他是否有在制琴业发展的潜质和毅力，阿雯因为即将到来的离别而悲伤。

总共 77 个镜头，持续 6 分 34 秒，平均每个镜头 5.1 秒。

第 8 个蒙太奇段落：阿雯坚定信心要在 3 个星期内写完一部小说，以证明自己配得上圣司的实力。她开始大量查找资料，精心构思自己的作品。

总共 69 个镜头，持续 8 分 22 秒，平均每个镜头 7.3 秒。

第 9 个蒙太奇段落：圣司临走前和阿雯依依惜别。

总共 30 个镜头，持续 3 分 6 秒，平均每个镜头 6.2 秒。

第 10 个蒙太奇段落：阿雯废寝忘食地撰写小说，由于学习成绩的滑坡受到来自学校和家庭的压力，但她还是坚定信心，一定要完成这部小说。

总共 78 个镜头，持续 9 分 56 秒，平均每个镜头 7.6 秒。

第 11 个蒙太奇段落：阿雯将自己写好的小说拿给圣司爷爷看，希望得到他的评价。老爷爷认真阅读了很长的时间，给了阿雯的作品以肯定和客观的评价，此时的阿雯难忍心中的压抑和委屈突然大哭起来，并向圣司爷爷讲述了自己写小说就是为了跟上圣司前进的脚步，并确立未来努力的方向。

总共 85 个镜头，持续 10 分，平均每个镜头 7.1 秒。

第 12 个蒙太奇段落：圣司结束了在意大利的短训回国，一个清晨骑车驮着阿雯去看城市的日出，并向阿雯表白了自己的爱情，两个人幸福地拥抱在一起。

总共 45 个镜头，持续 5 分 20 秒，平均每个镜头 7.1 秒。

从上面蒙太奇段落的分析可以看出，这部影片的结构呈现波浪状的优美起伏，走势舒缓，篇幅最大的两个波峰都设置在阿雯和圣司相遇、相知的情感铺垫部分，最后的高潮部分仅仅设置了一个小的起伏；第 3 蒙太奇段落和第 6 蒙太奇段落单镜头的平均持续时间也比较短，说明镜头切换比较频繁；高潮部分镜头数量比较少，主要利用长镜头和对白表现角色的内心变化，这是这类情感影片常见的结构方式，总镜头数是 1033 个。

所以在绘制故事板之前首先要为剧本设定一个类似图 2-33 所示的节奏总谱，确定每个蒙太奇段落的总时长和镜头数量，在绘制故事板的过程中就能合理分布、繁简有序、张弛有度，达到整体节奏和韵律的控制效果。

在每一个蒙太奇段落中还会包含若干个蒙太奇场面，例如《侧耳倾听》的第 10 个蒙太奇段落包含以下 9 个蒙太奇场面：

第 1 蒙太奇场面，9 个镜头，50 秒。阿雯正在撰写小说的奇幻世界，猫爵士的身世和故事。

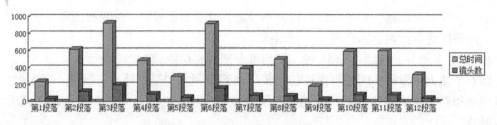

图2-33　《侧耳倾听》的节奏总谱

第2蒙太奇场面，3个镜头，26.5秒。教室内景，阿雯上课走神被老师发现。

第3蒙太奇场面，2个镜头，22秒。学校操场边，阿雯和夕子谈论自己的写作计划。

第4蒙太奇场面，5个镜头，55.5秒。阿雯卧室，阿雯专心写作，不干家务、不吃饭、不与家人交流。

第5蒙太奇场面，3个镜头，23秒。学校，老师请阿雯家长到校谈话。

第6蒙太奇场面，36个镜头，4分56秒。阿雯家中起居室，姐姐、妈妈、爸爸轮番与阿雯谈话，爸爸允许阿雯做好自己认为最重要的事情。

第7蒙太奇场面，5个镜头，32.5秒。阿雯卧室，阿雯专心写作，姐姐告诉她马上就要搬出去住，还鼓励阿雯加油。

第8蒙太奇场面，8个镜头，33秒。阿雯梦境，阿雯做了一个有关失败的噩梦。

第9蒙太奇场面，7个镜头，55秒。阿雯卧室，阿雯趴在书桌上醒来，小说已经写完，她无力地躺在地上，思念着圣司。

第10个蒙太奇段落的节奏总谱如图2-34所示。

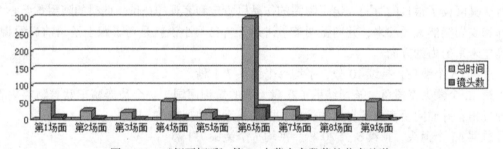

图2-34　《侧耳倾听》第10个蒙太奇段落的节奏总谱

整体的张弛关系是：松弛（第1蒙太奇场面）——紧张（第2蒙太奇场面）——松弛（第3、4蒙太奇场面）——最紧张（第5、6蒙太奇场面）——松弛（第7蒙太奇场面）——紧张（第8蒙太奇场面）——最松弛（第9蒙太奇场面），呈现出张弛有度的节奏关系。

第6个蒙太奇场面是这个蒙太奇段落的重点表述部分，几乎占到一半篇幅，讲述了阿雯由于专心于写作，成绩滑坡，引起全家人的不满。此时的阿雯表现出青春期少女叛逆的一面，因为所有的缘起实在是无法向家人讲明的。父亲的理解和大度，也为家长解决同样的问题提供了一个很好的参考。其实这个蒙太奇段落的结构设计有些像好莱坞式的商业影片模式，他们会对重点部分不惜笔墨地进行表述和渲染，使得结构上有些突兀，一部影片中观众往往只能记住几个重点蒙太奇段落和蒙太奇场面。

以上就是这部动画片在剧情空间中的节奏分析。节奏总谱可以确定节奏基调是舒缓抒情

的，还是激烈紧张的，做到各个蒙太奇段落张弛有度，一部影片不能从头到尾是一成不变的紧张程度，必须要有一定的起伏变化，同时还要避免几个高潮段落集聚在一起。过于缓慢的节奏会使观众感到厌倦，而持续不断的快节奏也会让观众麻木，丧失感受的敏度。例如，电影《谍中谍》中，伊森和克莱尔找到中情局的两名停职特工，一行四人潜入兰利总部，成功窃取特工名单的蒙太奇段落中，用了将近 20 分钟的时间进行视听表述，这一段情节并不复杂，却充满了细节和张力，成为影片中最为经典的蒙太奇段落。这个段落的前序段落和后继段落设计得简约而舒缓，形成了波浪式前进、张弛相间的节奏。

　　故事板设计师要有敏锐的理解能力和判断能力，能在与导演进行交流之后，迅速领会导演的创作意图，将注意力集中在导演认为最为重要、最具表现力、最需详细表述的蒙太奇段落和蒙太奇场面，设计出充分的细节，删减多余的部分。

习 题

2-1　继续绘制人物动态速写，A4 纸每天绘制 5 张，持续一周时间。

2-2　继续绘制建筑和风景速写，A4 纸每天绘制 5 张，持续一周时间。

2-3　继续在课堂上进行影视动画片故事板的临摹。

2-4　依据本章 2.4 节的剧情节奏分析方法，完整分析一部动画电影的剧情节奏，并提交一篇论文。要求绘制出蒙太奇段落的节奏总谱和高潮部分的蒙太奇段落中蒙太奇场面的节奏总谱，要对蒙太奇段落和蒙太奇场面的内容进行概述，同时统计出镜头数量、总的持续时间、平均每个镜头的持续时间，并对剧情节奏的分析结果进行总结。

第 3 章

故事板造型基础

本章 3.1 节详细讲述如何通过搜集和整理素材，为故事板的创作进行准备；3.2 节详细讲述故事板设计师在角色造型基础训练上应当着重注意的几个方面；3.3 节详细讲述故事板设计师在场景造型基础训练上应当着重注意的几个方面；3.4 节详细讲述在故事板镜头画面设计过程中如何处理好一点透视、两点透视、三点透视和散点透视的关系。

3.1 故事板创作素材

在着手进行故事板创作之前，首先要在仔细阅读剧本的基础上，在导演阐述的指导下搜集大量的创作素材，这些素材不仅可以为故事板造型（角色、场景、道具）提供参考，还可以成为一些视听表述细节（情境、动作、灯光）的参考。

从剧本和角色小传中找出有关角色的一些细节信息，从而丰富自己对该角色的全面认识，例如角色的性别、年龄、性格、职业，以及角色平常是怎样消磨时间的，生活在一个什么样的环境中。

研究一些相关的文字资料、背景资料、影视资料，例如同一时代的小说、文章、新闻报道等；搜集有关历史考古、规划建筑、家具器物、地理地貌、风土人情、生活习俗、树木花草、气候特征等方面的视觉资料，形成对于整个历史时期、社会风貌的综合印象。

例如，为了制作动画电影《功夫熊猫》，梦工场公司专门进行了中国文化的研究，聘请中国文化研究的专家，在影片中融入了中国的建筑、服装、武术、美食、风景，甚至东方的哲学思想。如图 3-1 所示，搜集到的素材资料不仅可以为角色造型和场景设计提供参考，还可以在故事板创作过程中为角色动作设计、情境细节设计、镜头设计提供参考。

如果有条件的话，可以到故事发生的背景地进行写生考察，写生目的之一是搜集视觉化的素材；之二是探索一些不同的表现形式，任何写生形象都是知觉进行过积极组织和建构的结果；之三是进行真实生活和情境的体验，这个过程是文字、图像、视频等素材采集方式所不能替代的。直接的生活体验对故事板创作十分重要，对于熟悉的生活，才会有各种更深切的感受，才会产生相应的心理、情绪、情感体验，是故事板创作的重要源泉。

而且，不仅是现实题材，直接的生活体验对于超现实题材也是十分重要的。直接的生活体验常被投射到超现实题材中，因为艺术本身归根到底是人对现实生活的一种反映，超现实题材不过是对人类生活的一种变形夸张的反映。倘若没有活生生的生活体验，作品将是干瘪

空洞的，毫无生活气息。

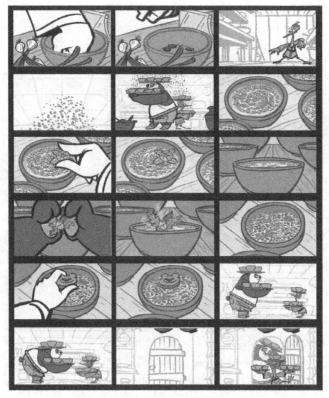

图3-1　选自《功夫熊猫》故事板

　　在制作动画电影《功夫熊猫2》的过程中，梦工场公司专门成立了一个艺术小组到中国采风。先后走访了北京、山西古城平遥、河南登封少林寺、四川成都，尤其在成都停留了很长时间，在熊猫保护区、佛教和道教寺庙、成都市区都进行了深入考察。影片中出现的中国文化元素包括：片头借鉴了陕西华县的皮影戏；大反派沈王爷的功夫来源于青城山上的青城派弟子，其他角色的功夫还参照了武当山和少林寺的武术套路；动画场景设计参照了青城山、宽窄巷、平遥古城；道具设计参考了鸡公车；影片中的中华美食元素包含担担面、麻婆豆腐、油煎包、川味火锅；乐器则有二胡、唢呐，音乐有民乐《步步高》等。

　　故事板设计师鲁道夫·关诺登（Rodolphe Guenoden）在设计反派角色沈王爷的武打风格时，融入了他在北京奥运会看到的非传统武打动作，如图3-2所示，他说："沈王爷的动作很优雅，但也是很可怕致命的。我在开始设计它的武打动作时，正在看北京奥运的韵律体操比赛项目，那些年轻女选手的动作非常有弹性，而且非常流畅，于是我就想到把这些动作融入真正的武打动作，加上沈王爷是一只孔雀，所以我又特别设计了它用它超大的尾巴当作屏风来阻挡攻击，或是当作扇子来进行攻击。我为了设计这个角色的动作用了很多创意，而且真的很好玩。"主创团队还观看了很多中国功夫电影，如张艺谋的《英雄》、李安的《卧虎藏龙》和成龙的很多功夫片，为故事板中的角色动作设计和场面情境设计提供了很多有益的参考。

　　随着素材的不断丰富，动画故事板的设计构思、镜头画面所要传达的剧情目标就会逐渐清晰起来。在这个过程中要注意随手画一些设计速写，记录在采风过程中的感受、设计构思，以及一些需要特别关注的造型细节。

图 3-2 选自《功夫熊猫 2》故事板

对搜集到的素材还要进行整理、加工、提炼，要把握素材视觉表象背后的真实和逻辑联系。美国艺术家大卫·伯恩（David Byrne）曾经说："这种架构电影的方法，是在我与兰伯特·威尔逊合作时，受威尔逊工作程序影响而形成的。通常情况下，他主要先从剧本中戏剧性部分的视觉构思开始，然后才加上声音与对话。我使用的方法也很相似，我在墙上贴满了图画，大部分代表了发生在一个城市里的事件。然后我把图片一遍又一遍地重新排列，直到它们似乎有了某种流动的秩序。同时，我把我在报纸文章中所看到的人物，分配到图片事件中，作为代表人物。"大卫·伯恩这种创造性地使用素材的方式，值得故事板设计师借鉴。

3.2 角色造型基础

正如动画师亚特·巴比特（Art Babbitt）所说："如果你无法画，那就放弃吧，你就等同于缺了四肢的演员一样！"角色造型基础的训练对于故事板设计师来说至关重要，这种训练不仅仅停留在角色形体的视觉表象上，更重要的是表现对角色内在真实性的理解。动画大师理查德·威廉姆斯（Richard Williams）也曾说过"优秀的绘画并非复制表层，必须带着理解与诠释来处理。我们不想在学画后，反而让自己受限，仅会卖弄在关节与肌肉上的知识。我们想得到照相机无法获得的一种真实，我们想突显与抑制模特的个性角度，让其变得更栩栩如生，我们还想培养出协调感，好让脑中所想能彻底传达至笔尖。"

动画故事板设计师在角色造型基础训练上应当着重于以下几个方面。

① 深入研究角色的解剖结构，特别是动态的解剖结构，如图 3-3 所示。动画角色的结构包含两个层次，即解剖结构（骨骼、肌肉及其构成关系、生长规律和运动规律）和几何结构（也称体积结构，是根据解剖结构概括简化而来的角色各部分的几何形体），借助几何

结构对于体面的分析，可以较快地掌握角色形体的运动构成关系。

图 3-3　邢磊作

②　研究角色在运动过程中的空间透视关系，如图 3-4 所示。在故事板中总是通过不同方位、不同角度的镜头画面再现角色的动作过程，所以故事板设计师就应当善于描绘角色动作在不同透视关系下视觉表象的描绘方法。很多初学故事板的同学，经常将角色的动作画得比较平，缺乏视觉冲击力，原因是不善于描绘角色在运动过程中的空间透视关系，使得表现力受到束缚。

图 3-4　手的空间透视关系

③　研究角色在特定光影关系中的视觉表象，如图 3-5 所示。角色造型表面的光影效果是在特定光线照射下，由角色内在解剖结构的凹凸变化，所呈现的表面明暗调子和明暗交界线、质感等视觉表象，在故事板中有时要对这些光影效果进行描绘。

④　训练对于角色造型的归纳概括能力和艺术夸张能力，如图 3-6 所示。归纳概括就是将角色造型特征加以整理，去粗存精、删繁就简，凸现其典型化的造型特征，使艺术形象更

加单纯化、典型化。夸张变形是基于对角色内在真实和外在表象的理解，有意识地改变对象的造型属性，使对象具有更为强烈的表现力和感染力。

图 3-5　章卓群作

图 3-6　杨俊嫒作

⑤ 训练对角色在特定戏剧情境下的动作和表情进行想象与描绘的能力，如图 3-7 所示。角色外在的动作和表情是内在心理、动机、情感所驱动的，揭示角色内在的真实是故事板设计师必须具备的能力，并要以最能再现本质的、典型的瞬间来表现。

⑥ 训练对角色造型和动作进行快速表现的技巧，如图 3-8 所示。故事板设计师要能够熟

练掌握各种工具和材料（纸、笔或数位板），对镜头画面进行准确、快速并富于表现力的再现。

图 3-7　刘康祎作

图 3-8　蒋云潇作

3.3　场景造型基础

在故事板中的动画场景包含人类世界和自然界中的各种景物，镜头画面中的场景不仅仅是对真实景物视觉表象的简单写照，在选材、取景、描绘的整个过程中，都反映出故事板设计师对客观世界的认识、理解与重新构建。

动画故事板设计师在场景造型基础训练上应当着重于以下几个方面。

① 研究动画场景的透视关系，如图 3-9 所示。要想将真实世界中的三维空间描绘在二维的镜头画面上，就要对近大远小、灭点会聚等透视法则有更为深入的理解，要学会选择最佳的透视角度表现镜头画面的情境。

图 3-9　韩博作

　　② 研究镜头画面中比例与尺度的关系。能对景物尺度、角色尺度、摄像机机位高度等比例与尺度关系进行正确再现。

　　③ 研究在镜头画面中如何利用场景造型元素的视觉表象、造型元素之间的对比与调和关系营造剧情所需的情境和气氛。

　　④ 研究镜头画面构图。确定画面所要表达的重要景物，合理取舍，处理好重要景物与画面其他部分之间的景次关系，综合运用明暗、疏密、虚实、曲直等对比关系，使画面既平衡又富于变化，既有主次又和谐统一，如图 3-10 和图 3-11 所示。

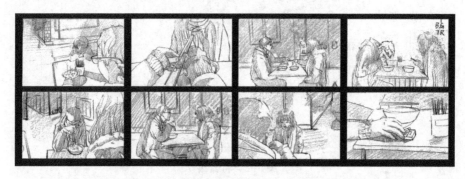

图 3-10　鲁俞达作

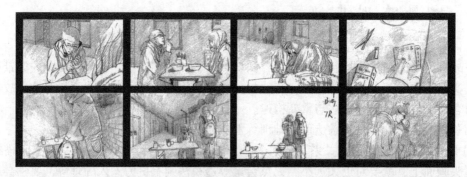

图 3-11　鲁俞达作

⑤ 研究镜头画面中的光影变化，以及如何利用光影效果增加镜头画面空间感和层次感，形成画面的戏剧气氛，如图 3-12 所示。

图 3-12　选自《秒速 5 厘米》的故事板

⑥ 研究物候，如图 3-13 所示。即研究在特定动画时空关系中的地域、季节、时间、气候等因素对场景视觉表象产生的影响。

图 3-13　选自《南方之歌》概念设计

⑦ 要训练快速表现的能力，如图 3-14 所示。故事板设计师要具有敏锐的观察能力，能够迅速抓住景物造型的本质特征、结构主线，舍弃不必要的局部细节。并要能够使用应手的绘画工具，对镜头画面中的景物进行快速表现。

图 3-14 张明熙作

3.4 透视

透视主要研究如何将现实世界中的三维空间表现在一个二维的平面上，利用人类在认知过程中的知觉恒常特性，使得在该二维平面中描绘的景物具有立体感、真实感、空间感和距离感，如图 3-15 所示。

图 3-15 选自《秒速 5 厘米》的故事板

透视是故事板创作过程中的一种设计语言，通过对透视关系的把握，能够在设计师头脑中构建起完整的空间景物结构关系，以及准确的场景尺度比例关系，并加强镜头画面设计过程中的空间思维能力和时空想象能力，如图 3-16 所示。

如图 3-17 所示，是动画片《亚特兰蒂斯》的一段分镜头设计草图，对动画场景透视的关系把握得非常准确。

图 3-16 韩静作

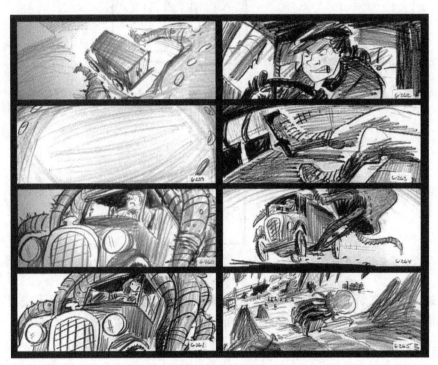

图 3-17 选自《亚特兰蒂斯》的故事板

良好的透视关系可以创建多元的、丰富的动画视觉效果，使故事板镜头画面更具张力和感染力，如图 3-18 所示。

1. 一点透视

如图 3-19 所示，当长方体的三组平行线中有两组平行于画面，仍保持原来的水平和垂直状态不变，只有与画面垂直的那一组线形成透视，相交于视平线上的心点，称为一点透视。

图 3-18　选自《公主与青蛙》中的动画场景设计

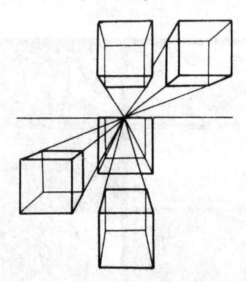

图 3-19　一点透视

一点透视中主要面平行于画面，能显示该面的正确形态和比例关系，不仅适于表现横向宽广的场面，还适于表现场景的纵向深度，如图 3-20 所示。

2. 两点透视

当长方体只有一组平行线（通常为高度）平行于画面时，则长与宽的两组平行线各向左、右方向延伸，交于视平线上的两个灭点，称为两点透视，如图 3-21 所示。

当动画场景中建筑物的主要面与画面的夹角取较小值时，透视现象平缓，适合展现建筑的实际尺度、比例，可使建筑物的主要面、次要面分明，如图 3-22 所示。当主要面与画面夹角较大时，有急剧变化的透视现象，适合突出场景的空间感。

在一点透视和两点透视的动画场景设计图中，与基面垂直的直线被称为真高线，可以依据观察者的高度与被观察景物真高线之间的尺度关系，确定视平线的位置，以获得正确的场

图 3-20 一点透视动画故事板（刘思哲设计）

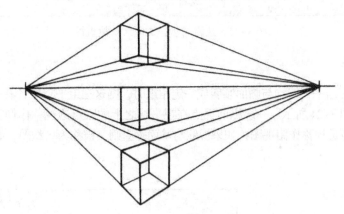

图 3-21 两点透视

图 3-22 男鹿和雄作

景透视效果。降低视平线，可以使景物有高耸的感觉，如图 3-23 所示；提高视平线，可使地面在场景透视图中展现得比较开阔。

图 3-23 选自《秒速 5 厘米》故事板

3. 三点透视

当立方体的三组平行线均与画面倾斜成一定角度时，则这三组平行线各有一个灭点，故称之为三点透视，如图 3-24 所示。一般纵向灭点在视平线之上的三点透视称作仰视图；纵向灭点在视平线之下的三点透视称作俯视图；如果视线与基面垂直则又被称为鸟瞰图，如图 3-25 所示。

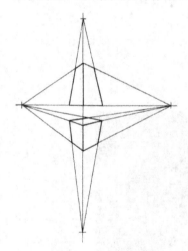

图 3-24 三点透视 图 3-25 选自《秒速 5 厘米》的故事板

三点透视场景画面中，视平线与地平线分离，在仰视透视时，地平线在视平线的下方，适合表现高耸向上的景物，具有很强的上升动感，如图 3-26 所示。在俯视透视时，地平线在视平线的上方，适合表现比较宽广的空间景物，减少了景物之间的重叠，如图 3-27 所示。

4. 散点透视

散点透视是通过创作者多次变换观察位置，改变观察角度，从而形成多个观察视点，将时间与空间结合在一起，反映了多个观看瞬间的整个观察过程，如图 3-28 所示。

图 3-26　《天空之城》中的仰视场景

图 3-27　《天空之城》中的俯视场景

图 3-28　邬云勋作

　　故事板设计师可以依据自己的创作意图，通过步步看（移动视点）、面面看（变换观察角度），打破焦点透视的视域范围去表现完整的场景，使镜头画面所表现的内容更全面、更生动。

　　故事板设计师可以驾驭镜头画面的透视关系，要透视原理为动画创作服务，使创意构思不被透视法则所束缚，这也是动画这门视觉艺术独特的表现力之所在。

　　在摇拍、跟拍的动画镜头中，因为要连续变换拍摄视点的位置，散点透视场景往往是最佳的选择。如图3-29所示，在动画电影《萤火虫之墓》中有一个摇镜头的设计，通过弯曲透视线的方式将两个一点透视的视点连接在一起。

图3-29　选自《萤火虫之墓》故事板

习题

　　3-1　继续绘制人物动态速写，A4纸每天绘制5张，持续一周时间。学生作业如图3-30、图3-31和图3-32所示。

图3-30　黄雅琪作

图 3-31　钟超逸作

图 3-32　王紫薇作

　　3-2　继续绘制建筑和风景速写，A4 纸每天绘制 5 张，持续一周时间。

　　3-3　在课堂上安排一次镜头画面默写的练习。教师可以随机指定一个生活中常见的情境，如"公交车上"、"食堂打饭"、"熄灯前的寝室"、"我的好朋友"，要同学进行回忆、构思、默写，尽可能表现更多的细节和情境，在限定的时间内完成，每个同学都要对自己的作品进行展示和讲解，学生作业如图 3-33 所示。

图 3-33　学生作业

第4章

视听语言与分镜头

本章 4.1 节详细介绍视听语言的理论基础，讲述蒙太奇的概念和叙事蒙太奇、表现蒙太奇、理性蒙太奇三种蒙太奇的类型，分析蒙太奇学派和长镜头学派的区别与联系；4.2 节概述影视动画的视听语言，介绍视听语言在动画分镜和故事板创作阶段的运用；4.3 节详细讲述剪辑的任务，介绍动画时空、出画与入画、剪辑点的选择、转场等方面的内容；4.4 节详细讲述镜头画面的方向性，以及如何处理轴线关系；4.5 节从分镜头的依据、镜头持续时间、文字分镜头脚本三个方面介绍分镜头的方法。

4.1 视听语言的理论基础

视听语言的理论基础是蒙太奇学派和长镜头学派的理论。

4.1.1 蒙太奇

蒙太奇源自法语 Montage，原来是一个建筑学词汇，具有安装、组合、构成的意思，在影视动画创作中被引申为镜头画面分解与组接的思维过程。爱森斯坦曾经说过："蒙太奇概念本身由'剪辑'的粗浅理解上升到极高的含义，即把现象'本身'加以分解，然后重新组合成新的质，成为对现象的观点和态度，成为对现象的社会性概括。"

蒙太奇首先是一个分解的过程，包含情节的分解、动作的分解、对话的分解、情绪的分解等，即将复杂的剧情解构为一个个独立的蒙太奇段落，将现实世界中完整而连续的时空，角色连续的动作、对话、情绪变化等，分解为若干个观察瞬间，视觉化为独立的镜头画面，然后再仔细分析每个镜头的视听构成要素，理解其形象塑造的积极性和情感特征。

蒙太奇又是一个组接构成的过程，将分解后的镜头画面依据一定的蒙太奇构成法则，有机地、艺术地组接在一起，使之产生连贯、对比、联想、衬托、悬念、强弱、张弛的节奏等作用，从而构成一部完整地表述剧情、传达主题、塑造角色，并能为观众所理解的影视作品。

蒙太奇理论发展史上，这一理论的奠基者们曾经做过两个著名的实验。第一个就是前苏联导演普多夫金与他的老师库里肖夫所进行的蒙太奇实验，他们首先从一部影片中选择了演员莫兹尤辛的面部特写镜头，都是静止的、没有什么表情的特写。把这段完全相同的特写镜头与其他影片中截取的某一镜头相连接，成为以下的三个镜头序列，然后将镜头序列分别放映给三组不明真相的观众，最后测试观众对莫兹尤辛心理活动的推断。

① 莫兹尤辛面部特写镜头后面接上一张桌子上摆着一盘汤的镜头，观众观看后认为主人公在凝视汤盆，想要喝汤。

② 莫兹尤辛面部特写镜头后面接上一口棺材中躺着一具女尸的镜头画面，观众观看后认为主人公在凝视死者，心情悲伤、沉重地追忆。

③ 莫兹尤辛面部特写镜头后面接上一个小女孩在玩耍玩具熊的画面，观众观看后认为主人公在愉快地专注于观察小女孩的玩耍。

从上面的第一个蒙太奇实验可以看出，不同的镜头组接关系为第一个完全一致的镜头画面赋予了不同的内涵，创造出三个截然不同的蒙太奇形象。

普多夫金接着又做了另一个实验，将三段相同的镜头画面以不同的组接顺序进行放映，然后询问观众对这两组镜头所表达主题的理解。

第一组接顺序是：

① 一个人在笑；

② 手枪在指着他；

③ 惊惧的脸。

观众观看后认为表达了角色的怯懦。

第二组接顺序是：

① 惊惧的脸；

② 手枪在指着他；

③ 一个人在笑。

观众观看后认为表达了角色的勇敢。

由这个蒙太奇实验可以看出单个素材的组接，可以使它们发挥出比原来个别存在时更大的意义，而且镜头组接的顺序直接影响着观众的解读。利用几个包含不同因素的镜头画面，通过有机地组接，说明一个问题或解释一种含义，就可以称为蒙太奇形象。

蒙太奇是影视动画构成的形式，是蒙太奇形象的表现技巧，蒙太奇不仅显现在镜头画面组接的视听表象上，更在于它是对所表达主题的思维方式。蒙太奇诞生于导演构思之时，体现于分镜头和故事板之中，定稿于剪辑台上。作为一名影视动画故事板设计师，要不断培养自己的蒙太奇意识和蒙太奇思维。

4.1.2 蒙太奇学派和长镜头学派

在电影视听语言的发展史上，逐渐衍生出了两个重要的学派——蒙太奇学派和长镜头学派。

1. 蒙太奇学派

蒙太奇学派出现在 20 世纪 20 年代中期的前苏联，以爱森斯坦、库里肖夫、普多夫金为代表，认为具有独立意义的镜头，重新排列组合后会产生新的意义。强调主观的、表现的艺术形式，核心是形象的对列，着重于写意。其特点主要体现在以下几个方面。

① 强调思考的过程，即强调导演对于视听表述的解构和重构过程。

② 强调人的主观情感，解构与重构的过程包含了导演更多的主观意识和情感。

③ 强调镜头衔接的含义，即镜头的衔接可以塑造蒙太奇形象，相同镜头的不同衔接顺

序可以塑造不同的蒙太奇形象。

④ 强调观察的结果，观众所感受到的都是基于导演的观察结果，观察结果是多个观察瞬间对列的结果。

⑤ 强调镜头画面内部的构图形式感。

例如，爱森斯坦在 20 世纪 30 年代拍摄的《墨西哥万岁》中有一个送葬的蒙太奇段落，完整的送葬仪式由 15 个镜头构成，将一个中、全景的送葬队伍行进镜头作为主镜头，中间插入了很多个不同角度、不同景别，画面非常具有构成感的镜头，表现了亲人、朋友的悲伤与哀思，特别是几个特写镜头具有非常强烈的视觉力量。最后三个镜头不是连续拍摄的，而是以近景、特写、大特写的方式跳跃剪接在一起，最后落幅在死神头上的骷髅帽饰上，具有很强的隐喻性，如图 4-1 所示。

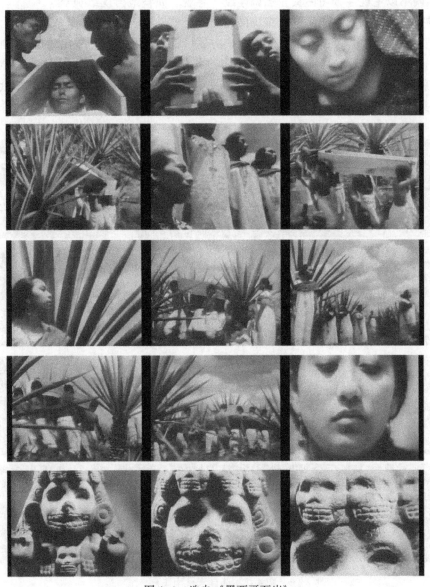

图 4-1 选自《墨西哥万岁》

2. 长镜头学派

长镜头是指用较长的时间对一个蒙太奇场面进行连续的拍摄，形成一个比较完整的镜头段落。长镜头学派又称段落镜头学派，以法国电影理论家安德烈·巴赞（Andelie Bazan）为代表，巴赞认为蒙太奇破坏了真实性，蒙太奇理论通过镜头组接产生的新意义是一种表现主义的行为。其特点主要体现在以下几个方面。

① 强调段落镜头的完整，往往一个镜头就是一个蒙太奇场面，若干蒙太奇场面构成蒙太奇段落。

② 强调观察过程，长镜头学派认为观察的过程比观察的结果更重要。

③ 强调真实的生活写照，完整的长镜头比分拍组接的镜头序列更真实。

④ 强调不以主观性分切镜头，强调连续、客观、完整地再现给观众。

⑤ 讲究场面的调度，强调蒙太奇场面的时空完整性。

其实长镜头学派并非否定蒙太奇的结构方式，而是强调长镜头内部的蒙太奇结构。例如，1957 年由前苏联著名导演米哈依尔·卡拉托佐夫（Mikheil Kalatozishvili）导演的《雁南飞》中就包含许多经典的长镜头，其中维罗契卡到火车站送别鲍里斯的一场戏中，有这样一个镜头持续了将近 60 秒的时间，如图 4-2 所示。

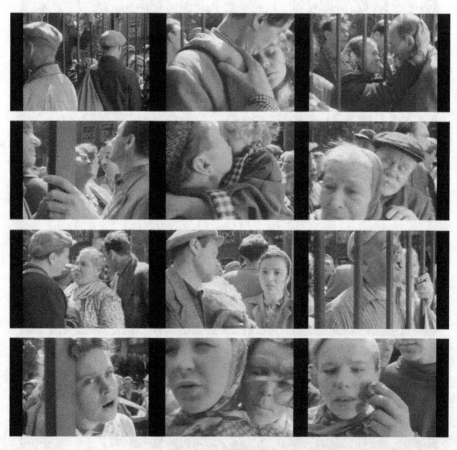

图 4-2　选自《雁南飞》

鲍里斯首先攀在铁栅栏上四处张望寻找维罗契卡，然后他从铁栅栏上爬下来在人群中穿梭寻找维罗契卡的身影，这是一个完整的长镜头，使用了"跟"的镜头移动拍摄方法。鲍里斯在人群中穿行的过程中，镜头的前景中不断闪过送别的场面，妻子送别丈夫、母亲送别儿子、姐姐送别弟弟、女儿吻别父亲、爷爷奶奶送别孙子、父亲呼喊着儿子、女友和姐妹在低声吟唱、青年擦拭女友的泪痕，这些前景如同一组组的群像，深刻地反映出战争带给人们离别的痛苦。

如果采用蒙太奇理论的方法，这个表现过程将采用一个个分拍的短镜头，然后再插入到鲍里斯移动的主镜头中。而在这个长镜头中，采用了场面调动的方式，首先设计好鲍里斯的角色运动轨迹，然后再设计出摄像机移动跟拍的运动轨迹，将两个运动轨迹配合在一起后，再在摄像机运动跟拍的轨迹上设置一组组的送别群像，这些群像距离摄像机运动轨迹的远近不同，就会在前景部分形成不同的景别关系，创建了近景——特写——近景——特写——近景的视觉节奏。

所以长镜头学派与蒙太奇学派的区别，主要是内部蒙太奇与外部蒙太奇的区别，以及对于镜头画面形式处理关系的区别。长镜头理论认为短镜头组接破坏了生活中的真实感，所以更偏重于客观地反映现实（实际上这里所说的客观并非"纪录"意义上的客观），核心是再现所表现对象的真实（实际上这个真实是经过精心调度和排演的"真实"）；长镜头理论认为短镜头组接方式容易破坏生活环境中的空间感，所以更偏重于保持生活中动作的真实性和真实的空间环境感。

长镜头又分为：固定长镜头，即机位固定不动，连续拍摄一个场面所形成的镜头；景深长镜头，即机位固定不动，利用摄像机的跟焦技术，将远景、全景、中景、近景、特写画面有机组织在同一个镜头中；运动长镜头，即使用摄影机的推、拉、摇、移、跟等运动拍摄的方法形成多景别、多角度变化的长镜头。拍摄精彩的运动长镜头是非常难的，需要周密的拍摄计划、演员准确流畅的表演、更完备的摄像设备和控制技术。影视动画长镜头的结构比实拍电影更为困难，特别是二维动画片，在长镜头的结构过程中要涉及动画场景的复杂透视变化。

4.1.3　蒙太奇的类型

蒙太奇依据结构功能和表现形式分为叙事蒙太奇、表现蒙太奇和理性蒙太奇三种基本类型。

1. 叙事蒙太奇

叙事蒙太奇着重于情节的发展，依据情节发展的时间流程、逻辑顺序、因果关系来分切组合蒙太奇段落、蒙太奇场面和镜头。这种蒙太奇还比较重视角色动作、语言、表情及造型上的连续性，强调视听表述的过程、观众的体会、时间的流动。叙事蒙太奇还可以分为以下几类。

（1）连续蒙太奇

沿着单一的情节线索表述故事，按照情节发展的时间顺序和因果逻辑，有节奏地连续表述。这是最容易被观众理解的蒙太奇形式，视听表述过程自然流畅。如果运用得不好，则会表现为平铺直叙、拖沓冗长。

（2）平行蒙太奇

指两条或多条情节线索，在同时异地平行进行着，将这多条情节线索平行并列进行分头表述，由于它们互相之间的呼应、对比和促进关系，表述的过程得以统一在一个完整的结构中。

例如，在迪士尼公司出品的动画电影《白雪公主》中有一个蒙太奇段落，讲述白雪公主的继母王后易容后变成一个邪恶的老太婆，她拿着毒苹果来到七个矮人的小木屋前。王后想要欺骗白雪公主吃下毒苹果，动物们阻止却没有成功，于是它们飞奔到森林里去找七个矮人来帮忙，如图 4-3 所示。后面就用到了类似最后一分钟营救式的平行蒙太奇结构，动物和小矮人们往家中飞奔的镜头，与王后不断哄骗白雪公主吃下毒苹果的镜头交替出现，如图 4-4 所示，进行平行蒙太奇剪辑，增加了剧情的紧张性气氛。

图 4-3 选自《白雪公主》故事板

图 4-4 选自《白雪公主》故事板

（3）交叉蒙太奇

类似于平行蒙太奇，但两个或多个情节线索不是平行的，而是趋近于一个交汇点。将这些同时异地发生的情节线索快速、反复地交替剪接在一起，可以引发悬念，形成紧张、激烈的气氛，强化戏剧冲突。

例如，1992 年吉卜力工作室出品的动画电影《红猪》，第一个蒙太奇段落讲述了一个由于魔法而变成猪的飞行员"波鲁克"接到消息，"曼马由特空中海贼团"打劫了一艘由威尼斯出发的邮轮，并且绑架了许多小学女生，波鲁克马上驾机前往营救，成功地打败了空中海贼团，救出了所有的小女孩。这一个蒙太奇段落就采用了交叉蒙太奇的形式，波鲁克接到消息、发动飞机、驾机寻找的过程与空中海贼团袭击邮轮、绑架女生、驾机逃跑的过程同时异地平行进行着，影片将这两条情节线索平行并列进行分头表述，最后两条情节线索汇合在一起。

镜头 5 - 11 红猪接到邮轮遇袭的消息，如图 4-5 所示。

镜头 12 - 16 空中海贼团袭击邮轮，如图 4-6 所示。

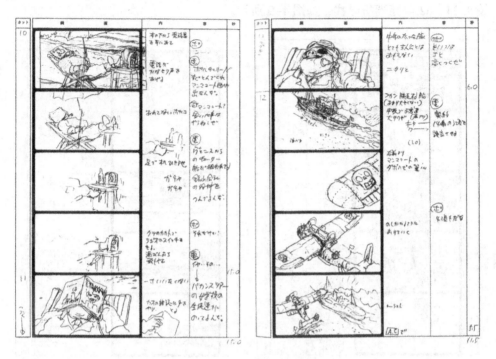

图 4-5　选自《红猪》故事板

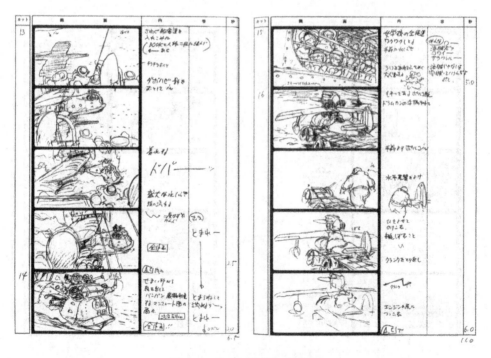

图 4-6　选自《红猪》故事板

镜头 16 – 29 红猪发动飞机赶往出事地点，如图 4-7 所示。

镜头 30 – 33 海贼团绑架小女生，如图 4-8 所示。

镜头 34 – 62 红猪驾机寻找，如图 4-9 所示。

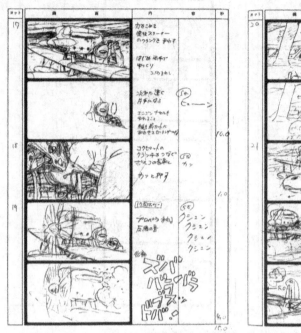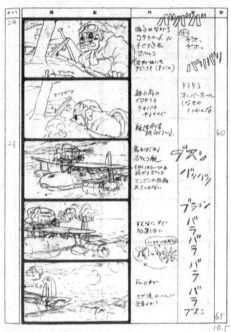

图 4-7 选自《红猪》故事板

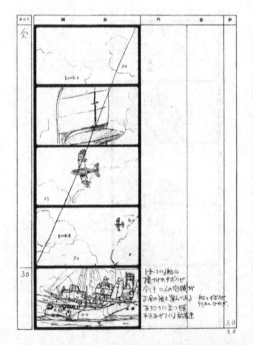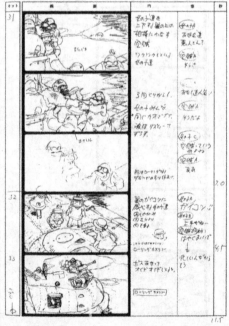

图 4-8 选自《红猪》故事板

后面的镜头就是两机相遇，发生激战，如图 4-10 所示。

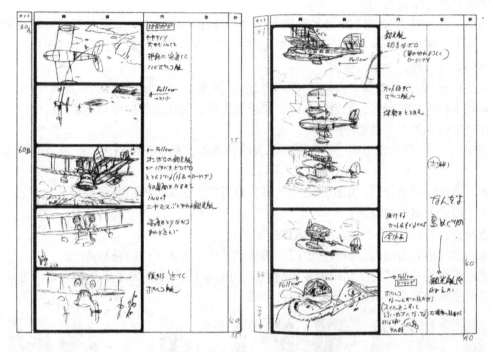

图 4-9　选自《红猪》故事板

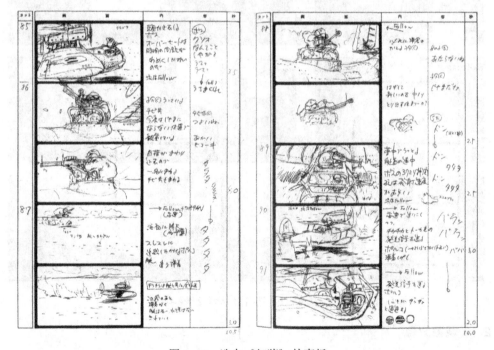

图 4-10　选自《红猪》故事板

（4）重复蒙太奇

从内容到性质完全一致的镜头画面，排比反复出现，形成蒙太奇段落的节奏，强化某一

主题。排比镜头通常被处理在单一的情节主线或动作主线上，重复出现的时间长度、时间间隔成为形成特定节奏的关键。

迪士尼公司在1950年推出的动画电影《仙履奇缘》中，有一个蒙太奇场面表现灰姑娘为继母和两个姐姐分别准备好了早餐，黑猫跟在她的身后想抓住躲在托盘中的老鼠。

灰姑娘进入第一个姐姐房间。

姐姐说："把这件衣服拿去烫，一小时之后拿回来。一个小时，你听到没有呀！"

灰姑娘答应着走出门，用脚带上门，黑猫想进屋，被关上的门碰到鼻子。

灰姑娘进入第二个姐姐房间。

姐姐说："时间也差不多了，你别忘了去缝补衣服，不要花一整天，赶快做好，你听到没有呀！"

灰姑娘答应着走出门，用脚带上门，黑猫想进屋，被关上的门碰到鼻子。

灰姑娘进入继母的房间。

继母说："拿脏衣服出去，继续做你的家务！"

灰姑娘答应着走出门，用脚带上门，黑猫想进屋，被关上的门碰到鼻子。

这三组镜头采用了完全相同的表述结构，如图4-11所示，采用重复蒙太奇的方式表现了灰姑娘在继母和两个姐姐虐待下的痛苦生活。

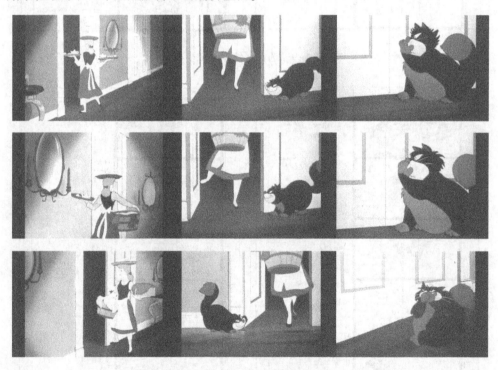

图4-11　选自《仙履奇缘》

2. 表现蒙太奇

表现蒙太奇又称作对列蒙太奇，强调多个镜头在并列中，在形式或内容上相互对照，最终协同表达更丰富的视听语意。表现蒙太奇不局限于视听表象的真实，强调深入事物、事件的内在真实，强调揭示、挖掘、传达的过程。表现蒙太奇常见的表现形式有以下几种。

（1）对比蒙太奇

通过蒙太奇段落、蒙太奇场面、镜头之间在内容或形式上的强烈对比，形成相互对照、相互矛盾的视听表述效果，用以凸显不同的属性，强化戏剧冲突。

迪士尼公司 1932 年出品的动画短片《好心肠的米老鼠》（Mickey's Good Deed），讲述在圣诞夜寒冷的雪天里，米老鼠带着普鲁托在街头演奏大提琴卖艺，富有的路人投进他杯子里的不是硬币而是废螺丝钉，表现了富人的冷漠无情。在一个豪宅里，富翁肥猪用尽办法用礼物讨好他的儿子小肥猪，可是小肥猪还是不满意，小肥猪在窗口看到了街边的普鲁托，非找他爸爸要，富翁派遣仆人向米老鼠买普鲁托，如图 4-12 所示，被米老鼠拒绝。但是当米老鼠路过一个困苦的家庭，从窗口看到在圣诞前夜，孩子们没有圣诞礼物，只有母亲的哭泣，于是决心帮助他们。他忍痛卖掉了普鲁托，换来的钱都给孩子们买了礼物。最后的结局是，普鲁托被小肥猪虐待，玩腻后又被赶出了家门，雪地里米老鼠和普鲁托团聚，高兴地度过了圣诞夜。

贫富两个家庭的蒙太奇场面形成了鲜明的对比，如图 4-13 所示。

图 4-12　选自《好心肠的米老鼠》故事板

图 4-13　选自《好心肠的米老鼠》动画场景设计

（2）心理蒙太奇

在叙事过程中插入回忆、幻想、梦境、想象、潜意识的镜头画面，表现角色的心理活动。其特点是视听形象的片断性、叙述的不连贯性、节奏的跳跃性，往往用对列、交叉、穿插的手法表现，带有剧中角色强烈的主观色彩。

例如，在动画电影《侧耳倾听》的第 10 个蒙太奇段落中，第 1 个蒙太奇场面就用到了心理蒙太奇的表现手法，运用 9 个镜头，展现了阿雯正在撰写小说的奇幻世界，即猫爵士的身世和故事，实际这是阿雯在课堂上走神，如图 4-14 所示。

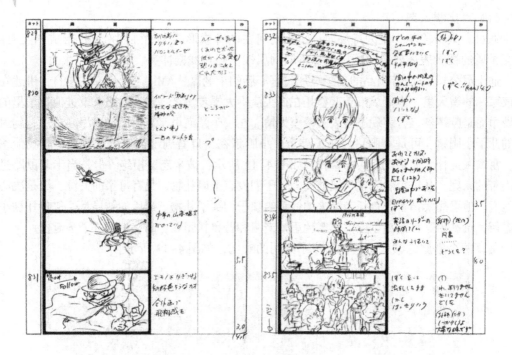

图 4-14　选自《侧耳倾听》故事板

　　吉卜力工作室的另一部动画电影《岁月的童话》以追忆过去日本 20 世纪 60 年代的小学往事为主，将支离破碎的小故事通过回忆串成一部清新的影片。片中的女主角妙子在十天的乡间假日中渐渐了解了自己，了解了生活，并由此找到了自己的意中人改变了人生。现实中的女主角和回忆里小学时代的她在影片中交替出现，点点滴滴的记忆所展现出的是女主角的内心，而在影片最后的高潮部分，两条时间轴上的女主角同时出现在了一个画面中，暗示女主角遵从自己内心的呼声做出了人生抉择。如图 4-15 所示，在第一个蒙太奇段落中，第一个蒙太奇场面是成年妙子刚刚在公司请了 10 天假；第二个蒙太奇场面就是她小学时代的生活，如图 4-15 所示；紧接着的第三个蒙太奇段落是成年妙子从地铁下车，如图 4-16 所示。

　　由比尔·普林顿（Bill Plympton）在 2004 年制作的动画短片《护卫犬》，讲述一个人牵着一只护卫犬到公园散步，这只狗非常狂躁，大脑中不断臆想着松鼠、小鸟、蚱蜢、鼹鼠、蝴蝶和花对主人的伤害，于是它尽心尽力地"保护"着主人，但最终主人却被它活活勒死。在这个短片中大量使用了心理蒙太奇和重复蒙太奇交织的表现手法，其最后一个蒙太奇段落的故事板如图 4-17 所示。

　　（3）隐喻蒙太奇

　　通过蒙太奇场面或镜头之间的对列类比，含蓄而形象地表达某种寓意或情节点的某种情绪色彩。往往将不同事物之间某种相似的特征凸显出来，以引起观众的联想，从而深化、丰富蒙太奇形象。

　　（4）抒情蒙太奇

　　在保证叙事和描写连贯性的同时，表现超越剧情之上的思想和情感，常常利用景物镜头直接说明影片的主题和人物的思想活动。

　　在动画电影《岁月的童话》中，有一个蒙太奇段落描写妙子天没亮就到乡村参加采红

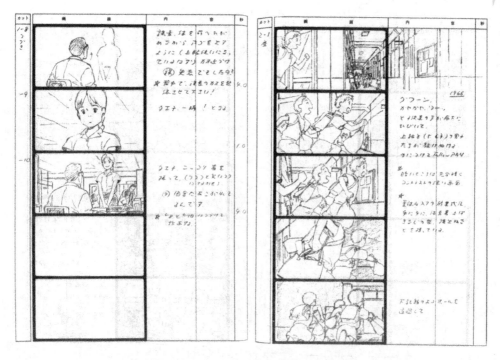

图 4-15　选自《岁月的童话》故事板

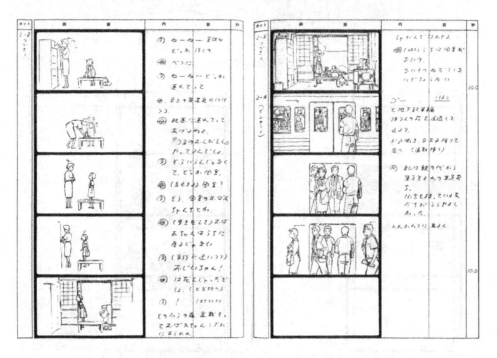

图 4-16　选自《岁月的童话》故事板

花的劳作，在大山谷地之中，人们辛勤采摘着，这时天际线上清晨的阳光透过云层慢慢浸润开来，妙子挺直身体望着日出。紧接着出现的几个镜头是红花在晨光下的特写，蜜蜂采蜜，蝴蝶飞舞，抒发了妙子此时的情感，如图 4-18 所示。

图4-17　选自《护卫犬》故事板

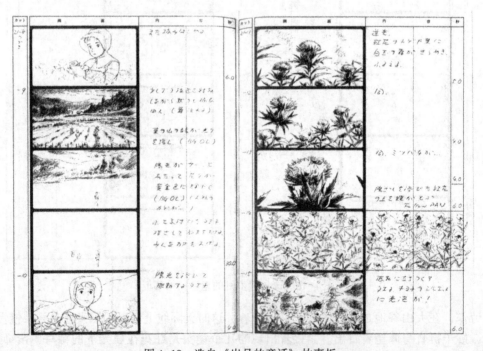

图4-18　选自《岁月的童话》故事板

（5）积累式蒙太奇

将一连串从内容到形式相似的镜头画面（画面表现的主体是不同的），按照动作和造型的特征，取其不同的长度组接起来，形成视觉形象的积累效果，协同表达统一的主题思想，往往可以形成独特的气氛和节奏。

吉卜力工作室在 1994 年推出的动画电影《平成狸合战》中，下面的一个蒙太奇句子采用了积累式蒙太奇的结构，如图 4-19 所示：

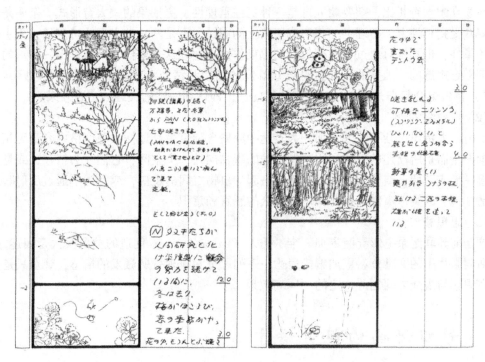

图 4-19　选自《平成狸合战》故事板

镜头 15 – 1　枝丫上两只小鸟在亲吻追逐；

镜头 15 – 2　花丛中两只蝴蝶在缠绵飞舞；

镜头 15 – 3　草叶上两只瓢虫在交配；

镜头 15 – 4　草丛里两只狸猫在发情追逐。

春天到来，狸猫们进入了发情的季节，但是它们还要不断克制自己的欲望，为了保护自己的家园而与人类战斗。

3. 理性蒙太奇

法国电影理论家让·米特里（Jean Mitry）给理性蒙太奇下的定义是：它是通过画面之间的关系，而不是通过单纯的一环接一环的连贯性叙事表情达意。理性蒙太奇与连贯性叙事的区别在于，即使它的画面属于实际经历过的事实，按这种蒙太奇组合在一起的事实总是主观视像。理性蒙太奇常见的表现形式有以下几种。

（1）杂耍蒙太奇

前苏联电影大师爱森斯坦是杂耍蒙太奇理论的创立者，他给杂耍蒙太奇下的定义是：杂

要是一个特殊的时刻，其间一切元素都是为了促使把导演打算传达给观众的思想灌输到他们的意识中，使观众进入引起这一思想的精神状况或心理状态中，以造成情感的冲击。这种手法在内容上可以随意选择，不受原剧情约束，促使造成最终能说明主题的效果。爱森斯坦认为蒙太奇的重要性在于表达意图、传输思想，通过两个镜头的撞击确立一个思想，一系列思想造成一种情感状态，然后借助这种被激发起来的情感状态，使观众对导演打算传输给他们的思想产生共鸣。

与表现蒙太奇相比，杂耍蒙太奇是一种更注重理性、更抽象的蒙太奇形式。杂耍蒙太奇能使观众受到感性上、心理上的感染或情绪上的震撼，不是静止地去反映特定的、为主题所需要的事件，也不是只通过与之相关联的感染作用来处理这一事件，而是提出一种新的手法——把随意挑选的、独立的（而且是离开既定的结构和情节性场面而起作用的）感染手段（杂耍）自由组合起来，但是具有明确的目的性，即达到一定的最终的主题效果。

（2）反射蒙太奇

反射蒙太奇不像杂耍蒙太奇那样为表达抽象概念随意生硬地插入与剧情内容毫无相关的象征画面，而是所描述的事物和用来做比喻的事物同处一个空间，它们互为依存，或是为了与该事件形成对照，或是为了确定组接在一起的事物之间的反应，或是为了通过反射联想揭示剧情中包含的类似事件，以此作用于观众的感官和意识。

（3）思想蒙太奇

这是前苏联纪录电影导演吉加·维尔托夫（Dziga Vertov）创造的抽象蒙太奇表述方式，利用新闻影片中的文献资料重加编排表达一系列思想和被理智所激发的情感，观众只是旁观者，在银幕与观众之间创造一定的"间离效果"。

4.2　影视动画的视听语言

蒙太奇是影视艺术特有的观察世界和揭示各种事物及其关系的手段和方法，是故事板设计师应具备的观察和思考的模式，是视听语言的基础。视听语言是一种表述故事、塑造角色的特殊语言系统，有着自身的语法体系，这个语法体系还在不断发展着。影视动画分镜头和故事板创作阶段，就是依据这套语法体系进行剧情的视听表述。视听语言在动画分镜和故事板创作阶段的运用主要体现在以下几个方面。

①利用视听语言对剧情进行蒙太奇段落、蒙太奇场面、蒙太奇句子的结构划分，形成合理的内部结构、清晰的节奏、优美的韵律，为突出影片主题思想、展现戏剧冲突、塑造角色形象服务。

②运用视听语言对镜头进行分切与组接，形成合理的外部结构和镜头语汇，将蒙太奇因素转变成蒙太奇形象和概念。

③运用视听语言积极引导观众参与到影片的创作过程中，吸引观众的注意力，激发观众的想象力，提高观众的理解能力。

④运用视听语言创造影视动画艺术独特的时间与空间关系，运用蒙太奇的分切与组接方式，将现实生活的时空转变成影视动画艺术的有限时空与无限时空。

⑤运用视听语言进行声画的有机结合，将视听语言多元素，如运动元素（角色和景物

运动、摄像机动作、镜头剪接转换）、造型元素（角色造型、场景造型、镜头画面造型）、时空元素（剧情时空、镜头画面时空、镜头组接时空）、声音元素（对白、音效、音乐）有机融合，产生完整、统一的视听形象。图 4-20～图 4-26 选自迪士尼公司在 1932 年出品的动画片《狂欢聚会》故事板，综合运用视听语言多元素，表述了精彩的故事，塑造了鲜活的形象。

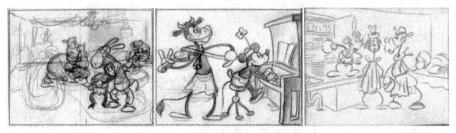

图 4-20　选自《狂欢聚会》故事板

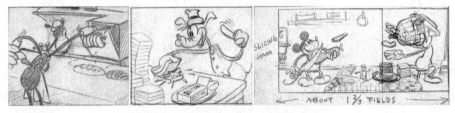

图 4-21　选自《狂欢聚会》故事板

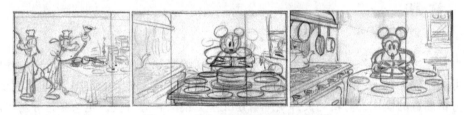

图 4-22　选自《狂欢聚会》故事板

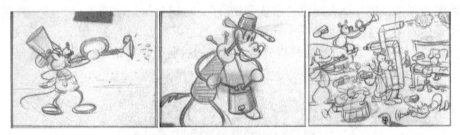

图 4-23　选自《狂欢聚会》故事板

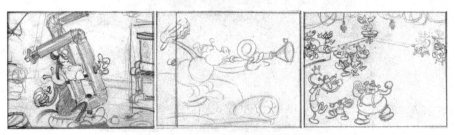

图 4-24　选自《狂欢聚会》故事板

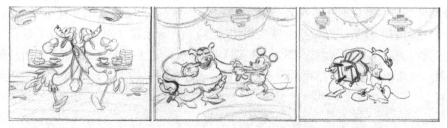

图4-25 选自《狂欢聚会》故事板

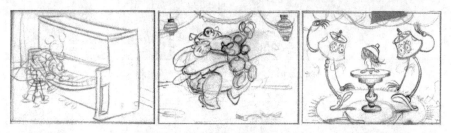

图4-26 选自《狂欢聚会》故事板

一部影视动画作品的主题、剧情、蒙太奇形象是一定的，而视听语言的表述方式却是无穷的。准确、通顺、流畅、节奏明快的视听表述过程，可以加强影视动画作品的感染力和表现力。

4.3 剪辑

剪辑是影视动画制作过程中的第三度创作，与实拍影视创作不同，由于动画制作的特殊性，不可能制作大量备用的素材以供后期剪辑之用，剪辑实际在动画创作的初期就要完成，采用了剪辑前置的模式，剪辑的文件实际就是文字分镜头和故事板，是始终指导着动画制作整个流程的纲领性文件。在故事板诞生之初，就是将所有的镜头设计草图钉在公告板上，不断进行顺序的调整，进行镜头画面的修改和增/删，对镜头持续时间进行调整，直到得到理想的视觉表述效果，这实际就是一个非线性剪辑的过程。如图4-27所示，特里通（Terry-toon）卡通公司的动画师在进行故事板分析。最终的后期剪辑只是进行镜头的精剪，以及镜

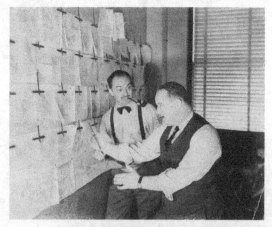

图4-27 特里通卡通公司的动画师在进行故事板分析

头画面和动画声音配合关系的调整。

影视动画在故事板阶段的剪辑任务首先是确定剧本整体的结构和节奏，即确定各个蒙太奇段落的视听表述任务和它们之间的关系，构建剧情空间的内部节奏是关键。第二个任务是确定蒙太奇场面的视听表述任务和它们之间的关系，确立镜头和蒙太奇句子的外部视听节奏，如动画时空节奏、动作节奏、镜头画面节奏、声音节奏，并利用包含不同蒙太奇元素的镜头画面，通过有机的镜头组接，说明一个问题、解释一种含义、渲染气氛和情绪、创造蒙太奇形象。

法国导演考尔贝·亨利（Colbert Henry）曾经说："剪辑台上的经验使我在拍摄前就看到银幕上的视觉效果，并能完全打乱故事顺序来拍一场戏而不出差错。"所以作为一名故事板设计师应当熟悉剪辑方面的知识。

4.3.1　动画时空

影视动画的镜头组接是一种处理时间与空间的艺术手段，也是影视动画生产创作过程中决定时间与空间形象的中心技巧，剪辑本身就是通过镜头的组合进行场面建构的过程。影视的时间和空间直接关系着故事的叙述和影片的结构。影视既能表现无限的时间与空间，同样又受到有限时间与空间的制约（限定的画幅空间、限定的电影时间长度），表述的故事有其无限的时空自由，而表现故事的过程则又局限在有限的时空里。影视动画中的时间总是在一定的空间中流逝的，而空间的变化，又决定了时间的长短，时间与空间密不可分，单个镜头本身只能表达有限的时间和空间，多镜头的组接可以造成无限的时间与空间。

影视动画需要按照剧情，描写角色在规定情境中的一切活动，将生活中的时间与空间，经过选择、提炼、加工后再现为银幕上的时间与空间。这是影视特有的时空，是艺术的真实，不同于生活的真实。蒙太奇时空结构方式是一个非线性的观察过程，时间与空间都可以任意改变、自由支配。

影视动画中的时间包括三种类型。

① 真实时间，时间的流逝、时间中事件的发展进程都与真实生活中的时间同步。

② 戏剧时间，对真实时间进行选择、剪裁、重新排序，用视听语言进行表述，带有假定性、概括性。常用于时间的压缩，倒叙也是重新排序的戏剧时间。

③ 心理时间，可以对时间进行拉伸和挤压变形，挤压时间不同于戏剧时间中的剪裁压缩时间，这些都是角色内心中感受到的时间，形成特殊的时间速度感和情绪、气氛。

影视动画中的空间也包括三种类型。

① 真实空间，以写实的手法表现事件发展所在的空间，以及角色、事物的戏剧动作所在的活动空间，符合空间的连续性，空间的视觉表象与真实生活中的空间相同。

② 戏剧空间，对真实空间进行选择、拼接、重新排序，并通过多个镜头组接在一起产生新的虚拟影视空间，同样带有假定性、概括性。常用于空间的压缩、空间的连接。

③ 心理空间，可以对空间进行拉伸、挤压、扭曲变形，这些都是角色内心中感受到的空间与距离，也可以形成特殊的情绪、气氛。

影视动画中所表现的时空关系既要考虑真实生活的逻辑、剧情发展的逻辑，还要考虑到角色心理发展的逻辑，并要通过镜头的组接才能得以实现。所以要比真实时空关系更为复杂，同时也更具有视听表现的魅力。在时空关系相对比较单一的蒙太奇场面中，利用交叉剪辑的方式，可以使得视听表述更为活泼、紧凑。

4.3.2 出画与入画

入画就是角色从镜头画面外走入画面，镜头的起幅位置不包含角色；出画就是角色从镜头画面中走出去，镜头的落幅位置不包含角色。在故事板中入画与出画的运用由动画影片的时空关系决定，暗示了时间与空间的改变，在选择上应当注意以下几方面。

① 同一时空内角色动作的剪辑，不出画、不入画。这是由于在一个镜头中，角色出画与角色入画都会拉伸时空，形成无限时空的感觉。不出画、不入画的镜头画面剪辑方式，强调动作时空关系的连续。如图 4-28 所示，是迪士尼公司 1946 年出品的动画与实拍结合的电影《南方之歌》中的一个蒙太奇句子，由于角色的表演在同一个时空之内，所以采用不出画、不入画的剪辑模式。

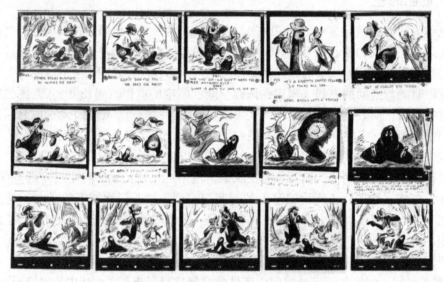

图 4-28 选自《南方之歌》故事板

② 不同时空内主体动作的剪辑，可出画、可入画。在运用过程中还要注意上个镜头动作未完成的情况下，下一个镜头动作在入画之前，应当留有一定的时间缓冲。如果上个镜头中角色不出画，下个镜头中角色不入画，则要在这两个镜头之间插入一些过渡性的镜头作为时间上的缓冲，以表示在两个空间之间时间的流逝。在动画电影《侧耳倾听》中有一个蒙太奇句子，表现阿雯出门到学校图书馆借书，中间有一系列镜头表现阿雯从家到学校路途之上的空间关系，如图 4-29 所示，阿雯关上单元门走下楼梯采用出画方式，标注了 "→out"，下一个镜头就是阿雯从楼洞门出来，入画之前有一点停顿，表现阿雯下楼的过程，标注了 "in→"。

图 4-29 选自《侧耳倾听》故事板

如图4-30所示，后面的镜头采用入画方式，标注了"in→"，同时这个镜头又是出画镜头，表现阿雯已经登上坡道，紧接着的镜头采用入画方式，没有设置停顿，表现还在坡上，同时这个镜头也是出画镜头。这组镜头采用出画与入画的方式，压缩了动画时空。

图4-30　选自《侧耳倾听》故事板

③ 相异时空内主体动作的剪辑，头尾镜头可出画、可入画，中间的一系列镜头不出画、不入画。相异时空是动作运行的范围比较大，在一个大的环境下，每一个镜头中的背景都在改变。中间的一系列镜头，使影片产生了节奏（入画→画中剪→画中剪→画中剪→画中剪→出画），突出了运动中的角色主体，压缩了时空。中间的一系列镜头，可以采用不同角度、不同镜距、不同背景。

同样在动画电影《侧耳倾听》中有一个蒙太奇场面，表现阿雯跟着胖猫来到一家古董店，第一个镜头采用了入画方式，描写阿雯第一次来到这个奇怪的店铺，最后一个镜头采用出画方式，描写阿雯突然意识到给爸爸送便当的时间到了，赶忙跑出古董店，如图4-31所示，在这个蒙太奇场面中的其他镜头都采用不出画、不入画的剪辑方式。

图4-31　选自《侧耳倾听》故事板

在设计出画与入画镜头的过程中，要注意处理好相同主体出/入画的方向问题，包括水平方向和垂直方向。

4.3.3 剪辑点

剪辑点主要体现在故事板镜头设计的起幅和落幅部分，要结合视听表述的具体任务，选择适合于剧情发展、情节贯穿、动作连续、语言通顺、节奏鲜明的剪辑点。剪辑点位置的设置主要注意以下四个方面。

1. 动作剪辑点

动画角色的一个完整动作是由过渡的、变化间断的分解动作所组成，它们是相互连贯的，而在连贯中又有一个瞬间的停顿，这个停顿点就是镜头之间的转换点，动作镜头组接后要流畅，不能间断、跳动。如果动作比较快，没有瞬间的停顿，没有一个相对稳定的转换，这些动作就不宜进行镜头分解。

例如，从一个场景位置走到另一处的椅子前俯身将椅垫拿起来的连续动作，实际上可以包含几个分解动作，行走前看清目标的准备动作、行进中的动作、走到椅子前的停顿动作、俯身动作、抓住椅垫的动作、挺身站直身体的动作；再例如，篮球比赛中的三步上篮连续动作，可以将动作分解为调整脚步看清形势的预备动作、第一个大步动作、第二个小步动作、第三步蹬地起跳的动作、由双手拿球过渡到单手托球的出手动作、落地缓冲动作，如果要表现得更为详细，以上的分解动作还可以继续细分，如出手动作可以细分为换手动作、向上托球动作、手指手腕用力的挑球动作等。每一个分解动作都可以用一个不同属性（角度、镜距）的镜头进行表现。

在分解动作的转折处可以设置剪辑点，将两个分解动作之间的停顿部分留在上一个分解动作镜头中，紧接着的镜头从下一个分解动作的第一格画面开始，也就是在上一个镜头的落幅处应保证动作的完整性，将动作的停顿时间用足，这样就可以保证两个镜头组接构成的连续动作流畅、不顿挫。例如，上个镜头左脚踩定后，在右脚抬起的第一格之前剪断，下个镜头从右脚抬起的第一格用起。

如果需要加快动作的节奏，要从组接的下一个镜头的起幅处减去部分帧画面，仍然保持上一个镜头出点处的完整性，将动作的停顿用足，不然两个镜头衔接位置就会有跳跃，不连贯的感觉。

动作类型的影视动画中，腿、脚、手等关键部位的特写镜头，可以解决动作组接过程中跳跃的缺点，还可以加强紧张的气氛和节奏感。另外，在动作的分镜头过程中，还要注意动作、动作结果、结果反应之间的穿插剪辑关系。

1988年大友克洋导演的动画电影《阿基拉》中就包含许多精彩的动作场面，如图4-32~图4-34所示，在这组镜头中，表现金田与铁雄在废墟上对决。

2. 情绪剪辑点

在包含角色情绪变化的镜头中，应当着重于角色表情、下意识动作细节、对白的变化，落幅位置应将情绪剪辑点用足，虽然此时的镜头画面中已经没有角色的形体动作、表情动作和对白了，但角色的心理活动可能一直在延续，所以还是要适当延长一些帧画面，不能有局

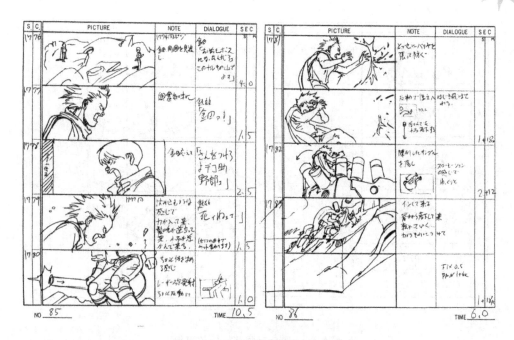

图 4-32　选自《阿基拉》故事板

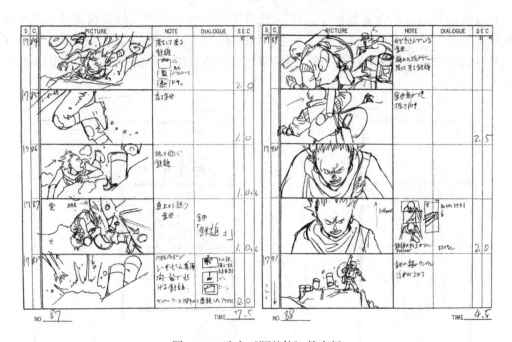

图 4-33　选自《阿基拉》故事板

促之感。

　　在动画电影《岁月的童话》中有一个蒙太奇段落，描写雨夜峻雄开车接妙子回家，车停下来，妙子向峻雄讲起小学时代与一个贫寒同学阿信君的一段往事，内心对有些嫌弃阿信君感到愧疚。峻雄静静听了她的陈述，一边劝慰，一边帮她分析，阿信君实际是喜欢她，那个年龄层的男孩通常用相反的方式表达他们的喜欢。峻雄是个乡下的青年农

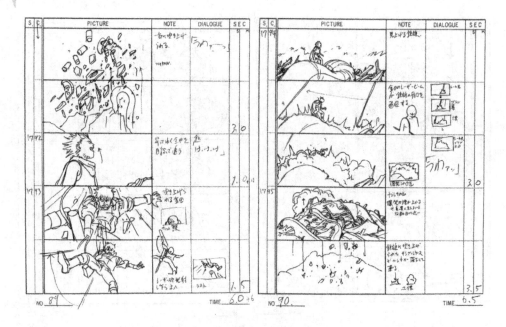

图4-34　选自《阿基拉》故事板

民，他在内心实际也非常喜欢妙子，手下意识想去摸妙子的手，但是想到妙子是个来度假的东京姑娘，于是手又迟疑地放了下去，如图4-35所示。妙子其实也对峻雄产生了好感，她开始考虑，究竟峻雄怎样看她，她应该怎样对待峻雄，她的双手也下意识地搓动着，如图4-36所示。

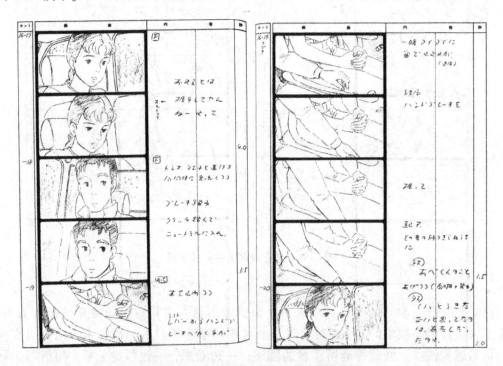

图4-35　选自《岁月的童话》故事板

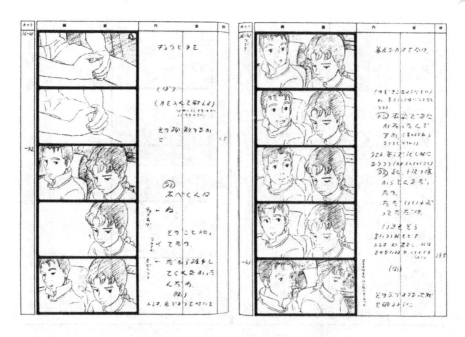

图 4-36　选自《岁月的童话》故事板

3. 节奏剪辑点

在影视动画中还可以依据剧情发展、戏剧冲突的节奏选择剪辑点。

如图 4-37 ~ 图 4-39 所示，选自加里·戈德曼（Gary Goldman）和唐·布卢兹（Don Bluth）在 1994 年导演的动画片《矮精灵历险记》中的部分故事板，这个蒙太奇段落就依据剧情发展、戏剧冲突的节奏选择剪辑点。

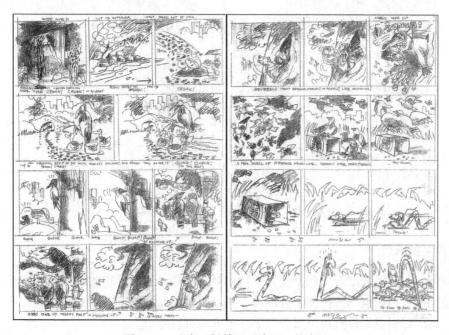

图 4-37　选自《矮精灵历险记》故事板

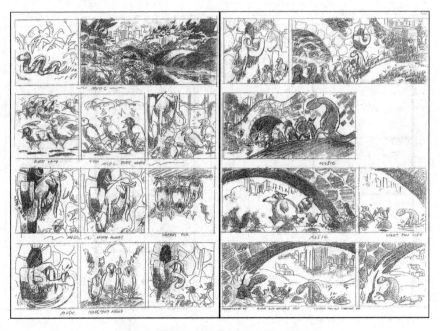

图 4-38　选自《矮精灵历险记》故事板

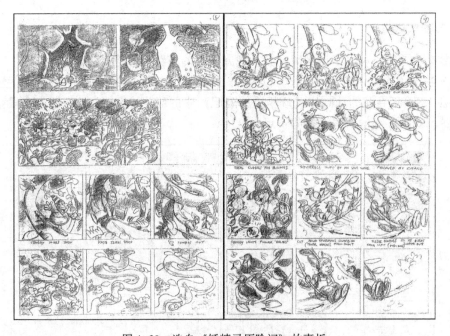

图 4-39　选自《矮精灵历险记》故事板

4. 声音剪辑点

　　动画声音与画面的节奏要相互配合，特别对于前期录音的影视动画作品，由于声音、画面的对位关系，剪辑点的选择要十分准确，并且要整体通顺流畅。动画声音包含对白、音乐和音效，所以剪辑点的设置也可以分以下三个方面进行考虑。

（1）对白剪辑点

以语言动作（口型和手势等变化）为基础、对话内容为依据，结合"规定情境"中角色的性格、语速、情绪节奏来选择剪辑点。对白剪辑点可以分为平行剪辑和交错剪辑两种方式。

① 平行剪辑（平剪，同位法）。声音与画面同时切换，可以细分为三种情况。

上个镜头的声音结束后，声音与画面都保留一定的延续时间；下一个镜头切入时，声音与画面也存在一定的延迟时间。

声音与画面同时切换，上个镜头的声音结束后，声音与画面立刻切出，不存在延续时间；下一个镜头切入时，声音与画面存在一定的延迟时间。

声音与画面同时切换，上个镜头的声音结束后，声音与画面立刻切出，不存在延续时间；下一个镜头切入时，声音与画面立刻切入，不存在延迟时间。

② 交错剪辑（串剪，串位法）。声音与画面不同时切换，而是交错地切出、切入。声音与画面交错切换，可以细分为两种情况。

拖下的交错剪辑方式，即上个镜头画面切出后，声音延续到下个镜头的画面上。如图 4-40 所示，在动画电影《平成狸合战》中，电视台主持人讲述工地的工人因为狸猫作祟都不敢再在工地上工作了，说话的声音还在继续，但是镜头直接切换到嘉宾的反应镜头。

捅上的交错剪辑方式，即下个镜头的声音提前插入到上个镜头的画面中。

图 4-40　选自《平成狸合战》故事板

（2）音乐剪辑点

以乐曲的旋律、节奏、节拍、乐句、乐段、鼓点等为基础，以剧情、戏剧动作、情绪、节奏为依据，结合镜头造型的基本规律，处理音乐长度，选择适当的剪辑点。

日本导演新海诚在 2007 年导演的动画电影《秒速 5 厘米》的最后一个段落里，完全是依据山崎将义主唱的老歌《One more time, One more chance》作为背景音乐进行镜头画面剪

切的，镜头内容及视听节奏完美地与歌曲的节奏和旋律配合在一起，如图4-41所示。

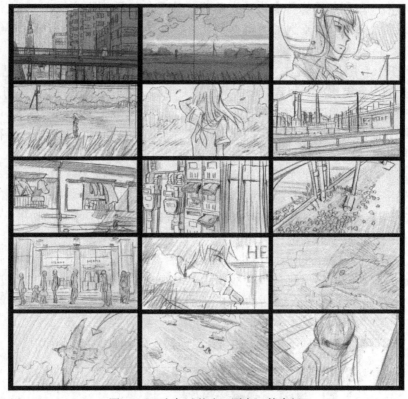

图4-41　选自《秒速5厘米》故事板

（3）音效剪辑点

电视动画片多是立体声的，动画电影则多数采用5+1立体声的模式（左右前置声道+左右后置声道+中置声道+低音声道），可以创造层次清晰、混合多变的音效。依据音效准确地选择剪辑点，可以使音效衬托角色情绪和心理活动的变化，强调镜头内的运动，渲染特定的场景环境。在设置音效剪辑点的过程中，音效的间断处和结尾处要留有余音，不要戛然而止。如果前景角色在对话，背景声音就要服从于前景的角色对话。

4.3.4　转场

转场用于蒙太奇段落或蒙太奇场面之间的转换，让观众明确意识到场面与场面之间、段落与段落之间的分隔和层次，实现平稳、流畅的过渡。可以使内容的条理性更强，层次的发展更清晰，也合乎观众的视觉心理。另外，一些转场效果还可以创建一些直接切换不能产生的特殊视觉心理感受，甚至可以有助于剧情的表述。

转场效果如果运用得当，可以使作品的段落层次清晰、叙述节奏合理、形式富于变化；如果运用不当则会过于显露人为痕迹、做作，甚至破坏作品的整体感和节奏关系。

1. 剪切

镜头画面之间直接剪辑连接，又称作无技巧转场，简洁、实用、自然、真实、紧凑，这也是影视动画中绝大多数的转场方式。常用于表示当前时间、动作和情境之间的连接关系，

还可以通过压缩时间创造独特的时空节奏。

2. 叠化

上下两个镜头交叠在一起，前一个镜头的画面逐渐浅淡的同时，后一个镜头的画面逐渐清晰。常用于表现时间流逝，渲染情绪，表现梦幻、想象、回忆（称为化出、化入），还可以用于补救视觉不流畅的不足。叠化时间一般在 0.5 秒左右，极短的叠化又被称作软剪切（Soft-cut）。故事板中的符号是 ×。

著名电影人史蒂文·卡茨（Steven D. Katz）曾经说："叠化能在不同的时间和地点之间搭建一座桥，可是往往因为镜头间脆弱的逻辑关系，使它常被看做是结构松散的影片的补丁。"

如图 4-42 所示，在迪士尼公司的动画片《蓝色小轿车苏西》中，两个镜头之间采用叠化的方式。

图 4-42 选自《蓝色小轿车苏西》故事板

如图 4-43 所示，在动画片《Nonsense and Lullabyes》的故事板中，镜头之间多数采用叠化方式。

图 4-43 选自《Nonsense and Lullabyes》故事板

如图 4-44 所示，在动画电影《岁月的童话》故事板中，以画面重叠描绘的方式指示在制作过程中采用镜头叠化方式。

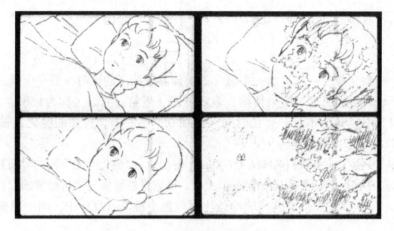

图4-44　选自《岁月的童话》故事板

3. 划变

采用图形拉幕的方式完成镜头画面的转换，当用一个画面A代替一个画面B时，画面A应先以一定的轮廓出现在画面B的某部分，然后逐渐扩大以至最后完全代替画面B。通过改变画面边缘轮廓的几何形象，或控制画面移动的速度和方向，可以创建形式多样的划变形式，如果画面以一定的边缘轮廓停止在另一个画面上，就可以得到画面分割的效果。故事板中的划变符号是／。

如图4-45所示，在动画片《马修》故事板中，两个镜头之间采用划变方式。

图4-45　选自《马修》故事板

4. 淡入、淡出

一个镜头画面的清晰度、色彩的饱和度逐渐减弱，淡化成白场或黑场，下一个画面的图像清晰度、色彩饱和度逐渐浓重起来，直至正常状态。用于表现镜头之间的视觉和心理分

隔，包含淡出、淡入、底色淡出、底色淡入。故事板中的淡入符号是∧、淡出符号是∨。

如图 4-46 和图 4-47 所示，在动画片《big house blues》故事板中，镜头之间的淡入效果直接标注为 fade in；镜头之间的淡出效果直接标注为 fade out。

图 4-46　选自《big house blues》故事板

图 4-47　选自《big house blues》故事板

5. 聚焦、失焦

镜头画面中的清晰成像对应着一个固定的焦距，在这个焦距位置上，镜头画面就非常清晰；超出这个焦距，镜头画面的成像就会模糊。失焦转场效果就是镜头画面从清晰到模糊的

转换过程，常用于表现角色意识的丧失，如患者被麻醉，如图4-48所示；聚焦转场效果就是镜头画面从模糊到清晰的转换过程，常用于表现角色的意识逐渐清醒。

图4-48　选自《阿基拉》故事板

6. 视听技巧转场

常见的试听技巧转场包括以下几种。

- 利用前景中的景物进行镜头转换。如利用前景中的墙面、草丛、树冠、行人遮挡住镜头，通过镜头的移动或景物的运动，使这些景物从镜头前移开，展现出下一个蒙太奇场面。
- 利用黑场景进行镜头转换。例如，在一个室内场景中，借助关灯表现场景结束，画面停留在黑暗中几秒钟，镜头切换到下一个场景，或者一列火车冲进黑暗的山洞中，镜头亮起来的时候已经是下一个蒙太奇场面了。
- 利用特写镜头转场。利用特写镜头，主体从环境中被明显分离的空间特点来造成上下场之间的隔离，同时在特写中被强化的细节，能有效地吸引观众，符合其由局部到整体的视觉心理。如图4-49所示，在动画电影《岁月的童话》中，利用一个成绩单的特写镜头，将几个小女生下课后谈话的场面转换到家庭中母女对话的场面。
- 利用两极镜头转场。两极镜头转场是指转场前后的两个镜头的景别是两个极端，也就是说这两个镜头有一个是全景或远景，而另一个是特写。利用两极镜头的镜距落差进行转场，可以在视觉上给观众以大开大合的感觉，充分调整观众的观赏兴趣。这种转场适合于蒙太奇段落之间的转换，能造成明显间隙性的段落感；不适于蒙太奇场面之间的转换，容易造成视觉表述的中断感。
- 利用相同、相似主体转场。利用转场前后的镜头中相同的主体或主体在形状、动作上的相似来实现上下镜头的转换，形成意念的联系与对比。相同、相似主体转场一般都

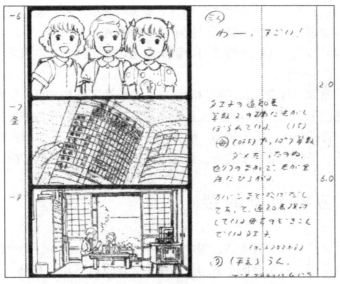

图 4-49　选自《岁月的童话》故事板

使用近景或特写，这样可以使主体从背景空间中分离出来，排除其他次要环境因素的干扰，较好地引导观众的注意力随画面趣味中心的转移而转移。史蒂文·卡茨曾经说："匹配镜头（Match shot）很有趣地结合了两种迥异的特质：跳接里断裂性的时间转移和匹配剪辑里影像的流畅性。"如图 4-50 所示，在电影《毕业生》中有这样一个蒙太奇段落，讲述刚刚大学毕业的本恩在家里无所事事，被邻居罗宾逊太太勾引与其幽会。这组故事板中本恩跃下泳池，抓住充气浮垫，跃身而上，而紧接着的镜头却是本恩跃到了罗宾逊太太的床上。

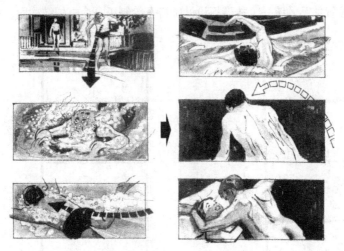

图 4-50　选自《毕业生》故事板

- 利用主观镜头转场。前一个镜头是角色看的动作，如抬头看、转头看、凝神定睛地看，后一个镜头中他所看到的景物实际上是在另一个场景之中，这样就同时完成了场的转换。
- 利用空镜头转场。可以使段落之间有明显的间隔效果，使上下两场情绪气氛或节奏反差较大的段落顺利地实现过渡。
- 利用运动镜头转场。即利用摄像机机位的移动和视角焦距的改变，来进行场面转换，

例如，利用快速移镜头、快速摇镜头、甩镜头等手段，在运动的过程中镜头画面中的细节因为运动虚化而消失，就可以使不同的时空连接在一起。

- 利用逻辑因素转场。即利用转场前后镜头画面内容上的一致、因果、呼应、对比等逻辑因素进行镜头转换。
- 利用叫板式蒙太奇转场。利用对白和画面的结合达到转场效果，例如前一个镜头画面中某个角色提出疑问，在后一个镜头里不同时空的另一个角色进行回答。
- 利用动画声音的拖下、捅上转场。例如前一个场面的最后一个镜头的画面终止后，声音顺延到下一场面的第一个镜头，而这个镜头的声音依然是同步的。

4.4　镜头画面的方向性

在利用视听语言进行故事表述的过程中，要一直注意方向统一性的问题，不给观众以方向上和空间中的混乱感。镜头画面中方向性的统一要注意以下几个方面。

① 角色之间的位置关系要统一。

② 角色或事物的运动方向要统一。

③ 场景的方位统一。场景地形方位、景物的布局位置要保持统一。场景的方位还决定着光与影方向性的统一，包括内景与外景光影的统一，自然光与人造光方向、强度、光色上的统一。基于空气透视原理，距离远近变化所造成的色彩变化趋势要统一。另外，日本导演内田吐梦曾经说："风仿佛是电影的呼吸，也可以说是电影的气息。"所以应当注意镜头中内景与外景、自然风与人造风的方向要统一。

如图4-51所示，在动画电影《岁月的童话》中有一个小学开班会的蒙太奇场面，为了保持场景方位和角色位置关系的统一，故事板设计师特意绘制了一个方位结构图，如图4-52所示。

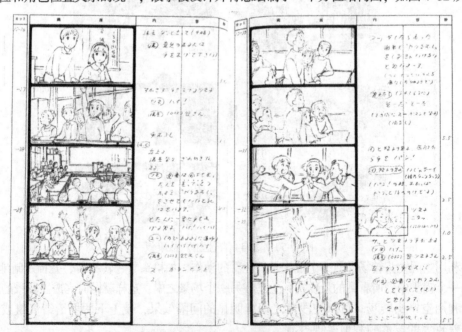

图4-51　选自《岁月的童话》故事板

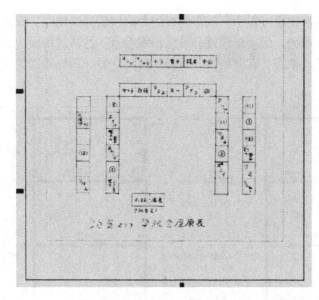

图 4-52　选自《岁月的童话》故事板

④ 角色视线方向统一。角色眼睛与注视目标之间连线所确立的方向要保持统一。

⑤ 声音方向统一。在立体声、5.1声道的影视动画中要注意音源位置要保持一致，角色对音源的反应方向要保持一致。镜头中的音源可能还会运动和变化，所以要注意音源运动过程中强弱和频率上的变化，例如火车在驶近和驶离的过程中，声音的大小和频率都会发生变化。

镜头对场景空间的分解和角色、事物运动过程的分解，容易造成观众在不连续的观察瞬间下，形成方向上的困惑，所以一定要注意"轴线"问题。

"轴线"是为了保证方向的统一而形成的一条无形的假想线，直接影响着摄像机机位的调度，在采用分镜头拍摄同一场面相同主体的过程中，摄像机的位置要保持在轴线的同一侧。如果轴线是直线（A、B 之间的连线），摄像机的机位都应该分布在轴线同一侧的 180°范围以内（如机位 1、2、3），如图 4-53 所示。

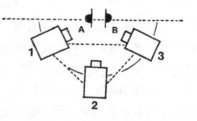

图 4-53　轴线示意图

在视听表述的过程中，一直要注意角色场面调度和摄像机机位调度过程中的轴线，小心翼翼地在轴线的一侧安排机位和拍摄角度。摄像机如果越轴拍摄，在轴线两侧拍摄的镜头组接在一起后，就容易给观众造成空间不连续、方位混乱、角色位置关系混乱、运动方向混乱的视觉意象。

轴线可以依据以下三种方式确立。

① 关系轴线，由角色之间的位置关系确立。

② 运动轴线，由角色或事物的运动方向、路线或轨迹确立，可以是一条直线也可以是一条曲线。

③ 方向轴线，由角色眼睛与注视目标之间的连线确立。

在多个角色对话的场景中，要选定两个或三个角色作为情境的中心角色，他们之间的视点连接轴线，形成了镜头剪辑的主方向线。另外，还要不断穿插入全景或中景镜头，作为交代相对位置的关系镜头。

在车内对话的场面拍摄过程中，汽车的行进方向构成运动轴线，车内角色之间形成关系轴线，如果角色并排而坐，运动轴线就和关系轴线垂直。这样的场面应当以角色之间的关系轴线为主体，忽略运动轴线。有时则以一条轴线为主，另一条轴线用骑轴镜头过渡拍摄，如图4-54所示。

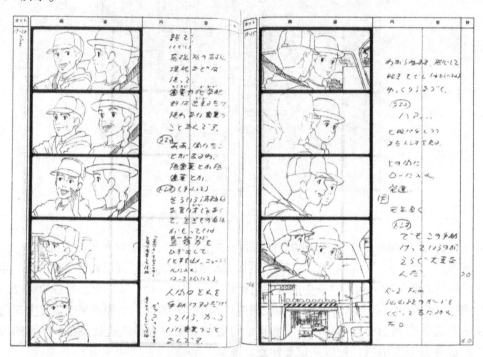

图4-54　选自《岁月的童话》故事板

如果越轴是经过精心设计的，对视觉表述过程会有促进的作用，可以起到空间转换的作用。越轴镜头要有一些交代性的镜头，作为空间转换的过渡镜头，可以使用动作转向越轴，如角色脸扭向一侧，就可以成为新的关系镜头，或者插入运动主体转弯镜头等自然改变方向的镜头；插入骑轴镜头或主观镜头，缓和越轴的矛盾性；越轴前插入交代环境的全景镜头；插入与运动主体有关的事物的特写镜头或空镜头；插入角色复杂的动作或幅度大的动作弱化轴向。

4.5　分镜头

导演是分镜头、拍摄、剪辑三个创作阶段的主导者，所以文字分镜头的设计是在导演的指导之下完成的，许多导演还亲自编写文字分镜头。真正的好导演着力于视听的表述，而不是风格和技巧的卖弄。美国电影导演奥托·普莱明格（Otto Preminger）曾经说过："一部理想的影片是觉察不到导演存在的，是从来不会感觉到导演在那儿指手画脚的，实际上导演对一事一物都渗透了自己的心血，这就是导演的艺术，要是我导演的影片自然而流畅地使你简直觉察不到任何'切换'或摄像机的运动，那我就认为这是我真正成功的地方。"

在影视动画创作过程中，许多导演都会撰写导演阐述（director's interpretation），这是指导文字分镜创作的重要文件。导演阐述是导演在动画前期阶段重要的案头工作，阐明了导

演对于文学剧本的主题理解、整体结构的设计，以及对后续工作的设想与要求，以统一各个制作环节和各个创作部门对导演创作意图和影片视听风格的理解。导演阐述主要包含以下几个方面的内容：

对影片的主题及思想性的理解；对文学剧本蒙太奇段落划分、蒙太奇场面划分的构想；对影片整体基调、结构、节奏的设想；对造型风格和艺术表现方式的设想；对影片时代背景的设定；对角色性格、演员表演等形象塑造的分析；对影片制作流程和部门协作的要求。

分镜头的过程是一个提炼的过程，是一个提纲挈领的过程，是一个结构关系清晰的过程。文字分镜完成之后，镜头的数量、镜头的顺序、镜头的持续时间、镜头的属性基本已经确定，后续的故事板创作主要是进行镜头属性的深入设计、镜头画面的设计、表演的初始设计、分镜头场景的深入设计等方面的工作。

4.5.1　分镜头的依据

分镜头之前应当再深入阅读剧本，领会主题思想、了解时代背景、掌握剧情发展的脉络；熟悉角色之间的关系、性格、肢体语言特点；对影片的风格、样式、节奏等有一个总体感受；对影片结构、时空关系加深认识。在分镜头的过程中往往要在主题思想的指导下进行内容的增删，即增加一些细节或删除一些别枝旁脉，以利于剧情的交代。分镜头的过程同时担负着渲染气氛、刻画角色、设置线索和终结线索的任务。

分镜头时要综合考虑人们在实际生活中的客观规律，按照人们认识世界的方式去结构影片，依据故事情节发展的逻辑性，掌握观众的心理理解力，熟练使用影视特殊的视听语言，达到结构严谨、动作性强、时空关系合理、语言简洁、形象鲜明、视觉与听觉的完美结合、形式与内容的统一。

依据剧本划分镜头时，主要考虑以下几个方面的因素。

① 根据蒙太奇场面的"规定情景"分镜头，"规定情景"即什么人、做什么、跟谁做、什么时间、什么空间、如何做、做的结果、对结果的反应等。

② 根据角色关系分镜头，角色关系即角色在特定情境和形势中的关系、角色在场景中的位置关系、角色身份和力量对比关系等。

③ 根据角色性格分镜头，角色性格即角色的性格特征、心理状态、情绪变化等。

④ 根据角色形体动作分镜头，角色形体动作即角色的肢体动作、角色表情变化等，同时要深入分析角色行为的动机、进行、结果、反应。

⑤ 根据角色语言动作分镜头，角色语言即角色的对白内容、角色的语速、角色的对话状态等。

⑥ 根据空间和造型分镜头，空间和造型即场景的空间造型、光影属性、色彩属性等。

⑦ 根据景物活动分镜头，景物活动即景物镜头的作用、关键道具等。

⑧ 根据场面调度分镜头，场面调度即角色在场面中的调度、摄像机在场面中的调度。

⑨ 根据观众主/客观需要（既观众观察的习惯）分镜头。

4.5.2　镜头持续时间

镜头的持续时间决定着一部影视动画片的剪辑率，所谓剪辑率就是单位时间内镜头个数

的多少，一般情况下剪辑率越高，也就是镜头越短，动画的节奏就越快。每个镜头的持续时间受到一些客观因素的影响，动作、造型、时空、声音四方面的属性不仅影响着分镜头及镜头的组接，还影响到镜头的持续时间。

1. 动作

要想表现角色完整或某些瞬间的动作，单镜头的长度，或几个镜头构成的蒙太奇句子的长度就要能充分展示这些动作。不同的摄像机动作和镜头属性也需要不同的镜头长度与之配合，例如全景、中景、近景、特写镜头要用不同的时间长度予以表现，摄像机动作的目的和速度也需要不同的时间长度予以表现。

2. 造型

不同镜头画面的视觉造型属性，如构图、色彩、光影等，需要不同的镜头长度予以表现，例如角色从一个明亮的空间进入一个黑暗的空间，观众就需要一段时间的视觉适应；在黑暗的镜头画面中，要想看清楚东西也需要更多的时间；镜头之间色彩的连续对比关系也需要特定的镜头长度。

3. 时空

不同镜头的时空属性和时空关系，需要不同镜头持续时间与之配合。广袤的空间、迫塞的空间、断续的空间、连续的空间、断续的时间、连续的时间都需要不同的镜头长度予以表现。

4. 声音

角色对白的内容、角色说话时的状态和语速、声音捅上与拖下的关系、背景音乐的节奏与旋律、声音与镜头画面的配合关系等都需要不同的镜头持续时间与之配合。

由于动画片的目标观众多为儿童和少年，所以一般要求镜头变化多、剪辑率高，以保持特定年龄段观众的视觉兴奋。

4.5.3　文字分镜头脚本

文字分镜头脚本要将文学剧本场面化、镜头化，切分为一系列可以制作的镜头，以影视动画独有的视听语言进行故事的表述，将文学剧本中的事件场景、角色行为以及角色关系具体化、形象化，体现文学剧本的主题思想，并赋予影片以独特的视听表述风格。文字分镜头脚本在撰写过程中要有镜头感和画面感。大多数情况下，文字分镜需要导演撰写，或是在导演阐述的指导下由执行导演完成。

文字分镜头脚本是动画制作项目的施工蓝图，有利于动画剧组各部门理解导演的具体要求，统一创作思想；有利于在创作故事板时理解全片或部分蒙太奇段落的戏剧任务，理解每个镜头画面所承载的叙事、抒情任务；有利于故事板的画面构思、场景安排；同时也是制定创作日程计划和测定动画片制作成本的依据，所以在编写过程中应当注意制作的成本。

在文字分镜头脚本撰写过程中，一定要注意镜头和镜头序列的设计要能被观众所理解，导演所设定的剧情信息、气氛、情绪能够顺利传达到观众，而下一个层次就是故事的镜头表述过程如何能够更加有趣和激动人心。另外，还要注意分镜头的价值不是在于炫耀蒙太奇的结构技巧和表现形式，而是为揭示作品的主题、塑造角色、表述故事为首要任务。

文字分镜头脚本要以分场面的方式撰写，多数情况下同一场景、同一连续时间内发生的

事情为一个场面（有些简短的交代镜头或闪回镜头，虽然不属于同一场景中的镜头，也可以包含在同一个场面中）。在每一场中，一般都要先标明场号、地点、时间（日景或夜景），以及时空类别（内景、外景），闪回、想象等镜头的场景信息也要标明。这样便于导演助理进行分场景拍摄表单的制作。

然后再叙述角色的动作和对白，还可以注明摄像机动作、镜头画面的初始设计构思等方面的内容。不同的动画制作公司依据不同的动画制作模式和流程，会采用不同的文字分镜头脚本格式。一般使用表格形式，内容包含镜号、镜头描述、对白、音乐、音效、镜头长度、景别、摄法等方面的内容。

1. 镜号

镜号标明某镜头的排序，一部或一集的影视动画片，镜号应该是连续的，中间尽可能不出现断号，一般用阿拉伯数字顺序表示。有些动画制片公司会用 26 个英文字母作为镜号的前缀，用以区分不同的蒙太奇段落，后面用三位阿拉伯数字标记镜头在该段落中的编号，如 A001、A002、A003……

对于重复使用的借用镜头，如回忆镜头，也要有自己的镜号，标出"同×××镜"，便于向前查找。

镜号确定之后就不能再重新编号了，否则会造成后续制作流程管理混乱。如果删除某个镜头，直接在该镜头后标注"删除"，如"A003 删除"；如果在某个镜头之后增加新的镜头，可以通过给前面镜头的镜号加后缀小写字母的方法为增加的镜头标镜号，如在 A003 后面增加了两个镜头，可以标注为"A003a"、"A003b"。

注意：在绘制故事板的过程中，有可能为一个镜头绘制多格关键画面，为了既能标明这些画面所属的镜头，又要表示出画面的先后顺序，可以在镜号后面加上"－序号"，例如 A003 镜头总共包含三格关键画面，可以标注为"A003－1"、"A003－2"、"A003－3"，如图 4-55 所示。

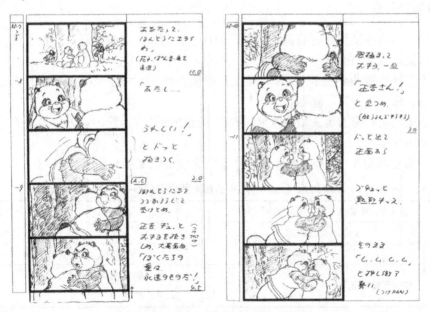

图 4-55　选自《平成狸合战》故事板

2. 镜头描述

该栏用于描述镜头画面中的角色动作和角色关系，以及动画场景的构成与属性，如特殊景物、时间等。

有些文字分镜的镜头描述比较简洁，只提示动作主体是谁、做什么动作等，给故事板创作留出更大的发挥空间；有些文字分镜的镜头描述十分详尽，角色动作的快慢节奏、时间变化等都逐一标明，以保证导演对角色动作的具体控制，有助于防止故事板和原动画创作环节中可能出现的随意发挥或对导演意图曲解的问题。

影视动画对于一个故事的表述是视觉化的，所以故事板中一定要杜绝针对情节的说明性文字，如"刚刚结束一天的工作，拖着沉重的步子等"，这些内容都需要前续画面的表述。

3. 对白

包括角色的对白、内心独白，以及画外的旁白等。

4. 音乐、音响

对于需要特别强调的音乐、音效配合应该做出明确标注，例如，发声源未在镜头画面中出现，以使后期创作人员能够保证落实；只是一般处理的音乐、音效可以不必标出。

5. 镜头长度

可以采用标记动画帧画面数量的方式确定镜头长度；在胶片电影制作模式下，时间用该镜头所需的胶片长度表示，一般是以英尺或米来计算，英尺与米的余数用格来表示，16 个画格为一英尺，52 个画格为一米；也可以直接以秒数标注镜头的长度。在一页文字分镜表格的下面，有时还可以统计出这页分镜的总计时间，吉卜力工作室就是如此标注的。

6. 景别和摄法

景别用于标明各镜头远近的镜距属性，如远景、全景、中景、近景、特写等，作为绘制故事板时对镜头处理的提示。

摄法用于标明镜头的角度和运动属性，如镜头的俯、平、仰、正、侧、反，以及推、拉、摇、移、跟、甩、升、降等。

有时还要注明特殊的镜头切换效果；抖晃、光边、淡入、淡出、闪白等特殊效果，也要有相应的文字提示。

表 4-1 为动画短片《money》中的四个蒙太奇场面的文字分镜头脚本。

表 4-1　动画短片《money》中的四个蒙太奇场面的文字分镜头脚本

天津工业大学动画专业文字分镜头脚本			动画 052		娄廉忠
《money》分镜头脚本			第一场		
镜号	内容		声音	时间	镜头
A01	镜头跟随蝴蝶飞		远处警笛的声音、嘈杂的城市声音	5 s	摇

天津工业大学动画专业文字分镜头脚本		动画 052		娄廉忠
《money》分镜头脚本				第一场
镜号	内容	声音	时间	镜头
A 02	墙上通缉令	远处警笛的声音	4 s	特写、推
A 03	坏人提着装钱的包，慌张地从巷子里跑了出来	远处警笛的声音	3 s	全景
A 04	坏人停住，左右张望	坏人喘息声音	2 s	中景
A 05	坏人的视角环绕建筑	城市噪声	4 s	全景
A 06	坏人从左边框进入画面	城市噪声	5 s	中景
A 07	从街道另一边拍摄坏人走向旅馆	城市噪声	3 s	全景
A 08	坏人的视角看向旅馆	城市噪声	3 s	全景
A 09	旅馆一层内部场景，老头正在看报纸	怀旧音乐	5 s	横摇
A 10	罪犯推门进来	开门的声音	3 s	中景
A 11	罪犯走进旅馆并在前台停下，老头依然在专心地看报纸	脚步声，背景音乐	3 s	内外反拍
A 12	坏人视角看了一下老头，视线移到铃铛上		4 s	近景、摇
A 13	坏人抬手按响了铃铛的镜头	金属铃声响起	3 s	特写
A 14	老头视角从报纸后面抬头，看了一眼坏人，惊讶地发现是报纸上通缉的人	嘿，给我一间房间	3 s	内外反拍
A 15	老头非常惊讶，放下报纸站起来，转身给坏人取钥匙	好的，马上给你拿椅子与地面摩擦的声音	4 s	中景
A 16	钥匙柜里向外拍		5 s	特写
A 17	老头转身		3 s	中景
A 18	老头将钥匙交到坏人的手里，钥匙房间号 609 的特写	这是你的钥匙，拿好了	2 s	近景、推
A 19	坏人走进电梯，电梯门关闭	谢谢电梯关闭的声音	4 s	全景
A 20	老头面部表情，视线变化		3 s	特写
A 21	从报纸移动电话上	报纸上有关文字	2 s	近景、摇
A 22	从电话方向拍向老头，老头伸手去拿电话	电话按键的响声	3 s	全景
A 23	老头见坏人进了电梯，拿起电话报警	电梯关闭的声	3 s	拉
《money》分镜头脚本				第二场
镜号	内容	声音	时间	镜头
B 01	电梯门开，坏人走了出来	电梯开的声音	3 s	全景
B 02	坏人在走廊内走动		3 s	全景
B 03	以门牌号拍向坏人，坏人注视到门牌号码		4 s	中景
B 04	坏人站在自己的房间门前拿出钥匙，开门	钥匙碰撞的声音	3 s	近景
B 05	钥匙插进锁孔内开门	锁打开，金属碰撞声音	4 s	特写
B 06	坏人推门进去		2 s	近景
B 07	坏人视角看房间内的物品		3 s	全景
B 08	房间门被用力地关上	房间门猛然关闭的碰撞声音	4 s	全景

《money》分镜头脚本				第三场
镜号	内容	声音	时间	镜头
C 01	一辆公共汽车开过来，下来一位年轻人	汽车刹车声，再启动的连续声响，嘈杂的城市声音，远处的警笛声音	4s	全景
C 02	年轻人伸了一下懒腰	哈欠声	3s	中景
C 03	以年轻人的视角左看右看，注意到旅馆（要有夸张的面部表情）		3s	全景
C 04	年轻人向旅馆走去		4s	中景
C 05	年轻人开门走进旅馆（从前台位置拍向门口）	开门的声音	3s	中景
C 06	年轻人向老头也要一房间	嗨，还有房间吗？	3s	内外反拍
C 07	老头转身也取了一房间钥匙给他	当然有，这就给你拿	2s	中景
C 08	老头将钥匙给年轻人（钥匙上的房间号是606房间）	给你钥匙	3s	特写
C 09	年轻人转身走向电梯	多谢	2s	中景
C 10	由按铃处拍向电梯	电梯门开关声	3s	全景
C 11	老头突然想起给两个人的钥匙相似，要叫住年轻人，但是晚了	呀，不好	3s	中景
《money》分镜头				第四场
镜号	内容	声音	时间	镜头
D 01	楼层数字变化停止，电梯停在六层，镜头向下移，电梯门开，年轻人出来	电梯开闭声音	4s	全景
D 02	年轻人视角看到墙上的房间牌	背景音乐	3s	近景
D 03	年轻人看了一下钥匙上的房间号，去找自己的房间（镜头拍摄年轻人背影）	嘈杂的声音依然	2s	中景
D 04	以年轻人的视角，左右看房间的门牌号		2s	特写
D 05	年轻人在坏人的房间前停下，看看自己的钥匙，以为是自己的房间		2s	中景
D 06	年轻人拿钥匙要开门发现门未上锁		3s	中景
D 07	年轻人敲门	敲门的声音	3s	中景
D 08	坏人正在房间内查看包内的现金		4s	中景
D 09	坏人视角看门口		3s	全景
D 10	年轻人见没有人回应他的敲门，便将门推开	有人吗？	3s	全景
D 11	从年轻人背影拍摄进入房间		4s	近景
D 12	坏人将枪顶在年轻人的头上	举起手来，往前走	4s	特写
D 13	老头在外面见年轻人进了房间，要上前看一下发生了什么事情，不小心碰掉了桌子上的花瓶	花瓶摔碎的声音	4s	全景
D 14	坏人回头看门的方向，不小心将花瓶碰掉		2s	中景
D 15	坏人回头			中景

《money》分镜头			第四场	
镜号	内容	声音	时间	镜头
D 16	年轻人拿起台灯将坏人打倒		3s	近景
D 17	坏人倒地		4s	特写
D 18	年轻人慌张的开门跑出来		3s	全景
D 19	老头见门开了，快速躲了起来		2s	近景
D 20	老头的视角看年轻人从房间里跑了出来		3s	全景
D 21	老头蹑手蹑脚地走到门口		3s	中景
D 22	小心的探头往里看了一下，只看到坏人的两只脚		3s	全景
D 23	老头进入房间		2s	中景
D 24	以老头的视角发现坏人倒在地上		3s	中景
D 25	包的特写，老头走过去（景深虚化配合）		4s	特写
D 26	老头视角看包内的现金		3s	特写
D 27	老头面部表情变化特写，由惊讶变狡诈，老头一个邪恶的计划出现		3s	近景
D 28	老头将包提走，慌张地溜出去	警笛声，背景音乐	3s	全景
D 29	黑场……			
D 30	坏人醒过来，一只手铐出现在眼前……		3s	中景

习题

4-1 撰写一部动画电影的故事梗概，字数在500字左右。学习写梗概是非常重要的练习，可以加强提炼和概括的能力。在梗概中要包含剧本的主题思想和故事结构的主线，对每个蒙太奇段落都要概述，把握各段落之间的联系，并要提炼主要角色及其性格特征，明确角色之间的关系。

4-2 反复观摩一部动画电影，并撰写该影片一个蒙太奇段落的文字分镜头脚本。美国电影理论家布鲁斯·F·卡温（Bruce F. Kawin）曾经说："打开电视看一部电影或一段广告的几秒钟，然后关上电视，写下最后一个镜头。仔细描述摄影机的位置、有无或如何移动、镜头内有些什么（演员、动作、背景）、声轨的内容（包括正确的对白），以及镜头大概持续几秒钟。然后重复这套程序，加强你的技巧，直到你可描述五个连续的镜头。"这个练习可以使同学们观看电影的过程，从一般观众关心剧情发展的视点，转换为技术分析的视点，其实每一部优秀的电影都是一本绝佳的教科书，只有学会了分析的方法，才能从中汲取更多宝贵的知识。

很多学生都有这样的疑问，动画电影中那些精彩的视听表述方式和技巧都是如何获得呢？那些精彩的视觉意象又是如何形成和结构的呢？答案就是要大量地看电影、分析电影。美国皮克斯工作室的许多故事板设计师在谈论自己的创作过程时，都会说某某镜头是联想到某一部电影中的某一个镜头创建出来的。人类的大脑对于图像信息的记忆与搜索功能是任何

计算机都难以企及的，好的故事板设计师都有在看过一部电影后，再反复观看分析镜头和视听语言的习惯，一部影片中的镜头如果不经过解析，那么就只是处于故事表述的混沌（针对镜头解析而言）的状态，只有经过分析、分类归纳的镜头才会出现在以后构思过程的脑海中，才是一个故事板设计师最为珍贵的知识财富。

4-3　教师选择一本连环画书，复印后分配给每个同学一张或几张画面，要求针对分配到的画面撰写文字分镜头脚本。通过这个练习不仅锻炼学生掌握文字分镜头脚本撰写的规范，还可以深刻了解连环画与故事板之间的巨大差异，避免以后将故事板画成连环画。如图4-56所示，这幅画面选自《洋葱头历险记》的连环画。

图4-56　选自《洋葱头历险记》连环画

这部由意大利著名儿童文学家贾尼·罗大里（Gianni Rodari）撰写的童话故事，讲述洋葱头的爸爸老洋葱因无意踩了柠檬王一脚被关进监狱，洋葱头探监时，老洋葱告诉他监狱里关的都是正直的人，而强盗、杀人犯却在柠檬王的宫中享福。洋葱头下决心救出监狱里的人。但是，正当他准备营救南瓜老大爷和村民时，却被番茄武士投入了黑牢。在田鼠、小樱桃和小草莓的帮助下，他才被救出来。后来由于青豆律师的背叛，他又落入番茄武士之手，关进老洋葱所在的监狱里。田鼠把洞打到监狱，救出了他和所有的囚犯，柠檬兵纷纷放下武器，大家共同推翻了柠檬王的统治，获得了自由。这幅画面讲述的是洋葱头正在监狱里放风，等待着田鼠来救他们。表4-2是根据这幅画面编写的文字分镜头脚本。

表4-2　《洋葱头历险记》文字分镜头脚本

天津工业大学动画专业文字分镜表			《洋葱头历险记》		
场号：133		班级：	姓名：		日期：
镜号	动作	对白、声音	摄像机动作		持续时间
01	城堡，监狱的高墙	鼓点声	仰视		5秒
02	鼓面振动，鼓槌打击的特写	鼓点声	特写		7秒
03	柠檬兵狰狞的脸，从高台上向下看	鼓点声	大特写		4秒
04	俯视在院子中放风的囚犯们（柠檬兵的主观视点）	鼓点声	全景，俯视		6秒
05	一个个囚犯从镜头前走过	鼓点声	中景		7秒

天津工业大学动画专业文字分镜表		《洋葱头历险记》		
场号：133		班级：	姓名：	日期：
镜号	动作	对白、声音	摄像机动作	持续时间
06	手被绳子绑住的特写	鼓点声	大特写	3 秒
07	小卷心菜的脸后面是洋葱头的景深虚化脸	鼓点声	中景	3 秒
08	小卷心菜扭过头	鼓点声	中景	2 秒
09	小卷心菜作为前景被虚化，显示后面洋葱头清晰的脸	鼓点声	中景	2 秒
10	洋葱头左顾右盼的脸	鼓点声	特写	5 秒
11	景物镜头，在监狱的院子里（洋葱头的主观视点）	鼓点声	摇	6 秒
12	小卷心菜低头向后扭，偷偷说	鼓点声渐弱 "怎么还不见动静？"	中景	5 秒
13	小洋葱头也低下头，眼睛向上机警地看看柠檬兵，偷偷说	"再等等。"	中景	4 秒
				合计： 59 秒

从这个例子可以看出连环画与故事板具有完全不同的表述方式，连环画一般采用大全景，还需要简短的文字进行说明，每一幅画面包容的信息量比较大，需要长时间的观看与发现，画面之间不需要有连贯性，要求艺术形式的完整。画面的信息量是有传达级别的，观看者在观看的过程中首先看到一些内容，然后又在画面中找到后续的内容，每帧画面中的信息组织都是有主次、虚实之分的。

影视动画中的镜头画面呈现的时间都比较短，而且不能选择性地非线性方式观看，只能依据限定的时间和呈现顺序被动观看，所以画面中所包容的信息量就要针对一个镜头特定的呈现时间进行组织，并且要通过灯光、构图、动作（角色动作、摄像机动作）、色彩等视觉手段，明确引导观众在有限的时间内要看到些什么。动画的声音部分也要进行精心设计。

4-4　撰写一个短篇剧本的文字分镜头脚本。

第 5 章

镜头设计

本章 5.1 节首先介绍景别的概念，并详细讲述大远景、远景、全景、中景、近景、特写、大特写等景别的形式特点和视听表述的特性；5.2 节介绍镜头角度的概念，详细讲述平摄、仰摄、俯摄、倾斜镜头的形式特点和视听表述的特性；5.3 节介绍镜头方位的概念，详细讲述正面方位、侧面方位、斜侧面方位、后侧面方位、背面方位的形式特点和视听表述的特性；5.4 节详细介绍推、拉、摇、移、跟、甩、升、降等镜头动作的功能和视听表述的积极性；5.5 节介绍视听表述过程中主观镜头与客观镜头的应用。

5.1 景别

动画镜头的景别通常由镜头中的主体对象在画面中的尺度决定，景别反映着镜距，即摄像机与被拍摄对象之间的距离变化。景别用于控制观众对蒙太奇场面的感知范围和感知程度，并往往体现出谁在看、怎样看、看什么。景别不同对场面中角色或景物的表现重点、表现方式、表现程度也不同，这就产生了对被表现主体不同部分的强化或弱化，体现了故事板创作者对剧情的分析、判断及审美追求。不同景别还具有不同的表现力和情感特征，例如特写往往具有表现角色内心世界或景物内在本质的作用。

景别的确定是故事板设计师创作构思的重要组成部分，景别运用是否恰当，决定于设计师的主题思想是否明确，思路是否清晰，以及对景物各部分的表现力的理解是否深刻。如图 5-1 所示，是罗兰·威尔逊（Rowland Wilson）为动画片《幸运 7》绘制的故事板，在其中就包含有远景、全景、中景、近景、特写等景别关系。

实拍电影中景别的调整通过摄像机镜头位置的调整和镜头光学焦距的调整实现，还可以配合景深关系确定镜头画面所要表现的重点，如图 5-2 所示，选自希区柯克在 1959 年导演影片《西北偏北》的故事板。

景别和景别的变化具有视觉表述的作用，影响气氛、视点、节奏、情感距离和镜头的表现意图。

景别代表着角色之间关系的深入程度，事件的进展程度。例如在角色对话段落，常采用中景或全景表现两人之间开始建立一种对话关系，随着谈话内容的深入，景别会转换为近景，如果某个角色对谈话内容有更为深入的思考或情绪反应，就会利用到特写景别。如果某个人试图回避谈话的深入，可能就会向大景别转化，某个角色如果试图挽救这种关系，使对话更为深入则可以缩小景距。这样的景别处理方式往往可以形成一种奇妙的节奏感，如图 5-3 和图 5-4 所示。

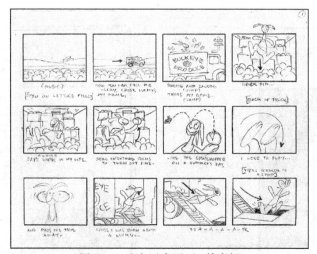

图 5-1 选自《幸运 7》故事板

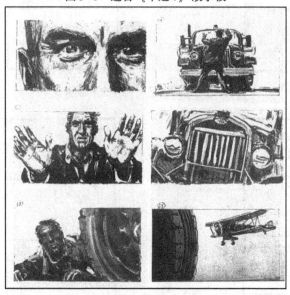

图 5-2 选自《西北偏北》故事板

当然一个对话段落也可以不以大景距的关系镜头开始，采用特写→近景→中景的序列，最后才呈现交代关系的镜头；在对话退出的情况下，可以采用特写→近景→中景渐次退出，也可以从特写→全景直接退出，这样的景别变化处理方式可以形成导演的表述风格。

不断观摩和研究电影大师的作品，是洞悉这些微妙技巧和表述风格的必由之路。电影理论家布鲁斯·F·卡温（Bruce F. Kawin）曾经说："你会习惯重复看电影，放弃无知的乐趣，集中注意于每个镜头的存在方式。一段时间后，这种新的观看方式开始开花结果，你会了解某些艺术决定的形成原因和运作方式。……一旦卓别林和爱森斯坦真正进入你的生活，他们的作品则成为你看事物……不只是电影……方式的一部分。"

不同的景别可以决定镜头画面中包括角色、景物的范围和多寡，具有不同的空间展示能力，是故事板画面构图的重要取舍手段。不同的景别可以决定故事板画面中角色和景物的比例关系，决定是看清还是看细，满足视觉感知的要求。不同的景别可以决定画面中景物之间的主次关系，景别的特性是诱导、控制观众的注意力。

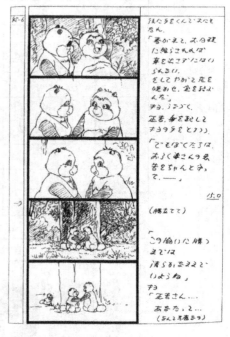

图5-3　选自《平成狸合战》故事板

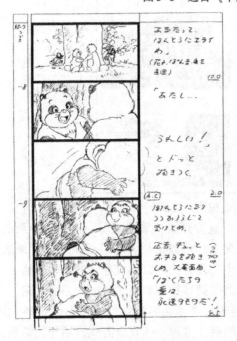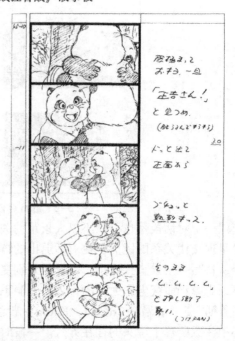

图5-4　选自《平成狸合战》故事板

　　大景距的景别形成环境镜头，表述角色与环境之间的关系；中景距的景别形成关系镜头，表述角色与角色之间的关系；小景距的景别形成揭示镜头，表述角色的反应，或揭示关键景物。

　　中景和近景景别比较适合于描写和表述的镜头，特写、远景、全景等景别，常常具有主观、心理描写的作用。大远景、大特写、急剧变焦的镜头不要乱用、不要多用、不要常用；可以为造成特殊艺术气氛和强烈的节奏感而用；为在戏剧高潮的关键时刻而用；为突出矛盾

冲突，强调某种思想感情而用。

景别的选择还与影片风格和制作成本相关，大制作的动画电影常常使用比较恢弘的远景、全景；一些剧情类的电视动画片则多用中景和特写。

在动画故事板镜头设计过程中，常用的景别包括以下几种。

1. 大远景

大远景画面用于表现广阔、辽远、宏观的场景，交代影片的环境氛围、空间规模、地理位置，还适用于交代镜头主体的运动轨迹。

大远景可以表现整个动画场面的景观和景貌，由于主体景物相对较小，所以要通过色彩、动势、造型、焦点、线条透视会聚等手法，与画面中的其他景物相互区别。在大远景中由于"角色"非常渺小，所以常常具有被"物化"的趋向，如图5-5和图5-6所示。

大远景可以表达气氛，具有抒情的价值，如表现镜头的情绪、意境等。

图5-5　选自《风之谷》故事板

图5-6　选自《哈尔的移动城堡》故事板

2. 远景

远景（大全景）用于拍摄全身的角色及角色周围广大的空间、群众场面，可以通过画面说明角色主体所在场景的环境全貌、地形地貌、空间关系；可以表现场面规模、范围及主要角色的动势和距离等。远景适于表现意境和气氛等，能达到表意和象征的效果，可以用于抒情、展现志向、抒发情怀。

远景的处理注意造势，注意提炼大的线条轮廓、形状和色调，以形成镜头画面的骨骼。如山岳的起伏、河流的走向、田野的图案、沙漠、海洋所特有的色调和线条等，远景中还要

善于运用各种流动的因素，比如大气的状况、云彩的变幻、风雨阴晴。

在制作远景镜头画面时，镜头要有足够的时间长度，避免过于短暂、局促，如图5-7和图5-8所示。

图5-7　选自《101只斑点狗》故事板

图5-8　选自《101只斑点狗》故事板

3. 全景

全景画面用于表现一个完整的角色或一定范围的景物，如一间房子、一棵树等，如图5-9和图5-10所示。全景画面中有明确的视觉中心和结构主体，常用于拍摄角色完整的动作。

图5-9　选自《白雪公主》故事板

图 5-10　选自《嘟嘟，嘘嘘，砰砰和咚咚》故事板

　　全景画面也常用于表现角色的形体；重点表现角色的行为、空间位置，以及其与周围角色、环境的空间关系，经常作为一个动画段落的开始，起到一场戏的定位作用。依据全景确定总体光线效果，确定景物、角色之间的轴线关系，确定动画段落的画面影调、色调、情感基调。所以很多故事板设计师会选择其中的一些全景镜头画面进行更为细致的描绘，表现出色彩、光效、质感等方面的信息，为中期的制作过程提供更多的视觉参考信息，如图 5-11 所示。

图 5-11　选自《小飞象》故事板

　　全景带有表意与叙事两方面的作用，能够表现"势"、表现意境、创造气氛。
　　在全景镜头画面中应当注意色阶选择、光线处理及空气透视的运用，还必须利用各种造型和构图方法，使主体角色成为观众注意的中心。要特别注意确保主体景物的完整，在主体周围保留适当的缓释空间，如图 5-12 所示。

图 5-12　选自《仙履奇缘》故事板

4. 中景

　　中景镜头画面用于刻画角色膝部以上的活动及周围场景，如图 5-13 和图 5-14 所示。

图 5-13　选自《101 只斑点狗》故事板

图 5-14　选自《仙履奇缘》故事板

　　这种镜头可以突出角色上半身的动作和表情，动画场景居次要地位（除了交代具体场景道具的细节镜头），整个画面带有叙事性质，多表现两个角色以上的群体，着重展示角色间的关系和情感交流，特别适于表现对话的场景，作为关系镜头的景别。

5. 近景

　　近景画面适宜于拍摄角色胸部以上的镜头，这是想要强调角色的表情和展现心理活动的细微动作，也是最有效果的景别，如图 5-15 所示。

图 5-15　选自《南方之歌》故事板

　　近景画面特别适合于表现角色的表情、手势，如图 5-16 所示；表现重要的对话、独白及无声的冥想、激烈的内心活动。由于近景非常适合于表现角色的面孔，故又常被称为肖像景别。角色的眼睛成为镜头画面表现中心，要以眼传神。近景拍摄场景中的景物时，要运用好光线，表现好物体的纹理、质地。

图 5-16　选自《本和我》故事板

6. 特写

特写画面适宜于刻画角色肩部以上的完整面部，或者使所要表现的景物充满整个画面，如图 5-17 所示。特写景别消除了观察和感知隐蔽的细小事物时的障碍，可以表现那些难于接近或难于观察的景物，尺度的异化挖掘景物在正常审视景别下绝对没有的内在含义，并揭示景物的造型本质，引起对一般景物的特别注意。

图 5-17　选自《爱丽丝漫游奇境》故事板

巴拉兹在其《电影美学》一书中写到，"优秀的特写都是富有抒情味的，它们作用于我们的心灵，而不是我们的眼睛"。

特写景别具有渗透力，往往不表现景物的物质性表层，而是用于表现哲理性的意蕴，具有比喻、象征意义，需要观众去领悟。与远景注重"量"的感觉相比，特写更注重对"质"的表现，具有强烈的表"情"作用，使一般景物具有生命和含义。特写镜头要能抓取一些有价值的局部，以打开观众窥见事物内在的窗户，特写视点更加逼近真实，不仅仅是视觉上的真实，还是事物内在的真实。如角色的眼睛常常是特写的内容，观众可以窥见角色的内心感情变化；如特写表现角色的手，手是角色行为和动作的焦点，除了能看出其职业、年龄等特征，手还具有丰富的"表情"。

如图 5-18 ~ 图 5-20 所示，在迪士尼公司 1999 年制作完成的动画电影《泰山》中包含一个重要的蒙太奇段落。描写泰山长大后见到随父亲来森林观察猩猩生态的女孩简，他才知道自己原来跟他们同样是人类，一只是出自人类社会的少女之手，一只是在猿群中长大的泰

山那有些变形的手，当两只手展平合在一起，在这一刹那泰山终于知道自己是人类，也对简
产生了微妙的感情。

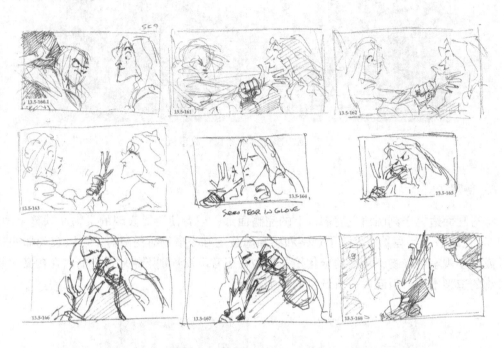

图5-18　选自《泰山》故事板

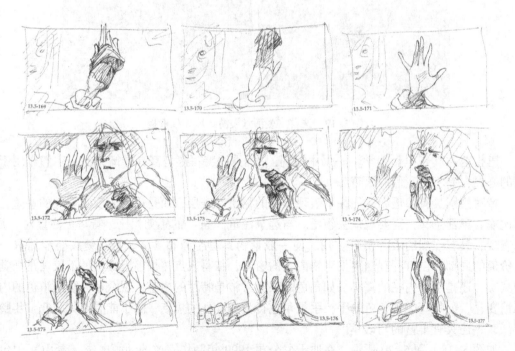

图5-19　选自《泰山》故事板

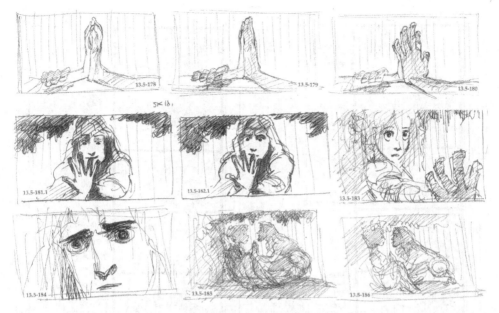

图 5-20　选自《泰山》故事板

　　特写景别是脱离空间而独立存在的，可以不受动画空间顺序的约束，也可以单独安排时间。由于特写画面景别比较小，不具有明显的环境特点，所以往往被用来校正上下画面的越轴或者起到转场作用，承上启下，如图 5-21 所示。

图 5-21　选自《仙履奇缘》故事板

　　除非表现道具或建筑的一些细节之外，特写场景基本可以是一些线条和色块。

7．大特写

　　大特写用于表现角色的某一个局部，如眼睛、手、嘴唇，用于表现角色细微的表情变化，情绪的波动，如同乐段中一个有力的重音，营造一些极端的戏剧气氛，如图 5-22 ~ 图 5-24 所示。

图 5-22　选自《睡美人》故事板

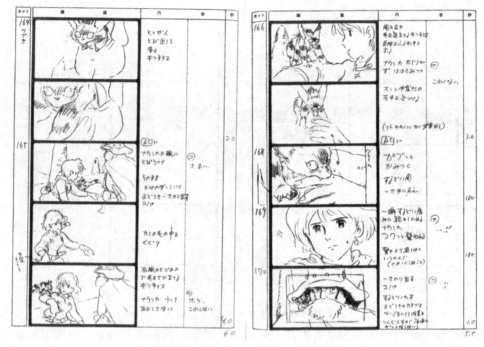

图5-23　选自《风之谷》故事板

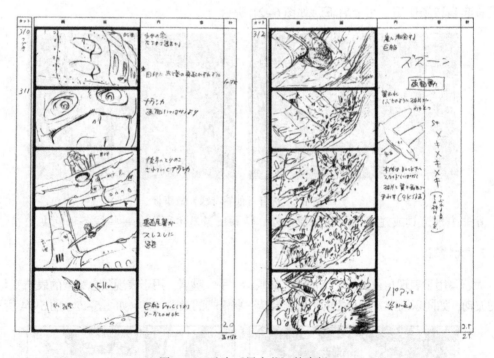

图5-24　选自《风之谷》故事板

由于镜头的长度取决于内容容量及思想内容，以及需要交代的精确程度，所以在全景、远景和特写的镜头画面中，由于要看清主要的角色和景物，所花费的时间就比中景长。近景、特写在蒙太奇衔接中所产生的节奏感，比远景、全景强烈。

景别的存在、变化、排列可以产生节奏，景别由大至小，节奏越来越快；景别由小至大，节奏越来越慢。景别节奏形成动画的叙事方式、表意方式和导演的风格。

5.2 镜头角度

镜头角度是指摄像机与被拍摄对象之间连线相对于水平线的角度变化关系，体现在镜头画面中，就是地平线高低和被摄对象平面结构的变化。通过不同镜头角度的选择，可以确定拍摄点在垂直高度上的变化，以符合于角色塑造、主题思想表达、故事表述、视觉表现力的需要。镜头角度包括以下几种类型。

1. 平摄

摄像机与被拍摄的主体处于同一水平线上，以平视的角度来拍摄，如图 5-25 所示。

图 5-25　选自《瑜伽熊》故事板

平摄角度所拍摄的镜头画面，接近于观众平时观察事物的视觉习惯，形成一点透视或两点透视的画面效果，不会使被拍摄的主体因透视变形而遭到歪曲和损害，是最常运用的镜头角度。

平摄镜头可以产生观众与被拍摄角色，或角色之间的对等关系，容易引起较为平和的情感交流，具有较强的亲和力。

平摄镜头如果运用不当，就会显得平淡、乏味，还经常使得处于同一水平面上的前后角色或景物，相互遮挡、压缩在一起，缺乏空间透视的效果，不利于镜头画面层次感的表现。

2. 仰摄

摄像机低于被拍摄的主体，以仰视的角度来拍摄处于较高位置的角色或景物，适于表现舒展、开阔、崇高、敬仰的视觉表象。

以仰摄的角度拍摄角色，不仅可以突出表现角色形象的高大，还可以表现被拍摄对象在地位、能力、情势方面处于强势。另外，仰摄的镜头还适于夸张角色的某些动作，如表现角色的跳跃动作时，仰摄角度可以夸张跳跃的高度，形成一种凌空飞跃、升腾向上的视觉效果。

图5-26　选自《睡美人》故事板

以仰摄的角度拍摄景物时，可以降低镜头画面中的地平线位置，天空作为背景占据了画面中相当大的面积。在镜头画面中前景高大、主体突出，能够改变前后景次中景物的自然比例，产生一种非凡的三点透视效果。例如，以仰摄的角度拍摄前景中的树木或建筑，可以形成挺拔直立、直刺天空的效果，如图5-27所示。

图5-27　选自《蜘蛛侠》故事板

仰摄镜头画面的视觉效果还与摄像机和被拍摄主体的距离远近相关，距离愈近，仰角则愈大；距离愈远，仰角则愈小。根据不同被摄主体的具体情况，以及镜头视觉表述的需要选择适当的仰摄角度，才能增强镜头画面构图的表现力。如果仰摄角度运用不当，容易产生严重的透视畸变或使直立的物体有向后倾倒的趋势。

3. 俯摄

摄像机高于被拍摄的主体，以俯视的角度来拍摄处于较低位置的角色或景物，适于表现阴郁、贬低、压抑的视觉表象。

以俯视的角度拍摄角色，不仅可以突出表现角色形象的矮小，还可以表现被拍摄对象在地位、能力、情势方面处于弱势。有时俯视镜头可以表现儿童天真可爱，俯视的角度能够在

镜头画面中压缩角色的头身比例，如图 5-28 所示。

图 5-28　选自《龙猫》故事板

以俯视的角度拍摄景物时，可以提高镜头画面中的地平线位置，地面景物作为背景占据了画面中相当大的面积，用于表现广阔的场景，使远近景物在镜头画面中由上至下有层次地平展铺开，最大限度地表现自然的空间感，能够清晰地交代总体环境和地理位置的完整概念，如图 5-29 所示。

图 5-29　选自《蜘蛛侠》故事板

俯摄角度适于表现规模和气势，能富有表现力地展示巨大的空间效果。适于表现辽阔的原野、山川地貌、城市的景观及群众集会壮观的宏大场面，还适于表现角色或事物的运动轨迹。

鸟瞰是垂直俯摄的特殊拍摄角度，适于表现主观视点或场景结构方位，如图 5-30 所示。

图 5-30 选自《阿基拉》故事板

4. 倾斜镜头

摄像机水平方向与地平线呈一定的角度，拍摄出的镜头画面中，地平线与画面外框宽度方向不平行，这样的镜头适于表现角色在剧情关系中所处的情势，如表现危势、失衡、错乱、晕眩、醉酒、负伤、精神刺激等，如图 5-31 所示。

图 5-31 选自《阿基拉》故事板

在镜头画面的构图过程中，通过更为灵活地选择镜头角度，可以决定被表达的空间主角是谁，决定镜头画面中的分割效果。尤其在主观镜头中，镜头角度表现了动画角色主体与被观察景物的相对位置关系、相对尺度关系。镜头角度还应当追求画面的表现力、冲击力，可以利用非凡的视角提供全新的视觉影像。不同的镜头角度往往具有不同的表述侧重点，可用

于挖掘习见角色或景物的视觉表现力，也体现出故事板设计师的思维方式和个性特征。

如果在影视动画中，角色是动物、昆虫、植物及其他的"拟人化"角色时，就需要换位思考，考虑一下从它们的视角看会是一番什么景象。镜头角度的变换，可以显示出"正常"视点所没有发现的另一面，产生不寻常的视觉体验。在美国皮克斯动画工作室制作动画电影《虫虫特工队》的过程中，担任编剧的约翰·拉塞特（John Alan Lasseter）相信，从昆虫的视角来看待这个世界会很有帮助。两个技术人员鼓捣了一个带轮子的微型摄像机，他们称之为"虫虫摄像机"。他们把它绑在一根棍子的头上，然后放到草丛或者其他地方，虫虫摄像机就会传回昆虫眼中的世界。拉塞特好奇极了，小草、叶子、花瓣形成了一个半透明的顶棚，昆虫们好像生活在彩色玻璃天花板底下，这些都是他渴望了解的。后来，团队成员还从法国纪录片《微观世界》中找到了灵感，这部纪录片讲述的是昆虫世界的爱和暴力。

吉卜力工作室 2010 年制作完成的动画电影《借东西的小人阿莉埃蒂》讲述身高只有 10 cm 的少女阿莉埃蒂与她的迷你家庭，必须"借用"许多人类的日用品来生活，又不能被人类发现他们的存在。一天一位患了心脏病的男孩"翔"来到乡间的老宅中休养，并发现了这些小人族。阿莉埃蒂在偶然的机遇下，与他成为好朋友，好心的"翔"为他们提供了帮助，给了他们一间相当豪华的玩具厨房，但也因此使得管家发现了小人族的存在。阿莉埃蒂的迷你家庭在小男孩的帮助下逃脱了管家的剿杀，同时也因为被人类发现必须移居到野外展开新生活。在这部影片的故事板设计过程中，都以小人族的身体尺度对镜头角度进行了精心设计，使观众以 10 cm 小人的视点重新审视我们日常生活的世界，如图 5-32 ～图 5-34 所示。

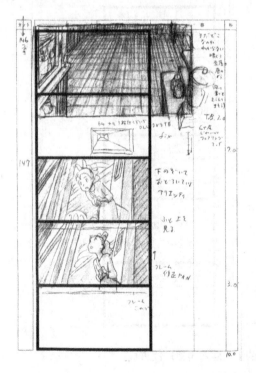

图 5-32　选自《借东西的小人阿莉埃蒂》故事板

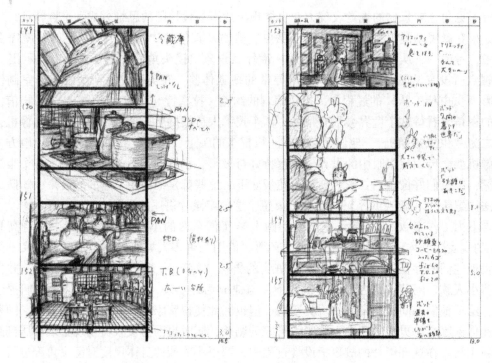

图 5-33　选自《借东西的小人阿莉埃蒂》故事板

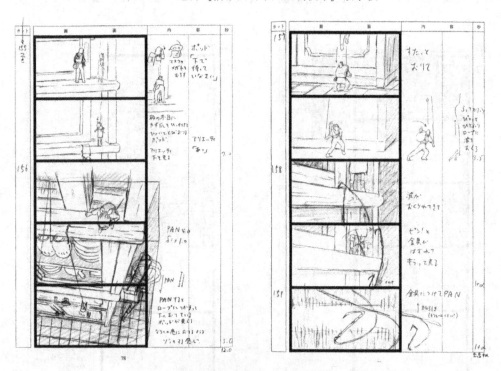

图 5-34　选自《借东西的小人阿莉埃蒂》故事板

5.3　镜头方位

镜头方位是指摄像机与被摄对象之间在同一平面上的角度对应关系。以被拍摄主体为中心，在同一水平面的360°范围内，任何一个方位都可以作为拍摄点。不同的镜头方位可以获得不同的镜头画面结构，可以确定被拍摄主体在镜头画面中的结构方式，使被拍摄主体、陪体与背景三者有机地结合起来，令镜头画面的构图形式更富有表现力和感染力。

如果被拍摄的主体相同，要求上下镜头在镜头方位上要有明显的变化，镜头间的夹角一般要大于30°。

一般可以将镜头方位归纳为正面方位、侧面方位、斜侧面方位、后侧面方位和背面方位几种形式。

1. 正面方位

正面方位指摄像机的方位正对着被拍摄对象的正面进行拍摄，经常使用在特写镜头或主观镜头中，如图5-35所示。

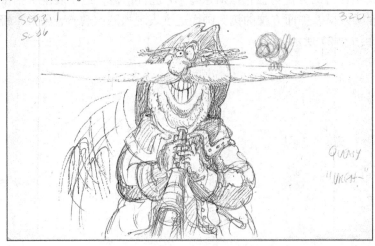

图5-35　选自《安与安迪的音乐探险》故事板

在正面方位的镜头画面中，可以清楚地展现出被拍摄对象正面的形象特征，让观众可以看到正面的全貌。用正面方位拍摄动画角色时，被拍摄的角色往往位于镜头画面的中心部位，面对着观众，似乎可以通过眼神、表情和姿态与观众产生交流，具有吸引力和亲切感。

用正面方位拍摄景物时，可以完整展现景物正立面上的视觉表象，尤其适于展现建筑对称的风格特征，许多平行匀称的线条构成一种平稳、凝重的感觉，加强了均衡的效果，如图5-36所示。如果拍摄群众的场面，则可以突出体现场面庄严、隆重的气氛。

正面方位拍摄的镜头画面容易给人一种呆板、缺乏生气的视觉印象；画面中的各种平行线条难以产生透视效果，不易表现空间深度；镜头画面是平均地展现正面的各部位，不易使主体部位突出；正面方位拍摄的镜头不适于表现运动的主题。

图5-36　选自《小房子》故事板

2. 侧面方位

　　侧面方位指摄像机的方位与被拍摄对象呈90°进行拍摄，适于表现被拍摄对象侧面的形象特征和侧面轮廓效果。侧面方位的镜头画面适于表现强烈的动感，使整个镜头画面具有明显的方向性，如图5-37所示。

图5-37　选自《加拉西亚·鲍尔·斯佩克特》故事板

　　侧面方位拍摄的镜头画面，会使一些建筑侧面的平行线条难以产生会聚，使主体对象的透视效果大为减弱，正面的主要特征难以表达，镜头画面的构图容易流于散漫和不集中；也会使得一些动画角色呈现出扁平化的视觉表象。

3. 斜侧面方位

　　斜侧面方位指摄像机的方位处在被拍摄对象正面至侧面之间的某点进行拍摄，既能表现被拍摄对象正面的主要特征，又能展示其侧面的基本特征，实际上是表现了被拍摄对象的"两个面"，使得镜头画面形式生动活泼，富有立体感，如图5-38所示。

图 5-38　选自《比特精灵》故事板

　　使用斜侧面方位尤其适于展现建筑的形态，呈现两点透视的镜头画面效果，被拍摄主体表面的线条均按一定的方向由近而远向灭点会聚，具有明显的方向性，有利于加强空间纵深感、透视感、层次感和表现景物的立体感，如图 5-39 所示。在一些影视动画的镜头画面中，将主要的被拍摄对象置于线条会聚的灭点位置，虽然主体可能只占据镜头画面的较小面积，但是观众的视线却能够随着透视线的变化而落到这个"点"上，成为镜头画面的趣味中心。

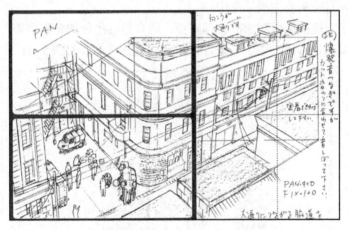

图 5-39　选自《人狼》故事板

　　使用斜侧面方位拍摄动画角色的过程中，可以配合侧逆光的布光方式，使被拍摄角色的正面和侧面形成鲜明的明度对比，使角色五官中的眉、眼、鼻、嘴各部位的线条产生透视变化，可加强角色的立体形象。使用斜侧面方位拍摄还能够使角色所处的场景环境得到适当的表现，用场景空间的深度、明暗对比、虚实变化来烘托角色，使角色的形象更加鲜明突出。

4. 后侧面方位

　　后侧面方位指摄像机的方位处在被拍摄对象背面至侧面之间的某点进行拍摄，既能表现被拍摄对象背面的主要特征，又能展示其侧面的基本特征，同样使得镜头画面富有立体感。

适于表现角色的背部特征，或以角色后侧面作为前景来展示场景和环境特征，如图5-40所示。

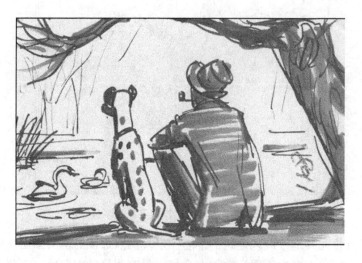

图5-40　选自《101只斑点狗》故事板

5. 背面方位

背面方位指摄像机的方位处于被拍摄对象的正后方，正对着被拍摄对象的背面进行拍摄，经常使用在特写镜头或主观镜头中。

背面方位适于表现被拍摄对象的背部特征，通常是以角色的背影姿态作为前景，透过背影看到远景环境或背景特征，适于一些含蓄意念的视觉传达，如图5-41所示。

图5-41　吉米·泰尔（Jim Tyer）绘制的故事板

摄像机不同的镜头方位，可以产生不同的镜头画面构图形式，不同镜头方位都有其自己的表现力和不足之处，只要能与被拍摄主体的视觉特点相结合，都能够深刻地揭示主题思想，并给人以视觉美感。

5.4 镜头动作

镜头动作具有非常强的视觉表述作用，可以再现视觉积极的观看过程，突破镜头画面景框的约束，使时空关系从有限变为无限。镜头动作可以表现出故事板设计师的视觉操控能力，将观众视线引导到他想重点再现的部分，并使观众体会到视点运动过程所体现出的心理变化、气氛变化、情势变化；镜头运动可以表现时间的变化、空间的转换；镜头动作还具有代入感，观众可以成为剧情空间中的旁观者，甚至暂时成为剧中的某个角色，经历着他的视觉观看过程。前苏联电影大师普多夫金曾经说："一直到现在还只是像一个静止不动的观众似的摄像机，好像终于有了生命。它获得了自由活动的能力，并且把一个静止的观众变成一个活动的观察者。"

镜头动作与镜头画面中角色动作之间的关系包括：镜头运动，画面内部角色与景物静止；镜头静止，画面内部角色与景物运动；镜头运动，画面内部角色与景物也同时运动；镜头静止，画面内部角色与景物也同时静止。

在镜头和角色同时运动的情况下，还会产生运动之间的同向、异向、相聚三种相对关系。

① 同向：镜头和角色的运动朝向一致，角色在画面中的空间位置、景别都不改变，变化的只是动画场景。

② 异向：镜头和角色的运动朝向相反，在画面中角色的景别越来越小。

③ 相聚：镜头和角色相向运动，着重强调聚拢时的时空关系和运动力度，画面的构图安排不在运动过程中，而是在起幅、落幅时的画面安排和构图处理上。

镜头动作可以赋予角色或景物运动状态以深刻的含义，并赋予角色运动以特殊的节奏和韵律。镜头动作还常用于表现角色在特定情境中的内心活动，以及角色与环境之间的关系，揭示角色在不同环境气氛中的内心冲突。常见的镜头动作包括推、拉、摇、移、跟、甩、升、降等。

1. 推镜头

摄像机或焦距推近被拍摄的主体角色或景物，镜头画面的景别向中近景、近景、特写转变，将观众的视点引导到镜头中设定的趣味中心，暗示角色与角色之间、观众与角色之间关系的接近，具有揭示的作用，如图 5-42 所示。

推镜头的速度影响镜头动作的情绪，可以形成舒缓、紧张、局促、慌乱等心理感受。对于想立刻引起观众注目的镜头可以用快速推来放大；当希望先让观众了解周围的环境及关系之后，再推近到被拍摄的主体时，可以用慢速推或变焦，如图 5-43 所示。

2. 拉镜头

摄像机或焦距拉出被拍摄的主体角色或景物，镜头画面中容纳的角色和景物增多，适于

表现角色和景物之间的关系，视野逐渐开阔、舒展，暗示角色与角色之间、观众与角色之间
关系的疏离，如图5-44和图5-45所示。

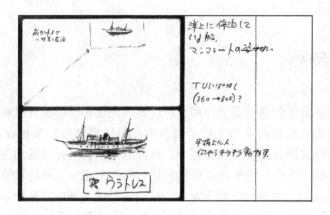

图5-42 选自《红猪》故事板

图5-43 选自《红猪》故事板

图5-44 选自《红猪》故事板

图 5-45 选自《阿基拉》故事板

3. 摇镜头和甩镜头

摄像机机位固定，镜头水平或垂直摇动。在摇镜头的过程中，镜头画面中的透视关系会发生变化，例如，水平摇镜头，会产生两点透视和一点透视之间的变化，如图 5-46 所示；垂直摇镜头会产生一点透视、两点透视、三点透视之间的变化，如图 5-47 所示，由于三维动画和定格动画与实拍电影的镜头动作处理方式相同，所以中期制作并不复杂；但是对于二维动画而言要想将几种透视关系处理在一个背景设计图中就需要一些技巧，例如可以模拟鱼眼镜头的透视畸变原理，将透视线条弯曲后连接在一起；还可以将一些透视感不强的景物安排在透视转折的部位，如云彩、树冠、山岩等，起到透视关系平滑过渡的效果。

图 5-46 选自《岁月的童话》故事板

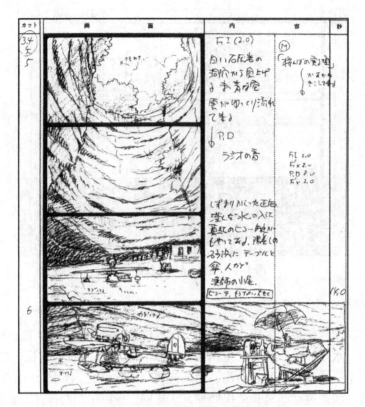

图 5-47　选自《红猪》故事板

摇镜头适于介绍大场景、群众的场面，表现景物及角色之间的关系，场景的空间方位；还可以模拟动画角色扫视、搜寻的主观镜头。摇镜头由于容纳的角色或景物比较多，所以一般情况下速度要舒缓；如果是有目的性地快速搜索可以快速摇，或者加速摇，但到达目标对象后要有适当时间的定格，以便使观众看清楚；摇镜头一定要避免速度不快不慢的中间状态，这样非常容易造成观众的眩晕感，所以摇镜头要么快速，要么从容舒缓，如图 5-48所示。

摇镜头的速度感最为强烈，所以要把握住镜头画面的速度和加速度。如图 5-49 所示，在动画电影《岁月的童话》的故事板中，还为摇镜头指定了速度变化的说明，从中可以知道，这个镜头起幅和落幅处的摇镜头速度比较舒缓，中间过程的摇镜头速度比较快。

一些快摇的镜头还可以用作转场效果，实现镜头之间的切换。

迪士尼公司在 1953 年制作的动画电影《小飞侠》中有一个镜头，如图 5-50 所示，讲述温蒂的父母乔治和玛丽正在路灯下谈论小飞侠的事情，乔治认为这都是温蒂头脑中不切实际的幻想，镜头从俯视街道一下子就摇到了屋顶上小飞侠在月亮映衬下的剪影，下面的镜头就是小飞侠彼德潘要进入孩子们房间的蒙太奇段落，这个优美的摇镜头起到了镜头转换、蒙太奇场面切换的作用，而且利用影调的对比关系对所要表达的趣味中心了进行强调。

快速的摇镜头又称作甩镜头，可以用于压缩动画时空、表现急速的运动、快速定位在目标点。

图 5-48　选自《侧耳倾听》故事板中的两个摇镜头

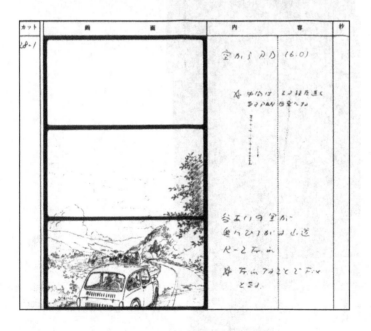

图 5-49　选自《岁月的童话》故事板

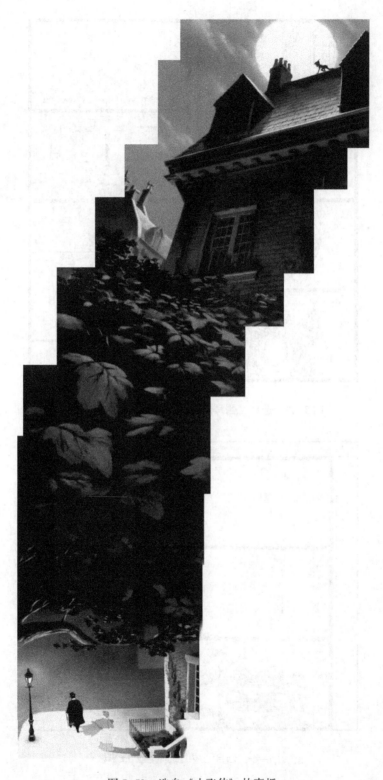

图 5-50　选自《小飞侠》故事板

4. 移镜头和升降镜头

摄像机镜头的拍摄方向固定，机位移动拍摄的镜头画面称作移镜头，如图5-51所示。

图5-51　选自《平成狸合战》故事板

在实拍电影的过程中，可以利用轨道和小车进行拍摄，也可以利用斯坦尼康（Steadi-cam）镜头画面稳定装置进行手持移动拍摄。还可以在不借助任何设备的情况下手持摄像机移动拍摄，镜头画面会轻微抖动，可以用于模拟运动中角色的主观镜头。在焦急的情境下，急速奔跑的动作、摄像机的快速跟拍、一系列短镜头的快速剪接及急速的脚步声、喘息声、敲门声、焦急的对话声、急速的音乐声，都是以心急如焚的内心节奏为依据的。

如图5-52所示，在动画电影《阿基拉》中有个组合运动的镜头，表现一个受伤的人意识开始模糊，脚步踉跄地在窄巷间奔行，移镜头、摇镜头、推镜头配合得恰到好处。

图5-52　选自《阿基拉》故事板

升降镜头就是在垂直方向上的移镜头，与摇镜头的区别是，视角和透视关系不发生变化，如图5-53所示。

图5-53　选自《岁月的童话》故事板

5. 跟镜头

跟镜头指在摄像机移动的过程中，被拍摄的主体对象在镜头画面中保持相对稳定的位置，表现其在空间中连续的运动状态，具有稳定的镜头画面趣味中心，如图5-54～图5-57所示。

图5-54　选自《小飞侠》故事板

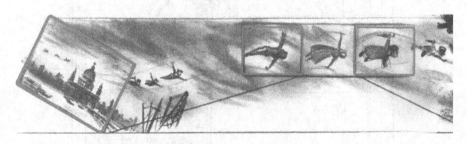

图5-55　图5-54局部1

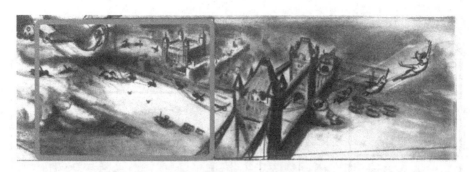

图 5-56 图 5-54 局部 2

图 5-57 图 5-54 局部 3

6. 组合镜头

组合镜头指综合运用各种镜头动作，表现在同一个镜头画面中。组合镜头往往是长镜头，对场面调度、摄像机机位调度有很高的要求，要周密计划，确保抒情流畅、一气呵成。常见的组合镜头包括跟拉、跟推、跟移、跟摇、升降摇等，如图 5-58 所示。

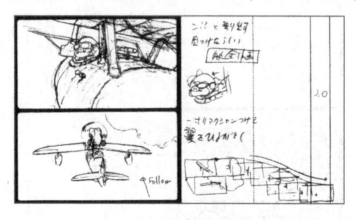

图 5-58 选自《红猪》故事板

以上这些镜头动作都有各自独特的视觉表述用途，在镜头运动的过程中镜头画面中的透视关系不断变化，方位、角度、景别、光影等也会随之改变，如图 5-59 所示。对象运动形态要求的表现形式、运动表现形式赋予对象的特殊含义将影响到镜头画面结构关系的调整，以及运动拍摄速度和节奏的变化。

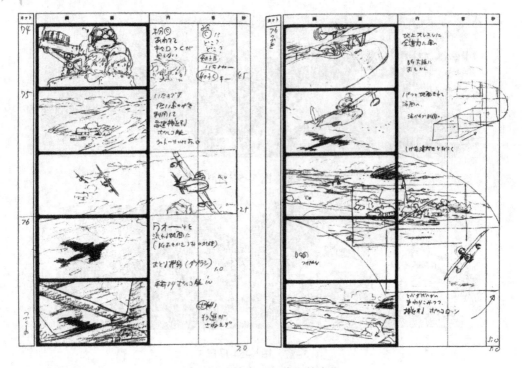

图5-59　选自《红猪》故事板

在故事板中推、拉、摇、移等镜头动作要标清起幅、落幅的画面范围和移动方向，如图5-60所示。起幅指镜头动作开始的画面，落幅指镜头动作终结的画面。大于一幅画的画面要画全并标清大致相当于多少个标准画面的宽度或高度。若是慢推、拉、移景的，或者是接前镜继续推、拉的，也要标出"慢推（拉）移景"、"接前推（拉）"。

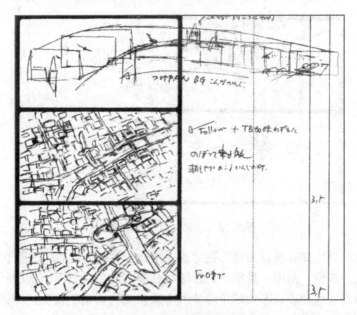

图5-60　选自《红猪》故事板

学习镜头动作的最佳方式就是观摩影片，学习他人作品中的一些成熟手法，正如摄影师约翰·阿朗索（John A. Alonzo）所说："我临摹了许多经典老片，模仿其中的镜头等。"

在故事板阶段，设计镜头动作的过程中还要考虑制作中的成本问题，例如在传统二维动画制作过程中，摇镜头是难于实现的，横向移动镜头和纵向移动镜头是易于实现的；在三维动画中镜头运动被赋予了无限大的自由度，比实拍电影中镜头移动更为自由，成本也更低，所以现在许多二维动画片都采用三维合成的场景。

定格动画的镜头动作只有在特殊设备的配合之下才可以实现，如果没有特殊拍摄控制的设备，一般只能实现简单的横向移镜头、纵向移镜头、推拉镜头。如图5-61所示，是三轴数控微距移动轨道，可以直接在计算机中设定好照相机的运动轨迹，在拍摄过程中照相机会沿轨道自动微距移动。

图 5-61　三轴数控微距移动轨道

随着动画制作技术的迅速发展，在动画片镜头的运用上，也越来越灵活，很多动画电影的镜头运用，已经完全与实拍电影看齐，甚至利用动画独特的制作模式所创造的镜头效果，经常被实拍电影所借鉴。例如，打破了实拍电影摄像机运动的局限性，无论镜头动作还是镜头内部对象的运动都具有无限的可能性和自由度，在动画电影《埃及王子》中，大量运用摄影机飞行的运动效果，虚拟摄影机在场景中可以自由飞行，甚至在运动过程中可以准确跟焦。

在日本新一代的动画导演中，大友克洋和今敏就大胆采用了专业电影运动镜头的表现手法，创造了非凡的视听效果，如图5-62所示。

在镜头动作，特别是组合动作的设计过程中，要与角色的场面调动配合，进行摄像机机位调度的设计，如图5-63所示。电影大师爱森斯坦曾经说："镜头调度是出自场面调度的一个飞跃，可以说是'第二级'的场面调度，即把摄影机位置变换运动的场面调度叠加在场面调度的空间移动折线之上。"

在进行镜头调度设计时，可以首先准备一个动画场景的方位结构图，如图5-64所示，在上面标定一些符号描述摄像机的关键机位、摄像机的移动、角色的位置、摄像机与角色之间方位和角度关系的变化等，如图5-65所示。

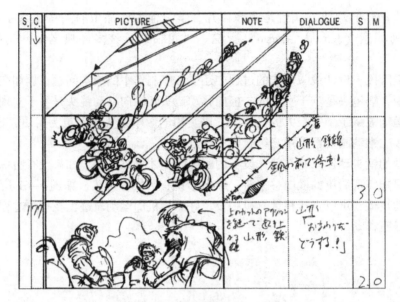

图 5-62　选自《阿基拉》故事板

图 5-63　选自《侧耳倾听》故事板

图 5-64　选自动画电影《悬崖上的金鱼公主》

图 5-65 选自电视动画系列片《兔子窝》

5.5 主观镜头与客观镜头

客观镜头指摄像机处于中性客观的位置和角度，没有暗示视点施与者的存在；主观镜头指摄像机处于场景中某一角色的位置和观看视角，暗示视点施与者的存在。

客观镜头是以无所不在的作者角度来描述情节发展，观众在观看这种镜头的过程中，可以感觉到自己是冷静的旁观者，如同隐形人一样在任何时间、任何地点、任何位置客观地审视着事件的发展。在客观镜头中好似不带有观察者主观的感情色彩，其实是隐藏了观察者对情节发展的态度和倾向，这些感情色彩渗透在对角色和情节的具体视听表述过程之中。

主观镜头是从剧中角色的角度去观察其身边的人和事，让观众通过剧中角色的眼睛观察周围发生的一切，站在剧中角色的角度去体验、经历所见所闻和由此生发的心理变化。主观镜头可以凸显镜头施与者的个人态度，显得更亲切，更有真实感。在主观镜头中，镜头画面不能超越镜头施与者的所见所闻，受到角色自身视觉属性和位置关系的制约，如图 5-66 所示。

在主观镜头的视听表述过程中包括知觉的主观性和精神的主观性。知觉的主观性即角色所看到的和所听到的；精神的主观性则是角色的梦境、记忆、狂想和幻觉的视听表述。

主观镜头要交代清楚谁在看，如果不想通过视觉来表现观看者，可以用画外音和被注视角色的视点方向交代。既可以先呈现主观镜头，再呈现主观镜头的施与者，如图 5-67 所

图5-66　选自《红猪》故事板

示，是动画电影《红猪》中的一组镜头，首先是海贼团成员的主观镜头所看到的有关红猪的报纸报导，然后是一个客观镜头呈现主观镜头的施与者；也可以先呈现主观镜头的施与者，再呈现主观镜头，如图5-68所示，是动画电影《侧耳倾听》中的一组镜头，首先是阿雯的客观镜头，接着是阿雯看到圣司的主观镜头，后面又是圣司看到阿雯的主观镜头。

图5-67　选自《红猪》故事板

在影视动画中，影片中的绝大多数镜头都采用客观镜头，便于多层次地刻画角色，表述故事，有时为了克服客观镜头不利于表现剧中角色内心活动的局限性，会在视听表述的过程中插入一些主观镜头，不过这并不改变整体表述过程所采取的立足点和特定角度。

空镜头就是镜头画面中只包含景物的镜头，如图5-69所示，常用于介绍环境背景、交代时空关系、渲染气氛、表达角色心理活动的变化或抒发角色的情感，空镜头既可以是主观镜头，也可以是客观镜头。

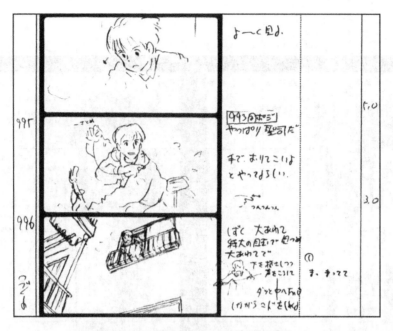

图 5-68　选自《侧耳倾听》故事板

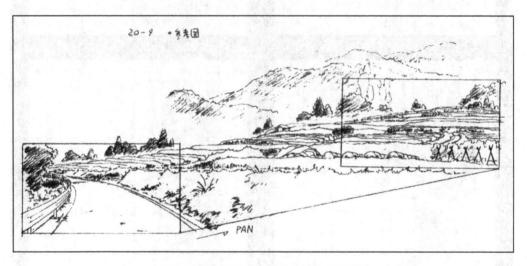

图 5-69　选自《岁月的童话》故事板

习题

5-1　教师指定一部电影，让同学们分别对某个蒙太奇段落的镜头进行分析，特别要分析镜头画面的景别、拍摄的角度和方位、镜头的动作，以及镜头的主观性和客观性分析，将这个蒙太奇段落的故事板绘制出来，如图 5-70 ~ 图 5-73 所示。

5-2　在第 4 章的习题中（4-4）已经要求同学们撰写一个短篇剧本的文字分镜头脚本，所以通过本章内容的学习，练习依据文字分镜头脚本绘制故事板草图，将所学到的景别、镜头角度、镜头方位、镜头动作、主观镜头与客观镜头等方面的知识运用其中，特别要练习在故事板中镜头动作的绘制方法。

图 5-70　陈云洁作

图 5-71　陈云洁作

图 5-72 孙文君作

图 5-73 孙文君作

第6章

镜头画面设计

本章6.1节详细讲述镜头画面视觉造型元素，以及如何从画面中提炼出这些造型元素。6.2节详细讲述镜头画面的构图，分析固定宽高比的镜头画面构图方式，并介绍几种常见的宽高比；详细论述镜头画面的骨骼，介绍几种常见的直线、斜线、曲线骨骼；研究如何根据视觉表述的需要，确定镜头画面的趣味中心；介绍对称平衡、不对称平衡、动态平衡三种构图关系；概述镜头画面中的对比与调和方法。6.3节详细讲述前景、中景、背景的处理方法和视觉表述作用。6.4节深入分析镜头画面的节奏与韵律。6.5节论述镜头中光与影的结构方式。

镜头画面设计就是在一定的镜头画面空间内，合理安排角色、景物之间的比例关系、位置关系、空间关系、色彩关系、光影关系等，以更好地传达镜头的主旨，并能获得最佳的画面形式效果。可见镜头画面设计的首要任务是为故事的表述服务，其次才是获得视觉上的形式美和张力。

镜头画面是构成动画叙事、抒情、表意的基本单位，它的性质、特点及构图结构特性对组接连续叙述有着异常重要的作用。动画是着力于表现运动的，除了角色运动之外，还有体现一定观察方式和表现视点的镜头运动，这些都将给镜头画面空间处理带来时间中的进展、变化和转换。因此，不会形成具有某种含义的固定构图结构模式，而只可能产生适于动画的相对稳定的构图形态。

6.1 镜头画面视觉造型元素

人类生存的这个世界中，充满着各种复杂的形态，要想把握这些形态的造型特征与造型规律，就要首先将它们彻底分解还原为单纯的造型元素，剖析形态的造型本质，把握各个造型元素的情感特征和造型积极性。

艺术大师瓦西里·康定斯基（Wassily Kandinsky）曾经说过："元素分析是通向作品内在律动的桥梁。"视觉造型元素就如同写作时的字、词、单句一样，只有了解它们的含义、形式、情感特征，才能依据一定的文法（形式法则）去书写文章、表述故事、传达思想或情感，正所谓只有知深才能爱切。康定斯基认为，就像每一种色彩都具有各自不同的特性一样，每一种线也都具有各自不同的情感特性。例如，垂直线是温暖的；水平线是寒冷的；根据不同的位置和方向，不同斜线的温暖或寒冷倾向程度也是不同的。

造型积极性指造型元素对于最终影视动画作品视觉表述的贡献，不同造型元素在最终动画作品中的造型积极性不尽相同。对于元素造型积极性的判断，主要看其是否有利于剧情的表述、角色的塑造。有利于视觉表述的造型元素具有造型积极性，不利于视觉表述的造型元素，不论其情感特征如何鲜明，视觉形态如何优美，都只能算是视觉表述中的噪声。

电影大师具有一种视觉概括的能力，即具有从混乱的视觉表象中提炼出视觉元素、结构和节奏的能力。例如，前苏联电影大师爱森斯坦在电影《战舰波将金号》（The Battleship Potemkin）中就设计了很多令人难以忘怀的非凡镜头画面，如图 6-1 所示。

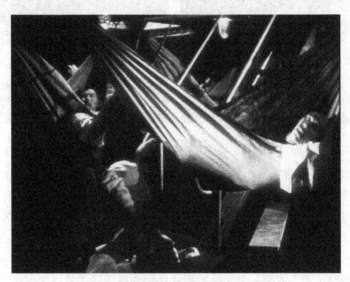

图 6-1　选自《战舰波将金号》

前苏联另一位电影大师米哈依尔·卡拉托佐夫在 1958 年拍摄的影片《雁南飞》中也设计了许多优美的镜头。例如，在影片的第一个蒙太奇段落中，如图 6-2 所示，四个镜头画面都从不同的拍摄角度，概括出视觉造型元素——线，分别是涅瓦河畔的河岸线、天桥的阴影线、建筑的轮廓透视线和钟楼挺立的线。

这些电影大师能从真实世界繁杂的视觉表象中提炼出结构和秩序，敏锐地发现画面中点、线、面等造型元素的存在，这些线可能是角色的轮廓、建筑表面的透视线条、树木遒劲的枝丫、运动的轨迹，甚或是景物在地上投射的阴影，并能够在镜头画面中以不同的镜头属性强调这些造型元素的存在，选择重要的线构成画面的骨骼，并以骨骼作为组织其他造型要素的结构主体。

所以提炼造型要素、发现结构、组织构图是一个优秀电影人的必要素质。这需要天赋和长期的训练，很多同学在处理镜头画面时往往只能看见内容和形态，不能真正揭示造型元素——特别是线，结果就只能是堆积和混乱的镜头画面。

镜头画面中的视觉造型元素包括以下三个部分。

① 视觉元素：点、线、面、肌理等。

② 心理元素：形态的势、力道、场、空间、情感等。

③ 关系元素：位置、方向、大小、环境等在形态组合过程中显现的相对造型特性。

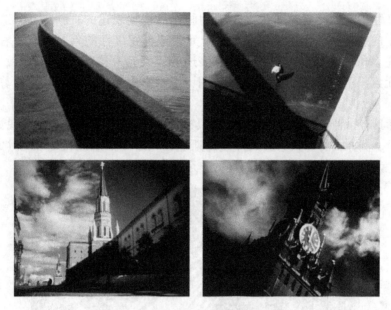

图6-2　选自《雁南飞》

　　视觉造型元素最重要的不是单独存在的形式，而是造型元素之间的相互关系，这种相互关系才真正形成作品的内容。艺术大师保尔·克利（Paul Klee）曾经说过："把元素解放出来（造型的各种手段），它们的区别成为组成的各部分，分解和重构，在各方面同时合成全体，造型的多部声乐，通过动的平衡建成宁静，这一切是高级的形式问题，对于促进艺术的理解具有决定性作用……"所以视觉造型元素的分解并不是最终的目标，其目标实际就是更加理性地运用这些造型元素，依据一定的造型形式法则和视听语言的语法创建新的银幕形象，并最终达到视听表述的目的。通过视觉所要传达的是影视动画作品中的内在主题、剧情与意念。

6.2　镜头画面构图

　　镜头画面构图是对角色和景物等视觉素材进行取舍、组织、安排、建构，表现这些素材的联系及其视觉结构，从而将镜头表述的意图和观念呈现出来。正如黑格尔（Georg Wilhelm Friedrich Hegel）所说："所谓构图就是通过把不同的人物形象和自然界事物配合在一起，形成一种完满自足的整体，以便把一个具体的情境和它的较重要的动机描绘出来。"

　　镜头画面构图的主要任务包括位置安排、形象结构、色彩搭配，光影衬托。

　　镜头画面构图的最终目的不是唯美而是表意，是对剧情清晰而优美的表述。摄影理论家本·克莱门茨（Ben Clements）曾经说过："构图是一个思维过程，它从自然存在的混乱事物中找出秩序；构图是一个组织过程，它把大量散乱的构图要素组织成一个可理解的整体，构图是对这些要素的反应过程，也是想方设法组织这些要素的过程。目的是让这些要素向人们传达摄影家已经体会到的兴奋、崇敬、畏怯、惊异或同情……通过构图，摄影家澄清了他要表达的信息，把观众的注意力引向他发现的那些最重要、最有趣的要素。"巴拉兹·贝拉也曾经说过："一位优秀的电影导演决不让他的观众随便乱看场面的任何哪一个部分。他按

照他的蒙太奇发展线索有条不紊地导引观众的眼睛去看各个细节。通过这种顺序，导演便能把重点放在他认为合适的地方；这样，他就不仅展示了画面，同时还解释了画面。"

所以镜头画面构图是为了更好地进行视觉表述，使镜头画面更有艺术感染力，更能给观众留下深刻的印象。其基本要求是鲜明、易懂、有表现力，如图 6-3 所示。这意味着在考虑镜头画面构图时，要尽可能注意结构简化，简化决不是简单化，而是单纯化，即对画面中的所有角色和事物进行最准确、最迅速的分析、判断、取舍、布局，明确镜头画面的趣味中心，弱化其他对象，强化趣味中心与画面中其他构成部分的关系，使镜头画面完整、严谨，具有一定的章法，符合观众的视觉生理和心理感受需要。

图 6-3　选自《悬崖上的金鱼公主》故事板

镜头画面构图不是以一个镜头画面为单位，而是以具有完整表情达意的蒙太奇句子或蒙太奇场面为单位，要能将这些镜头画面溶化于一个不可分离的有机整体。

镜头画面构图规律是人们从视觉艺术发展过程中不断总结出来的一般造型规律，但构图规律并非是一成不变的，它随着视觉艺术的发展也在不断演进着。英国艺术家莫里斯·德·

索斯马兹（Maurice De Sausmarez）曾经说过"抛弃常规习俗，接受仅仅从我们亲身经验中获得信息的观念，这对于我们和我们发挥富有个性的创造力是有效的……艺术不是以一种静止的概念为基础的，艺术是不断演变和扩展的，历史上不同时期对理智和情感的位置有不同的侧重点，对于这种变化艺术必定会做出反应，并不断地延伸其界限。"

6.2.1　固定的宽高比

影视动画在视觉方面与其他造型艺术的重要区别就是画面的宽高比（Aspect ratio）固定不变，不能因题材、表现的对象和空间规模的不同而改变。镜头画面的景框确定了一个参照系。画面内垂直、水平线条的处理；景物动向、动势及运动速度的表现；摄像机的运动都将以景框上下的水平线和左右的垂直线为参照系。所以故事板设计师应当习惯于在指定比例的镜头画面空间内进行构思的方式。正如电影大师爱森斯坦所说："认识镜头构图规律的出发点是被描绘的对象与现象同投向它们的视角和从周围环境中截取它们的画框之间的相遇。"

下面列举了几种具有代表性的胶片和数字影片的镜头画面宽高比。

- 普通电影35毫米，画幅22毫米×16毫米　宽高比为1.38∶1（实际画面宽高比为4∶3）
- 普通电影35毫米（遮幅宽银幕），画幅22毫米×11毫米　宽高比例为2∶1
- 普通电影35毫米，画幅37.39毫米×20.2毫米　宽高比为1.85∶1
- 宽银幕电影，画幅53毫米×23.2453毫米　宽高比为2.28∶1
- 高清电视，帧画面1920像素×1080像素　宽高比为1.78∶1（16∶9）
- DVD影片，帧画面720像素×480像素（NTSC）或720像素×576像素（PAL）

参见图6-4和图6-5所示，从这些不同宽高比的镜头故事板可以看出，画面的构图方式有很大的不同。正如艺术大师马蒂斯（Henri Matisse）所言"构图是以表现为目的的，因此，不同的画面会有不同的构图。当我使用的是一定尺寸的纸的时候，我就只能画出与这张纸有必然联系的素描。我不会在另一张形状不同的纸上也画上这个素描。例如，第一张纸是正方形的，那么，在长方形的纸上就不可能再画上同样的素描。"

图6-4　选自《杏仁糖小猪》故事板

　　所以不论在故事板草图设计阶段画面宽高比多么随机，在故事板的定稿阶段一定要依据目标播映媒体指定的宽高比进行设计，故事板设计师一定要养成在固定宽高比的画面中进行镜头画面设计的良好习惯。

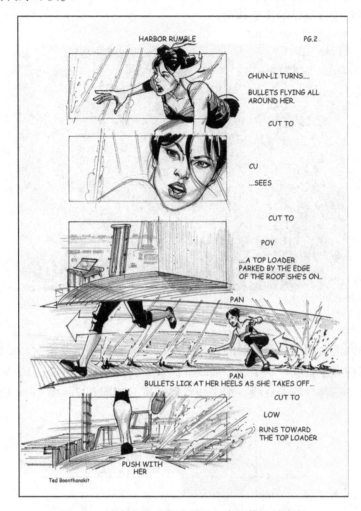

图 6-5　选自电影《街头霸王：春丽传》故事板

6.2.2　骨骼

　　骨骼是镜头画面中隐含着的线，决定着画面中形象的编排秩序。骨骼就如同人身体的骨架支撑着全身一样，是构成秩序、形式、气氛的重要因素，是形象在镜头画面中发展变化的依据。

　　骨骼的本质是线，如图 6-6 所示，正如汉斯·迈耶（Hannes Meyer）所讲，线条能产生一种视觉上的联系，并且是视觉艺术中各因素之间最为重要的沟通方式。约翰内斯·伊顿（Johannes Itten）也曾说过，线提供了一种视觉上的引导线索，把各种形态逐个包容组合在一起。

　　骨骼还可以被理解为用线串联的一些关键点，正如伊顿所言，每一种形态都有其自己特定的中心强调点，所有位于形态中轴或边角上的强调点都是产生着一定效果的点，当其中的

一个点突出时，观众的视线停留在它上面的时间要长于其他次一级的点，并且视线会一而再、再而三地回复到这个主要的点上。这个主要的点会引导观众视线长时间地凝滞在它上面，而其他几个具有相同力度的点也会产生对视线的吸引力，让视线在它们上面来回运动，从而创造出一种对线性运动的视觉体验。

图6-6　选自《南方之歌》故事板

由于影视动画镜头画面的呈现时间很短，所以画面骨骼一定要鲜明，结构能力要强，通常采用的骨骼结构有垂直线、水平线、斜线、曲线。在宽高比为4:3、16:9的镜头画面中，经常采用二等分、三等分的垂直线、水平线骨骼结构，如图6-7～图6-10所示。

图6-7　二等分、三等分骨骼结构的4:3宽高比镜头画面

在宽高比为2:1以上的镜头画面中，经常采用二等分、三等分、四等分的垂直线、水平线骨骼结构，如图6-11和图6-12所示。

采用斜线骨骼结构的镜头画面如图6-13所示。

图 6-8 选自《南方之歌》故事板

图 6-9 二等分、三等分骨骼结构的 16∶9 宽高比镜头画面

图 6-10 选自《秒速 5 厘米》故事板

图6-11　二等分、三等分、四等分骨骼结构的2:1宽高比镜头画面

图6-12　选自《亚特兰蒂斯》故事板

图6-13　选自《泰山》故事板

　　采用曲线骨骼结构的镜头画面如图6-14所示，这是迪士尼公司动画电影《木兰》的第一个蒙太奇场面的首个镜头，该镜头移动持续时间比较长，所以曲线骨骼结构贯穿整个镜头的运动过程，长城场景的每个镜头瞬间中，都采用了优美的S形曲线骨骼的结构，如图6-15所示。

图6-14　选自《木兰》

图6-15　选自《木兰》

黄金分割线也经常被用作镜头画面的骨骼结构线，黄金分割也称"黄金律"、"黄金比"，这是古希腊建筑师最先使用的比例关系，例如，在帕特农神庙、米罗的维纳斯雕像中都包含大量的黄金分割关系。黄金分割的画法如图6-16所示：以正方形 ABCD 的 AB 边为宽求得黄金矩形，在正方形 BC 边上求得中点 E，连接 ED，以 E 为圆心 ED 为半径作圆，与 BC 边的延长线相交于 F 点，得到的矩形 ABFG 即为黄金矩形，并且矩形 DCFG 也为黄金矩形。且有长边与短边的比例关系为：BF：FG = DC：CF = 1.618。

迈耶曾经说过："将黄金分割用于连接平面，用于组织构图、间隔和节奏。"黄金分割在动画镜头画面构图中的应用如图6-17所示。

图6-16　黄金分割的求法

在镜头画面骨骼结构的构思过程中，可以通过对历史遗留下来的优秀艺术作品进行深入

分析，把握其内在精神、潜在结构、基本形式与表现手法，向大师学习骨骼结构的规律和技巧，这些艺术作品不仅仅局限于影视作品，绘画、设计作品中同样蕴藏着巨大的视觉宝藏。艺术理论家莫里斯·索斯马兹（Sausmarez）说过："分析绘画，进入我们看到的自然和结构的内部进行探究。"

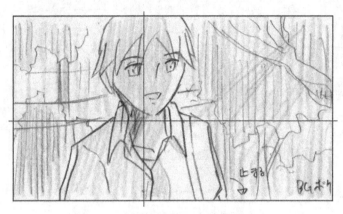

图6-17　选自《秒速5厘米》故事板

例如，康定斯基分析绘画的方针是从所表现形态的综合中提取能表现力量关系的内在骨骼线条，客体是被作为能量的紧张（Energy－Tensions）来考虑的，结构过程简化为编排这些体现了紧张感的线条，视线自然地趋于追踪这些线条的方向，正因为眼睛跟着线条运动，便赋予线条以运动的品质。如图6-18所示，是伊顿分析弗兰克画的《三博士来拜》的过程，伊顿曾说："每当讨论形体、节奏和色彩的规律时，我总是要求学生分析有关大师的杰作，使他们了解不同的大师是如何解决各自面临的问题的。"

图6-18　伊顿的名画分析

如图 6-19 所示，电影大师爱森斯坦对谢罗夫（B. A. CepoB）的名作《叶尔莫洛娃肖像》进行了精彩的分析，解构了其中的内部蒙太奇处理手法。

各种元素同时融合地共存于一张画幅中，因为实质上它们是一个完整过程的连续阶段。各个元素同时既被看作是各个独立的单元，又被看做是一个整体的不可分割的各个部分。这种同时性与连续性的统一这一事实本身，也是达到一定效果的感染手段。

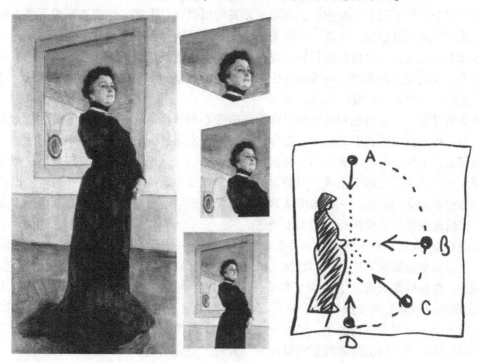

图 6-19　《叶尔莫洛娃肖像》的画面结构分析

一些具象地参与在造型之中的直线，镜子的边框、地板与墙、天花板与墙壁的接缝，同时又仿佛是各个镜头的界限。诚然，与标准的画格不同，它们的轮廓是随意的，但它们却的确很好地起着画格的基本职能。

第一条线截取了完整的体形，这是一幅全身全景的画面，采用了高视点俯拍镜头。

第二条线截取了及膝的人像，平视的镜头。

第三条线截取了半身像，稍稍仰视的镜头。

第四条线截取了典型的特写镜头，大角度仰视镜头。

拍摄点的这一移动是严格符合于景别逐渐加大的过程的；随着拍摄对象的加大，拍摄点依次从俯视点 A 移动到平视点 B，再移到稍稍仰视的点 C，最后终止于完全仰视的点 D。

如果我们想象着把镜头 1、2、3、4 顺序剪辑起来，那么眼睛就是画了整个 180°的一个弧。人物就像是从四个视点摄取的，四个点连接起来就会给人以动的感觉。

这四个镜头中空间也在不断地扩展，镜头还越来越明亮。

谢罗夫把整个画幅分成四个独立的景别，然而它们同时又依然作为一个不可分割的统一有机整体而存在！这些"景别"就像是一些具有"独特生命"的角色，在整体上它们则构成一幅"全景"——"她本人的个性"——的统一有机整体。

6.2.3 趣味中心

趣味中心是镜头画面中用以表达内容的主体，形成镜头画面表现和结构的重心，所以在设计镜头画面之初，首先要确立趣味中心。在其他视觉艺术作品，如招贴、绘画、雕塑中，由于观看者可以有充裕的时间进行欣赏，还能自主决定观看的距离和角度，所以作品中可以同时包含多个主次不同的趣味中心。而对于影视动画而言，由于一个镜头画面所包含的空间和所持续的时间是有限的，所以一个镜头画面中往往只能存在一个趣味中心。

趣味中心可以是一个角色或景物，也可以是一组角色或景物。趣味中心既是镜头信息传达的中心，也是镜头画面的结构重心，所以镜头中的其他对象都会围绕趣味中心进行配置，与之产生映衬、对比、烘托的关系。

通常情况下，某个角色和关键道具作为趣味中心和结构重心，在镜头画面中常常需要骨骼线、目光指向性虚线的引导暗示。迈耶认为，艺术家通过突出一个或几个能把注意力引入构图的焦点，来创造有趣味的作品，并从最为显著的部分，也就是引言，移向下一项令人感兴趣的内容。艺术家力图阻止观众以惯常的程序完整地考虑他的视觉叙述，而是依据自己设定的程序引导观众的眼睛。一幅构图通常由几个焦点或单个焦点组成，所有其他因素在视觉上都是指向这些焦点或给焦点以视觉支持的。

如图 6-20 所示，在电影《肖申克的救赎》中，有一个蒙太奇段落讲述青年汤米因盗窃入狱，巧合的是他知道安迪妻子和她情人的死亡真相，兴奋的安迪找到了狱长，希望狱长能帮他翻案。虚伪的狱长表面上答应了安迪，暗中却用计杀死了告诉他这个事实真相的汤米（此时的汤米已经是安迪在狱中的爱徒），只因他想安迪一直留在监狱帮他做账。在该蒙太奇段落的最后一个蒙太奇场面中，第一个镜头采用了对角线斜线的构图关系，建筑表面的透视线和阴影线构成了镜头画面的低明度区域，表现了安迪知道汤米被害真相后的痛苦，阴影既是狱长统治下的监狱写照，同时又是安迪内心痛苦和挥之不去的心理阴影的写照，他将汤米之死归罪于自己。作为趣味中心的安迪蜷缩在角落里、阴影下，在镜头画面中并不大，表现了他在监狱中与强势的狱长之间力量对比悬殊，但是画面中的建筑透视线都汇集指向安迪，安迪位于透视灭点的位置，强调了安迪的趣味中心地位，也表述了安迪此时已经成为矛盾的焦点。

图 6-20 选自《肖申克的救赎》

如图 6-21 所示，安迪的狱中好友瑞德进入画面，他在阳光下，想走进阴影，走近安迪去安慰他，中间有一系列的两人对话镜头。

图 6-21 选自《肖申克的救赎》

这个蒙太奇场面结束时的镜头画面如图 6-22 所示，安迪走出了阴影，他已经坚定了通过越狱获得自己的救赎、获得自由、揭露狱长罪恶的决心，此时的瑞德反而留在阴影中，他正为安迪所讲的"神秘留言"而困惑。从上面的镜头画面分析可以看出，导演弗兰克·达拉邦特（Frank Darabont）对于这个蒙太奇场面的镜头画面结构方式，都是为剧情的视听表述服务的。

图 6-22 选自《肖申克的救赎》

在一些表现环境和气氛的远景和全景镜头，如空景物镜头、群众场面镜头中，以着力表现情绪、气势和气氛为主，从内容上难以设定一个表现的主体，这时就需要从造型方面考虑，提炼出能够作为结构支点或骨骼框架的形象，如天际线、建筑的轮廓或块面、树木的枝干、山川轮廓、人群的聚集形态、光影的分界，这些形象在内容上并不比其他景物更为重要，但却能起到结构画面、呼应全局、组织凝聚的作用，如图 6-23 所示。

没有趣味中心的镜头画面会含混、晦涩，让观众不知所云，影响了对内容的表述；没有结构重心的镜头画面会混沌、松散，让观众难以体会到形式美感，影响了视觉传达的效果。

图 6-23 选自《借东西的小人阿莉埃蒂》故事板

一般情况下可以在综合考虑镜头表述需要、角色之间关系、景物之间关系、角色与景物之间关系、导演创作意图的情况下，将镜头画面的趣味中心安排在等分结构线或结构线的交点之上，如图 6-24 所示。

图 6-24 选自《秒速 5 厘米》故事板

在影视动画的镜头画面中，趣味中心虽然是唯一的，但却不是一成不变的，随着焦点的变化或摄像机的运动，一些新的角色或景物会成为镜头画面的趣味中心或结构重心。如图 6-25 所示，这是 1967 年由迈克·尼科尔斯（Mike Nichols）导演的《毕业生》（The Graduate）中的一个经典长镜头，正在与本恩对话的伊莱恩采用一个内反拍的近景镜头，伊莱恩是镜头画面的趣味中心。

图 6-25 选自《毕业生》

　　她循着本恩的眼神转头向身后望去，焦点会聚到她母亲鲁宾逊太太的身上，这时这个镜头的趣味中心转变成鲁宾逊太太，如图 6-26 所示。

图 6-26　选自《毕业生》

　　伊莱恩又回过头来看着本恩，镜头依然采用景深虚化的效果，针对伊莱恩的清晰对焦过程持续了几秒钟，代表着复杂的心理活动，如图 6-27 所示。从茫然，到意识到什么，最后判断出她深爱的本恩以前所说的已婚情人就是自己的母亲，然后又想极力回避这一清晰的判断，等待对焦清晰之后，伊莱恩那张绝望的脸重新成为镜头画面的趣味中心，紧接着就是愤怒、绝望地呼喊，如图 6-28 所示。这个长镜头的画面结构保持稳定，趣味中心却历经了两次转换。

图 6-27　选自《毕业生》

图 6-28　选自《毕业生》

6.2.4　平衡

镜头画面的平衡感是观众视觉审美的基本要求，是人们在长期生活中形成的一种心理要求和形式感觉。平衡是人类视知觉中最为重要的原则，格式塔心理学派美学的大师们认为，每一个心理活动领域都趋向于一种最简单、最平衡和最规则的组织状态，所以平衡状态是艺术或设计作品都要力图达到的状态。

一个不平衡的构图，看上去是偶然的和短暂的，镜头画面中的视觉元素会显示出一种极力想改变所处的位置或状态，以便达到一种更加适合于整体结构状态的平衡趋势。托伯特·哈姆林（T. Hamlin）曾经说过"在视觉艺术中，平衡是任何欣赏对象中都存在的特征……平衡中心两边的视觉趣味中心，分量是相当的。"

虽然平衡的镜头画面能够满足观众的一般视觉审美要求，但如果为了剧情发展和视觉表述的需要，则可以有意地违反平衡的法则，使画面从不平衡中获得某种动荡感、运动感。

平衡可以分为对称平衡、不对称平衡和动态平衡。

1. 对称平衡

对称平衡是指画面在上下或左右，由同一部分反复形成的构图关系，是平衡关系最完满的形态，如图 6-29 所示。

图 6-29　选自《小姐与流浪汉》故事板

对称平衡的场景画面中所有的力都处于稳定、静止的状态，给人以秩序感，常用于表现庄严肃穆、稳定和谐、安静平和的动画场景。如果运用不当则会表现为静止、单调、呆滞的视觉表象。

2. 不对称平衡

平衡状态并非一潭死水似地在视觉形态上追求绝对的静止，而是要达到二维空间中各种张力的合理配置与协调。格式塔心理学派美学的理论家阿恩海姆（Rudolf Arnheim）曾经说

"正如人的生活并不是追求空洞无物的安静，而是一种有目的的活动一样，艺术品也不是仅仅追求平衡、和谐、统一，而是为了得到一种由方向性的力所构成的式样。在这一式样中，那些具有方向的力是平衡的、有秩序和统一的"。

不对称平衡就是通过合理配置形态的视觉心理量，以及画面中的各种视觉张力，所达到的平衡状态，如图 6-30 所示。

图 6-30　选自《小房子》故事板

正如在物理世界中物体平衡的状态主要依据质量的配置一样，在镜头画面中的平衡状态主要依据视觉心理量的配置。视觉心理量是人通过对形态的造型、色彩、肌理等属性的视觉评价，得到该形态"视觉质量"的判断。

影响视觉心理量判断的因素包含以下几个方面。

① 形态的大小，大形态具有较大的视觉心理量。如图 6-31 所示，一盏大灯笼需要多盏小灯笼进行平衡。

图 6-31　选自《小姐与流浪汉》故事板

② 形态的造型，肯定的直线形具有较大的视觉心理量；一个形状规则的对象比不规则的对象重。但一些复杂对象由于更具吸引力，则显得比一般规格化的对象重；一个结构坚实的对象比松散的对象有较大的视觉心理量。

③ 形态的明度，一般情况下与背景明度反差大的形态具有较大的视觉心理量。如图6-32所示，左侧灯箱的明度强对比，平衡着右侧阴影中的建筑。

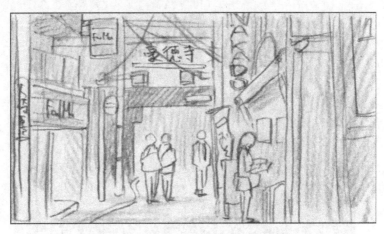

图6-32　选自《秒速5厘米》故事板

④ 形态的肌理，具有粗糙肌理的形态具有较大的视觉心理量；反光率高的对象和照明比较充分的对象比反光率低的对象、照明不充分的对象重。

⑤ 形态的位置，形态在画面中的位置，与图框和其他对象之间的相对位置关系，影响视觉心理量的判断。一个靠近几何中心的角色或物所具有的结构重力，比远离几何中心的视觉形象小；处境孤立的、突出于背景的对象较群体为重；垂直的对象比倾斜的对象为轻。如图6-33所示，在迪士尼公司1953年出品的动画片《音乐世界旋律历险》中，以构成设计的方式处理视觉元素的平衡关系。

图6-33　选自《音乐世界旋律历险》故事板

康定斯基说过："一张白纸在我们人类的视觉上是不等量的，往往上轻下重、左轻右重，上方稀薄、轻松、自由，下方稠密、沉重、束缚，左上方往往是开放自由的，而右下方则闭塞和受阻抑，这说明任何一个直角平面的四边形所扩张的张力是不同的。"这种现象每一个人都可以通过一个简单的视觉实验进行验证，方法如下，取一张纸，在上面依据目测画出画面中心点的位置，然后利用画面的对角线交点求出画面的几何中心，最后观察视觉中心和几何中心之间的位置差异，一般情况下视觉中心点要偏左、偏上。

康定斯基通过测量证明了一个矩形画面四边的张力在视知觉中是不等量的，上方：下方：左方：右方 = 3：1：2：4。

⑥ 形态的动势，形态的方向、运动的趋势、自身的张力，影响视觉心理量的判断，如图 6-34 所示。运动对象"量"的感受重于静止的对象，例如，有强烈动感的景物，如流云、狂风中弯曲的树枝等都具有比较强的视觉心理量，可以与静止的巨大建筑相互平衡；面对着摄像机镜头走来对象的"量"的感受，重于远离镜头的对象；自画面左向画面右运动对象的"量"的感受重于自右向左运动的对象；垂直走向形式感觉的重量比那些倾斜走向的形式小；向上的运动比向下的运动"量"的感受轻；向幅面某部位集中的运动和趋势，比分散的、固定不动对象"量"的感受重；运动速度快的对象"量"的感受轻；运动速度慢的对象"量"的感受重；被拍摄对象的视线方向也具有极强的"量"感。

图 6-34　选自《南方之歌》故事板

⑦ 声音也可以作为平衡画面的一个因素，5.1 声道的立体声（中置音源、左前音源、右前音源、左后音源、右后音源、低音音源）可以形成一个立体的声音空间（画外空间）。音源在空间中出现在什么位置，必定吸引观众的注意力，即使产生该声音的角色或景物并未实际出现在画面中，也可以诱导观众产生视觉的联想，从而可以对画面平衡感产生影响。

由以上的分析可以看出，在物理世界中，影响平衡关系的质量是多么单纯；而在镜头画面中，影响视觉平衡关系的视觉心理量又是多么复杂。

以上所探讨的只是对视觉心理量的一般判断，实际上决定视觉心理量判断最重要的权重是对比关系，特别是变异的对象具有非常大的视觉心理量，例如，上面所说形态复杂的对象具有较大的视觉心理量，但是如果在一个画面中充满了有机复杂的形态，一个位于画面中的

非常简约的长方形反而具有较大的视觉心理量；在一个黑色的背景中，高明度的形态反而比低明度的形态具有较大的视觉心理量。另外，对于形态视觉心理量的判断，还受到观看者主观心理因素的影响。

3. 动态平衡

前面所讨论的是单个镜头画面内的平衡关系，且镜头画面有效持续时间内构图结构保持稳定，正如摄影师弗里伯格（Andy Freeberg）所说"用绘画构图原则来拍摄影片"。

但是角色的运动或是摄像机的运动会使一切视觉构图元素都具有不稳定性，平衡关系很容易被打破，所以就要依据情节发展和对象空间运动状态，随时变换、控制、调整画面的构图结构。

很多情况下，一组蒙太奇镜头组合而成的蒙太奇句子才相当于一幅完整的绘画作品，每一个单个镜头画面只等于绘画中的某一局部。在组接的镜头画面中，有承上启下的作用，就要安排内外呼应，上下关照，为此须冲破画面边框的局限，开放性构图，并进行动态平衡调整。如图6-35和图6-36所示，前一个镜头是左重右轻，紧接着的镜头是左轻右重。

图6-35　选自《秒速5厘米》故事板

图6-36　选自《秒速5厘米》故事板

　　每个镜头画面进行构图处理时，必须考虑全局，考虑它在全片、蒙太奇段落、蒙太奇场面、蒙太奇句子中的地位，它与上下镜头画面的承启、过渡、转换关系。

　　蒙太奇句子整体构图处理必须有组接中的开放性、外延性、承启性，而不能封闭起来追求单个镜头画面的静态平衡。在一个镜头画面中，主体空间安排或空间运动造成画面失去平衡，形成失重感，不在这个镜头画面中进行调整，而是在下一个镜头画面中通过位置、运动等构成元素的安排进行调整，通过镜头剪接、通过观众的视觉连续性，求得最终观众视觉感知和心理的均衡，如图 6-37 所示。

1 | 2
3 | 4

图 6-37　选自《石中剑》故事板

　　运动的最终结果是恢复被破坏的平衡；有时可以在开始处，有意处理为不甚平衡，通过角色或镜头运动的变化最终达到平衡。正如欧内斯特·林格仑（Ernest Lindgren）所讲"画面是活动的，这一点实质上就使画面结构的常规无效，运动成为构图中的主要因素，它使其他一切居于次要地位"，如图 6-38 ~ 图 6-40 所示。

图 6-38　选自《秒速 5 厘米》故事板

图 6-39 选自《秒速 5 厘米》故事板

图 6-40 选自《秒速 5 厘米》故事板

另外，角色的视线对动态平衡有着十分重要的作用，视线就像两个砝码之间的连线，当前一镜头画面不平衡时，可以引出下一镜头画面中的平衡砝码，或在同一镜头内部引入平衡的砝码。

6.2.5 对比与调和

对比就是将镜头画面中角色和景物的各种视觉造型属性，如形状、大小、色彩、肌理等之间的差异组织在一起，使之产生对照、比较、衬托，突出各自的造型特征，如图 6-41 所示。

有差别的存在，就有对比关系的存在。对比是人类认识事物的主要方式，任何事物的视觉造型属性都是相对的，高是相对于低而存在的，与更高的事物相比则又是低的了。另外，一个事物的视觉造型属性是综合的，只有通过对比关系才能凸显出某一造型属性，可见对比又是视觉表述最主要的手段。

在镜头画面对比关系的处理中，应当注意对比只存在于同一种类的差异之中，线型可以有曲直的对比，线型和肌理就不能产生对比，但是几种对比关系之间可以协同作用。

对比是差异的强调，使人感到鲜明、醒目、振奋、活跃，对比可以是强烈的，也可以是轻微的；可以是模糊的，也可以是显著的；可以是简单的，也可以是复杂的，如图 6-42 所示。

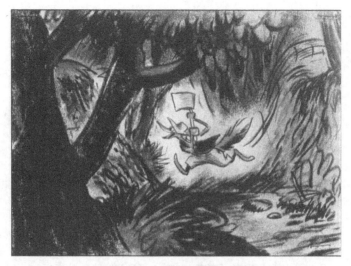

图 6-41　选自《南方之歌》故事板

图 6-42　选自《小房子》故事板

镜头画面中的对比关系主要可分为以下几类。

1. 造型属性的对比

（1）形状对比

包含线型对比，如曲与直、粗与细、刚与柔等；面型对比，如简与繁、规则与自由、锐与钝等，如图 6-43 所示。

（2）大小对比

面积大与小，线条长短、粗细的对比关系，如图 6-44 所示。

（3）方向对比

对象"形态主轴"角度之间的对比关系，如横与竖、直与斜，如图 6-45 所示。

（4）位置对比

对象在骨骼或画面图框中的位置对比关系，如左与右、上与下等。

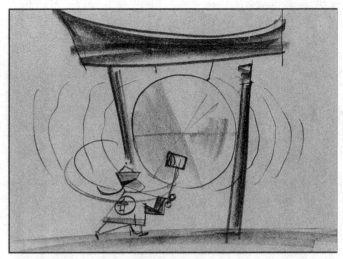

图 6-43　选自《嘟嘟，嘘嘘，砰砰和咚咚》故事板

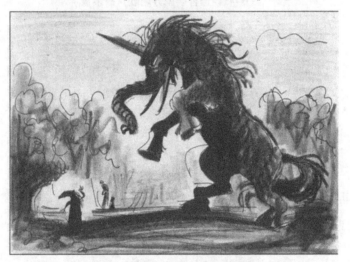

图 6-44　选自《石中剑》故事板

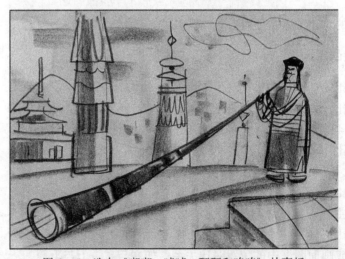

图 6-45　选自《嘟嘟，嘘嘘，砰砰和咚咚》故事板

（5）色彩对比

色彩的明度对比、纯度对比、色相对比、冷暖对比等，如图 6-46 所示。

图 6-46 选自《石中剑》故事板

故事板创作阶段应当对明度对比关系进行深入分析，如图 6-47 所示，伊顿就曾说："……这个对比世界的美展示在对比两极之间的不同层次中。在明暗对比中，艺术地运用这种对比的可能性存在于黑和白之间许许多多不同的灰调子之中。黑和白是两个相反而折回的点，并不是明暗变化的尽头……明和暗之间的对比是一个最有表现力和最重要的构图方法。"

图 6-47 选自《小姐与流浪汉》故事板

明度对比度关系的九种调性如表 6-1 所示。

表 6-1 明度对比度关系的九种调性

	高明度基调	中明度基调	低明度基调
长调——强对比关系	高长调	中长调	低长调
中调——中对比关系	高中调	中中调	低中调
短调——弱对比关系	高短调	中短调	低短调

（6）肌理对比

不同材质表面肌理的对比关系，如光滑与粗糙、硬与软、规则与随机等。

2. 骨骼的对比

（1）虚实对比

画面中图与底的空间对比关系。镜头画面中除了可以看清造型细节的主体形象之外，还有一些由单一色调的背景所组成的"空白"部分，形成主体形象之间的空隙。单一色调的背景可以是天空、水面、草原、土地或者不包含造型细节的景物，由于运用各种视觉表现手段的结果，使这些景物失去了实体形象的价值，而在画面上形成单一的色调，用于衬托其他的主体形象，成为联系画面上各个实体对象之间的关系纽带。实体形象成为镜头画面中"实"的部分，单一色调背景成为镜头画面中"虚"的部分，如图6-48所示。

图6-48　选自《小姐与流浪汉》故事板

单一色调的虚空间是视觉休息的地方，大脑遐思的场所，合理的虚实配置可以增强画面的层次，突出重点表达的主体，创造镜头画面的意境，如图6-49所示。虚空间的错落安排如果合理，可以使视觉紧张、松弛交替变化，产生美妙的空间节奏。

图6-49　选自《嘟嘟，嘘嘘，砰砰和咚咚》故事板

　　虚空间实际并非绝对的虚无，而应当是形态势能、张力充斥的空间，中国画中的"计白当黑"与一位画家所讲"与其说我在画形态，不如说我在留空白"异曲同工。如果画面中空间划分过均，或者形象过满，视觉没有一点休息的余地，就会使整个镜头画面很憋闷，不畅快，主次不分明。

　　有时在镜头画面中为了避免角色头部、身体与树木、房屋、路灯及其他景物重叠，产生不舒服的视觉感受，常常将角色安排在单一色调的背景所形成的虚空间里，从而满足观众对趣味中心的审视空间要求。

　　虚空间的留取还与角色的运动和视线空间有关，例如，运动着的角色或飞驰的汽车，就要在其前方留一些虚空间，这样才能使运动有伸展的余地，观众心理上也觉得通畅，加深观众对运动的感受，如图 6-50 所示。

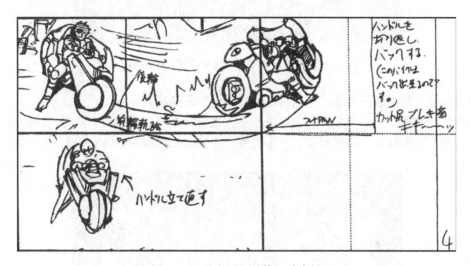

图 6-50　选自《阿基拉》故事板

　　如果运动着的主体前面顶住了其他的对象或紧挨在画面的边缘，运动就像受到了阻碍。角色的视线也是一种具有运动感的力量，在角色视线的前方多留一些虚空间，就合乎观众的观赏心理要求。当然，这是一般的规律，在创作中常常可以进行独特的处理。比如，行走的角色如果强调其后面飘拂的头巾、衣裙；或者强调飞驰的汽车、马匹后面腾起的泥土烟尘，这时，后面留下的空间可以比前面多；处于画面边缘的角色如果正回头往后看，运动方向后面的虚空间就有了意义。

　　（2）疏密对比

　　镜头画面中对象密集与松散的对比关系。对象在镜头画面框定的空间内，依据骨骼自由分布，有时密集，有时松散，画面中充满凝聚、分散、吸引、排斥等张力关系。

　　在密集状态，形之间的关系比较近，易形成一个团体、群落，注目力比较强；在松散状态，形之间的关系比较远，易形成斥力关系，注目力比较弱。在疏密对比过程中应当注意：对象的分布不要过于均匀，要有主要密集点和次要密集点之分；在主要密集点和次要密集点之间，要产生一定的联系，使各形象之间有一定的呼应关系；疏密的运动发展要形成一定的节奏感、韵律感，如图 6-51 所示。

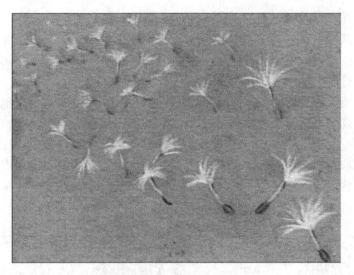

图 6-51　选自《爱丽丝漫游奇境》故事板

密集既可以趋向于一个或多个点，也可以趋向于骨骼线。

调和与对比相反，是在差异之中寻求相似，通过一定的处理手法，使对比的各部分有机结合在一起，互相联系、彼此和谐，产生完整统一的效果，如图 6-52 所示。

图 6-52　选自《音乐世界旋律历险》故事板

对比与调和是矛盾统一的关系，一件作品如果缺少对比就会没有变化，枯燥乏味；如果变化过多，对比过于强烈，缺少调和，画面就会凌乱，失去和谐的美感。

调和的条件是形态之间在造型属性或关系属性上，有一个方面相近、相同。常见的调和方式包含：造型属性的调和、关系属性的调和、利用形态的遇合关系的调和、利用过渡形态的调和、利用渐变秩序的调和、色彩的调和、利用重复形态的呼应关系的调和。

6.3　景次

影视动画的镜头画面中，应当具有比例恰当的前景、中景、背景三个景次，这样不但可以强化镜头画面的空间感，形成更加丰富的色调层次，还有助于深入刻画镜头画面的趣味中心。

6.3.1　前景

前景在镜头画面中位于视觉主体之前，在视觉上离观众最近，一般位于画面的四角、四边位置，而且成像大、色调深。前景的作用主要体现在以下几个方面。

① 丰富画面空间的层次，增强空间感、进深感、透视感。由于动画片中的空间都是人为的假定空间，所以往往空间深度是有限的，难以形成实拍电影的真实空间感。利用前景成像大的特点，与中景和背景的角色和景物形成形体大小的对比，可以加强镜头画面的空间距离感。一些经验丰富的故事板设计师总是力求设定适当的前景，特别是前景与中景中所包含的同类景物，如人或植物，来强调出近大远小的透视感，起到对比参照的作用，加强观众的空间想象力，如图 6-53 所示。

图 6-53　选自《秒速 5 厘米》故事板

② 在色彩明暗关系上形成鲜明对比。出于构图的需要，为了突出中景的主体，可以将前景处理在阴影里和背光处，形成前景暗、中景明、背景淡的明度梯度，如图 6-54 所示。但同时注意避免低明度前景面积过大，造成画面的沉闷、压抑感，除非有意如此处理。可以在比较暗的前景部位适当添加配景，或在前景边缘做虚化处理，形成与中景之间的过渡。

③ 镜头画面中的前景可以起到分割画面的作用，形成画面的骨骼结构。有些前景可以起到景框的限定作用、装饰作用，加强画面的感染力，如作为前景的床架、窗口、门口、洞口、井口、栅栏、桥洞、瞄准镜等，如图 6-55 和图 6-56 所示。这些前景无形中会缩短观众与镜头画面之间的距离，使观众产生一种身临其境的亲切感，增强主观镜头画面的艺术感染力。

图 6-54　选自《白雪公主》故事板

图 6-55　选自《南方之歌》故事板

图 6-56　选自《秒速 5 厘米》故事板

④ 镜头画面中的前景可以起到一定的遮蔽作用，为故事的发展提供便利条件，如图 6-57 所示。有些前景可以为中景中的主体角色圈定一个运动的区域，为主体角色入场和出场提供一个缓冲的空间。前景还可以遮挡中景、背景中的某些多余景物，起到删减画面；补救背景不足；减少中景、背景工作量的作用。

图 6-57 选自《秒速 5 厘米》故事板

⑤ 镜头画面中的前景可以协同剧情信息的传达，例如，可以将一些能表现主体角色兴趣爱好、职业特征、生活状态的道具放置在前景的位置，如图 6-58 所示；可以将影响剧情发展的关键道具放置在前景的位置；可以将具有强烈时代气息、地域特点、季节特征的道具，如招牌、海报、霓虹灯等放置到前景位置，交代故事发生的环境背景。前景中的景物还可以与中景的主体形成鲜明的对比，增强镜头画面戏剧化的效果，例如前景是布置丰盛的食品店橱窗，里面摆放着蛋糕、糖果、面包、饮料，而透过橱窗玻璃可以看到中景中一个衣衫褴褛、瘦弱不堪的孩子，正从街边向着橱窗张望。

图 6-58 选自《白雪公主》故事板

⑥ 镜头画面中的前景可以起到平衡画面的作用，如图 6-59 所示。例如前景中的枝杈可以填充空白的天空，平衡背景中的建筑，如图 6-60 所示。

图 6-59　选自《石中剑》故事板

图 6-60　选自《101 只斑点狗》故事板

⑦ 不断运动的前景能造成活跃或动荡的气氛，如图 6-61 所示。

另外，由于前景、中景、背景中的角色或景物距离摄像机的距离不同，相对之间的运动速度也不相同，前景中的景物飞速运动，中景中的主体可能只是缓慢的运动，而背景中的云朵、星辰则几乎不动，所以三个景次之间运动速度的差异也有助于加强镜头画面的空间感受，如图 6-62 所示。

很多情况下，镜头画面前景的运用往往是同时起到以上几种作用，协同传达镜头的主题思想，如图 6-63 所示。

图 6-61　选自《木偶奇遇记》故事板

图 6-62　选自《秒速 5 厘米》故事板

　　镜头画面的前景选择一是要与趣味中心有关；二是最好能够增加信息含量，相映衬的，或相对比的都可以。与镜头信息传达毫无关系的前景只能为镜头画面增加一些视觉力度，但不能帮助观众引申主题，还有可能把人弄糊涂。

图 6-63　选自《秒速 5 厘米》故事板

　　前景的选取要大胆一些，不一定要完整。过于完整的前景可能会变成主体，干扰原主体的表现。最终让人能够看明白是什么就可以了，前景的剪裁越大胆，反而越容易出效果。大小、前后、远近、明暗、虚实的对比越强烈，镜头画面效果就越突出，越显得气势不凡。前景是否要在聚焦范围之内，要根据镜头画面表述的需要而定，很多情况下前景的虚有助于突出趣味中心的实，以虚衬实，如图 6-64 所示。

图 6-64　选自《小鹿斑比》故事板

6.3.2　中景

　　中景是角色戏剧动作的表演空间，是需要重点表达的部分，也是注重造型细节的景次，如图 6-65 所示。镜头画面的中景要为角色预留恰当的表演空间，要有充足的照度，要与前景和背景有适当的色彩反差。

图 6-65 选自《小鹿斑比》故事板

6.3.3 背景

　　背景位于镜头画面中主体所在的中景之后，往往用于强调主体所处的环境，对突出主体形象及丰富主体的内涵都起着重要的作用，其色彩对比关系最能影响角色表现的鲜明性，起到渲染衬托的作用。达·芬奇在《绘画论》中曾经讲道："你应当把那暗色的体态配置在淡色的背景上，如果体态是淡色的，那就应该把它配置在暗色的背景上。如果体态是有淡有暗的，那就应当把暗色的部分配置在淡色的背景上，而把淡色的部分配置在暗色的背景上"。

　　镜头画面中的背景与前景具有一些相似的作用，也可以丰富画面的空间层次，增强空间感、进深感、透视感；在色彩明暗关系上形成鲜明的对比；背景中的景物还可以起到平衡画面的作用。除此之外，镜头画面中的背景选择还应当注意以下几点。

　　① 背景应当具有大的调性，形成一定的色彩对比关系即可，造型细部可以简化。在二维手绘的场景中比较容易控制远景的复杂程度，在计算机制作的三维动画场面中则容易渲染得巨细无遗，使画面比较杂乱，可以运用景深虚化或分层渲染输出，再加上后期的合成处理来解决。简化背景的方法有很多，例如，仰视和俯视的画面可以利用天空、地面简化背景；利用光影和明对对比关系简化背景，如图 6-66 所示；利用景深虚化来简化背景；利用运动虚化简化背景；利用雨、雾、雪等气候因素简化背景等。

　　② 镜头画面中的背景可以协同剧情信息的传达，例如，可以采用反映地域特征、时代背景的建筑作背景，交代出剧情发展的地点和时代，加深观众对主题的理解；可以采用山川、森林、天空作为背景，交代出剧情发展的季节、时间等信息；选用一些富有特征的环境背景，可以交代出角色的职业和性格特征，具有说明和象征的意义，如图 6-67 所示。

　　③ 镜头画面中的背景对于渲染场面气氛有重要的价值，如图 6-68 所示。

图 6-66　选自《小飞象》故事板

图 6-67　选自《龙猫》故事板

图 6-68　选自《小鹿斑比》故事板

6.4　镜头画面的节奏与韵律

在第 2 章和第 4 章中已经研究了剧情节奏和视听节奏，实际上镜头画面内，同样存在着视觉造型元素的节奏与韵律。镜头画面中的节奏与韵律是具有清晰拍节的视觉秩序构成方式，重复是形成节奏的关键，造成一种视觉上的跳动，规则的变化，具有阶段性的律动；渐变是形成韵律的关键，并以节奏为前提进行有规律的变化。伊顿曾经说到："韵律或节奏，就是有规律性的运动的反复，即使在似乎不规则的自由运动的延续当中经过细心观察也能发现韵律的存在。"

节奏是韵律的前提，韵律是节奏的升华。节奏含有较多的理性美因素、韵律重于情感美的表现。节奏与韵律的结合给人以跃动、活力、秩序之美，形成清晰的视觉走向与渐次的视觉诱导。

镜头画面中的节奏与韵律主要有以下三种类型。

1. 重复的节奏与韵律

重复是相同视觉造型元素反复排列的构图，可以表现形态的连续性、一致性，构成的画面效果整齐、规则、安定、稳重，具有节奏和韵律的美感，如图 6-69 所示。

康定斯基曾经讲过："重复是强化内心情感的一种有力手段，同时也是创造一种最初节奏的有力手段，这是一种在任何艺术形式中达到最初和谐的转换手段。"

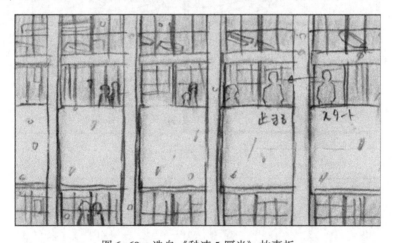

图 6-69　选自《秒速 5 厘米》故事板

2. 渐变的节奏与韵律

渐变是视觉造型元素和骨骼线依据一定的秩序，渐次地、规律性地循序变化，呈现一种阶段性的、调和的视觉秩序。渐变的节奏与韵律既可以是造型元素在形状、大小、色彩、肌理上，进行单项或多项的循序变化，也可以是骨骼线进行循序变化。

渐变可以依据不同的变化秩序，形成不同的渐变速度感，通过强有力的律动表现节奏与韵律，如图 6-70 ~ 图 6-72 所示。

图 6-70　选自《小飞象》故事板

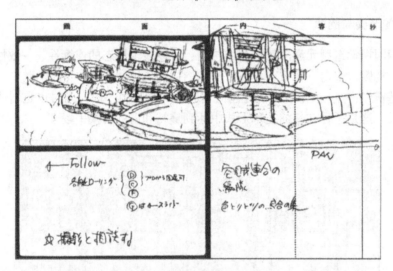

图 6-71　选自《红猪》故事板

图 6-72　选自《秒速 5 厘米》故事板

3. 发射的节奏与韵律

发射是视觉造型元素和骨骼线围绕着一个或几个共同中心的规律性构图方式。发射是具有发射中心的特殊方向渐变，中心是发射的节奏与韵律的前提和主要特征，是方向变化的依据，如图 6-73 和图 6-74 所示。

图 6-73 选自《小飞象》故事板

图 6-74 选自《红猪》故事板

在一些镜头画面中可以利用透视灭点作为发射中心，对象表面的结构线会向灭点会聚，如图 6-75 所示。

图 6-75 选自《蜘蛛侠》故事板

6.5　光影

　　光影是动画镜头画面中最为重要的造型手段之一，可以起到表现动画场景、塑造动画角色、协同故事表述的重要作用，所以在故事板的画面、文字说明、示意简图中都可以对动画镜头的光影属性进行明示，有些故事板设计师还会绘制出光影和色彩效果，如图6-76所示。

图6-76　选自《小美人鱼》概念设计

　　光决定了被照射对象的色彩和阴影的视觉表象，动画中的场景布光既可以模拟真实世界中的客观光影属性，更可以创建非常戏剧化的，难以在真实世界中存在的主观光影效果，如图6-77所示。伴随着动画片中运用光影效果自由度的增加，其光影效果的表现也越加复杂。在三维动画中，光影效果是通过虚拟的灯光对象投射的；在二维动画中，光影效果是利用色彩，特别是明度的对比关系再现的；在定格动画中，则要依据动画场景与所对应的真实世界中的尺度比例，架设人工光源进行模拟。

图6-77　选自《白雪公主》故事板

　　光在动画镜头画面中最基本的作用就是照亮被拍摄的主体，动画中光的作用主要体现在以下几个方面。

1. 增强镜头画面的空间感和层次感

　　合理布光有助于增强镜头画面的空间感和层次感。在绘制故事板之前，首先要认真分析动画剧本和场景设计图纸，设计好镜头画面前景、中景、背景三个景次，对不同景次施加不同的光照效果，以增强镜头画面的空间感。特别对于一些写实类的二维动画片，合理布光是实现画面空间效果的关键，如图 6-78 所示。

图 6-78　选自《小美人鱼》概念设计

2. 有助于勾画对象的轮廓、体积、肌理等视觉表象

　　合理布光有助于勾画对象的轮廓、体积、肌理等视觉表象，如图 6-79 所示。

图 6-79　选自《秒速 5 厘米》故事板

3. 强化镜头画面中所要表现的趣味中心

　　合理布光有助于引导观众的注意力，强化镜头画面中所要表现的趣味中心。动画中的每一个镜头画面都有其着重表现的趣味中心，场景布光决定了镜头画面的影调对比关系，可用

于强调所要重点表现的角色或景物，弱化其他景物或角色对表现主体的干扰，如图 6-80 所示。甚至可以将一些不重要的景物隐藏在黑暗的角落或阴影之中，起到简化镜头画面的效果。

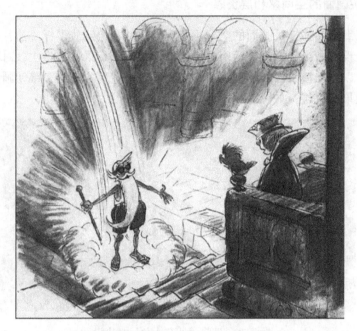

图 6-80　选自《石中剑》故事板

4. 布光效果影响镜头画面的色彩基调

伊顿曾经说过："色是光之子，光是色之母。"景物或角色的固有色彩在不同的光照条件下会呈现不同的视觉表象，不同色彩和显色性的光源可以形成非常不同的镜头画面色彩基调，如图 6-81 所示。在如火的夕阳照射下，在幽蓝的月光之中，同一个动画场景可以渲染出截然不同的镜头画面色彩基调。

图 6-81　选自《南方之歌》故事板

5. 表现角色的情感与心理变化

合理布光有助于塑造动画角色，表现角色的情感与心理变化，如图 6-82 所示。表现刚毅、果敢的男性角色应当采用硬光；表现柔美的女性角色则应当采用软光。表现阴险的角色可以采用脚光；表现凶狠、狰狞的角色可以采用顶光。

图 6-82　选自《秒速 5 厘米》故事板

6. 有助于形成镜头画面的戏剧气氛

合理布光有助于形成镜头画面的戏剧气氛，戏剧化布光通常是极具效果的造型手段，如图 6-83 所示。特别是一些极具戏剧化的镜头画面布光效果，可以形成影片独特的布光风格。

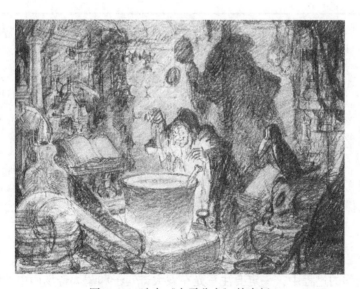

图 6-83　选自《白雪公主》故事板

7. 光影可以形成镜头画面中的构图结构

镜头中的受光区域、背光区域、阴影区域，以及这些区域之间的分界线，甚至带有线性视觉表象的体积光，往往可以处理成镜头画面中的骨骼线，起到结构画面中其他视觉元素的重要作用，如图6-84所示。

图6-84 选自《小鹿斑比》故事板

8. 可以交待故事发生的时间、背景

布光效果可以交待故事发生的时间、背景，协同故事的表述，如不同季节、时间、天气会有不同的场景光环境，如图6-85所示。

图6-85 选自《秒速5厘米》故事板

在故事板创作的过程中，一定要注意光在蒙太奇句子和蒙太奇场面中的统一问题，保证光的投射角度、光源方位、光强、光色在镜头画面之间的统一，如图6-86所示。

图 6-86 选自《侧耳倾听》故事板

场景布光也不用完全拘泥于光环境的统一，一些特殊的戏剧化情境允许采用非客观的镜头画面布光，例如，电影《毕业生》中两个角色同时进入房间，采用完全不同的布光效果，特别是罗宾逊太太进入屋子时采用的脚光效果，暗示了一种不祥的戏剧气氛，如图 6-87 和图 6-88 所示。在表现一个角色深受打击或惊喜的瞬间，也可以采用非自然的戏剧化布光。在很多动画电影的故事板中，对镜头画面的投光和阴影都分别进行了精心的设计，故事板设计师都认真研究了动画剧情，在布光的过程中既考虑到了动画场景的空间属性，如光源的数量、类型、投射属性、光源的移动等，又重点研究了故事叙述与情感传达所需要的光影气氛。

图 6-87 选自《毕业生》

图6-88　选自《毕业生》

在故事板画面的光影设计过程中，可以参考一些经典影片、摄影作品、绘画作品中光影运用的技巧。在这些作品中提供了光影视觉表象的设计线索、布光技巧，以及被照射对象在特定布光条件下的视觉表象。

一些单色法的二维动画片，往往忽略场景灯光的存在，只是运用色彩的关系，进行画面的处理；有些双色法的动画片，阴影也仅局限于勾勒角色身体上的结构阴影，强调角色的体积感，并未将场景布光计算在内，如图6-89所示。

图6-89　选自《秒速5厘米》故事板

习题

6-1　教师指定一部动画电影，让同学分别对某个蒙太奇段落的镜头画面进行分析，特别要分析镜头画面的视觉造型元素、画面构图、光影设计。深入探究镜头画面固定宽高比对画面构图的影响；以及镜头画面的骨骼、趣味中心、景次、平衡、对比与调和、节奏与韵律等属性，如图6-90 ~ 图6-93所示。

6-2　任意选择一幅绘画作品，对作品的骨骼、结构、光影属性，以及如何运用这些二维空间的造型方式进行画面内容的表述进行分析。

6-3　在第5章的习题中已经要求同学们依据一个短篇剧本的文字分镜头脚本绘制故事板草图，本章的作业是依据所学到的景次、构图、光影设计等方面的知识，对故事板草图进行深入的修改，形成故事板正稿。

6-4　从绘制完成的故事板正稿中挑选一些关键的镜头画面绘制彩色故事板，挑选的画面要涵盖每个蒙太奇段落，不同场景在不同光照环境下的具有代表性的镜头画面，还要挑选

出要进行特殊戏剧化布光处理的镜头画面（一些大制作的动画片还要进一步挑选出一些镜头画面制作概念设计图），如图 6-94 和图 6-95 所示。

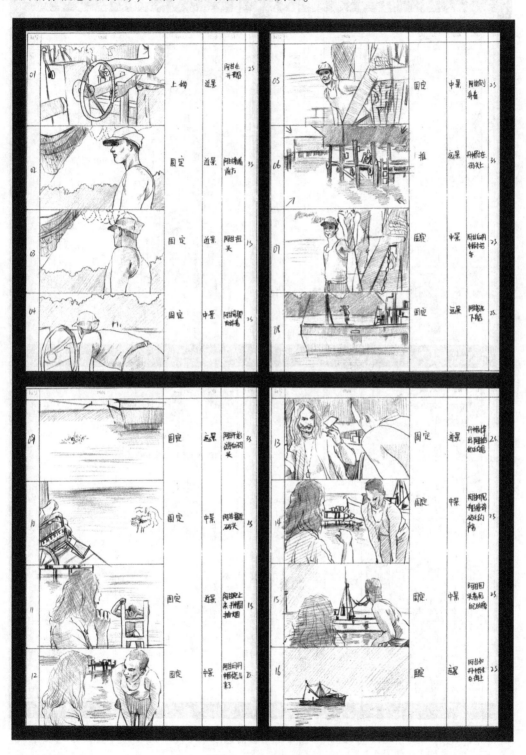

图 6-90　鲁俞达作

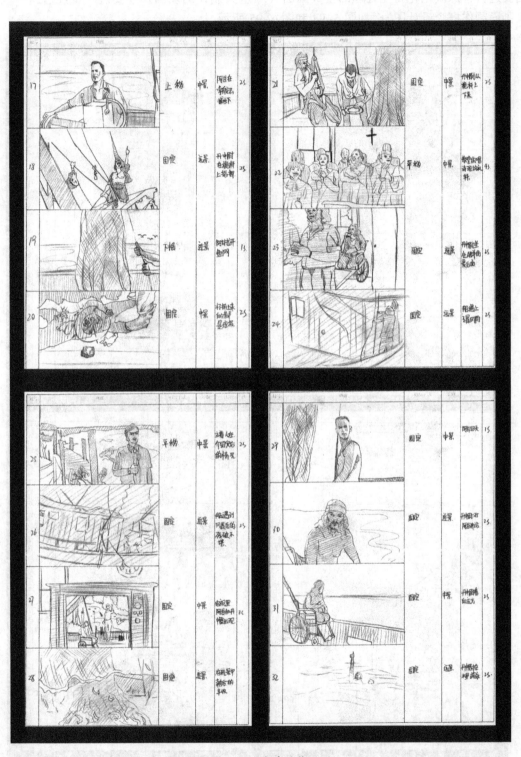

图6-91　鲁俞达作

图 6-92　鲁俞达作

图 6-93　鲁俞达作

镜号	画　面	内容	对白	时间
备注：				
				第　页

镜号	画　面	内容	对白	时间
备注：				
				第　页

图 6-94　章卓群作

图 6-95　谢婷婷作

第 7 章

表演与动作设计

　　本章 7.1 节详细讲述如何通过角色小传，为故事板中角色的表演和动作设计奠定基础；7.2 节讲述规定情境的概念，并分别介绍外部的规定情境和内部的规定情境，以及他们以什么方式影响着角色的戏剧动作；7.3 节详细讲述如何为角色进行动作设计；7.4 节概述角色表情动作对视觉表述的重要作用；7.5 节详细讲述场面调度的方式与技巧，并分别介绍空间调度和关系调度在故事板中的运用。

　　表演是演员扮演角色，并通过戏剧行为而创造角色艺术形象的过程。在故事板创作阶段，故事板设计师就承担着演员的职责，在剧本所创造的文学形象基础上进行二度创作，通过角色动作的初始设计，创造出更为鲜活的、真实的、典型的、有生命力的影视动画艺术形象，如图 7-1 所示，米高梅公司的故事板设计师正在设计角色的表演。电影理论家罗恩·赫斯（Ron Huss）和诺曼·希尔弗斯坦（Norman Silverstein）在《电影体验：动画片艺术的要素》一书中讲到，"故事板设计师要在导演的指导下，捕捉那些能够用电影表达的动作和情绪。"他们所绘制的就是"连续的具有提示性的画面。"

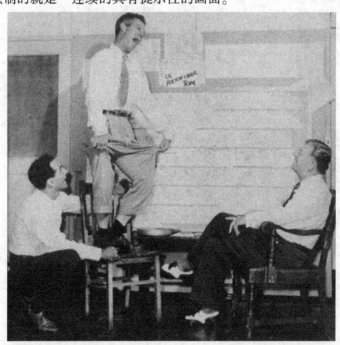

图 7-1　米高梅公司的故事板设计师们

7.1　角色小传

在着手进行故事板中角色动作设计之前，首先要认真阅读角色小传。角色小传是编剧在创作剧本之前为角色撰写的，包含的内容主要有：角色的性格、背景资料（地域、民族、性别、年龄、体形、性格、职业等）、外貌特征、角色动作特征、服装与道具的特殊要求（一些小物件，如打火机、烟斗、幸运符、手链等，可以显示主人的身份和爱好，而且使角色更富于生活的真实感，一些有特殊意义的物件，如定情的信物、传家的珍宝等也在传递角色的重要信息）、生活习惯和嗜好、语言习惯（包括语调、语气、用词和口头禅等）、出现在哪些动画场景中，完成哪些戏剧任务等。

社会背景同样是角色小传中十分重要的信息，角色的性格是在与周围角色、环境的关系中展现的，角色的社会地位、社会阶层、宗教信仰等，以及在社会中建立起来的人际关系网络，制约并规定着角色的动作方式。

如果是非人类角色，如动物、怪兽、机器人，还应当说明他们生存和生活的逻辑、价值观，包括其生活习性、饮食、天敌、成长特点等，有助于塑造出生动鲜活的角色及有助于观众对角色的理解。

角色小传最初用于指导整个编剧的过程，以保证动画角色在剧情发展过程中性格、行为方式、履历背景的统一性。现在，角色小传已经成为动画制作中非常关键的文件，除了用于指导编剧过程，同样是角色设计、场景设计、故事板设计、原画设计重点参考的文件。

好的角色小传非常详尽，说明这个角色是编剧心中活生生的角色，小传中的内容可能出现在剧情中，也可能并不出现在剧情中，但却对角色性格的形成、人生观的确立、生活习惯的养成产生重要的影响。如果剧本是集体创作的，主创人员要对角色小传进行深入讨论，讨论本身就是一个不断揭示的过程，在讨论中各种构思、联想和灵感会源源而至，每一名成员都会为动画角色的诞生贡献出自己的理解和诠释。

下面是天津工业大学动画专业拍摄的电视动画系列片《兔子窝》中部分角色的小传范例，包括小兔仔仔、乌拉（仔仔的爸爸）、丽丽（仔仔的妈妈）。

1. 仔仔

男孩，8岁，身材细瘦，比较挑食，黑色大眼睛，熊猫兔，黑色的耳朵，身上有黑色花斑，吊带牛仔工装裤。

仔仔对外属于比较内向、羞涩的男生，在家则经常和父母顶嘴，我行我素。仔仔非常善良，在外乐于帮助别人，在家则比较懒，属于父母支使不动的类型。经常会被一些自己臆造的事情所困扰，比如为什么自己会是一只兔子，心情不好的时候喜欢耍一些小脾气。

仔仔比较胆小，但是在大的挫折时却能表现出机警与忍耐的性格，坚强是他人生发展的方向，软弱则只是在父母的呵护下缺乏锻炼的结果。

仔仔非常喜欢看书、看电视（一只捡来的旧电视机），不太喜欢户外的运动，属于未来的宅男，他的这点性格是父亲影响的结果。

仔仔在家最好的朋友是一只小蜜蜂，这是他收养的一个流浪宠物，虽然仔仔比较懒，但

为了小蜜蜂却能每天早晨挣扎着起来，带着它去森林里采蜜，如果天气不好还会给小蜜蜂吃糖水，放学回家的第一件事情就是和小蜜蜂说话。

仔仔还有一个好朋友是胖兔子雷雷。

仔仔很聪明，学习很好，就是什么事都喜欢拖到最后才做，属于前松后紧的类型。仔仔不太爱说话，喜欢深深地点头和摇头代表自己的意见。

2. 仔仔爸爸——乌拉

35岁，身体比较胖，熊猫兔，黑色大眼睛就像戴着眼镜，身材高大，是仔仔心目中的巨人，吊带牛仔工装裤，裤子有大口袋，总装着许多东西。

口头禅："不要着急，慢慢来。"

乌拉喜欢看书、看报、看电影，还非常喜欢钻洞、干农活、收拾屋子，他非常有条理，喜欢将东西摆放得整整齐齐。但是对于其他家务则显得比较懒，只要忙完手里的工作就假装看报纸、看书，其实他并不懒，只是对自己感兴趣的事情比较勤奋。

乌拉性格坚强、老实，富有责任感，遇事冷静。有一说一，少说多做是他的信条，向往平和生活的大愿望指引着他，平日里的朋友们也都是老实勤奋的人。

乌拉喜欢逗仔仔，摸一下他的头，抓一下他的耳朵，捅一下他的痒痒肉，刮一下他的鼻子，有时弄得仔仔非常不耐烦。

乌拉是个极品宅男，就喜欢在家里挖洞、设计房间、看书，轻易不到外面去。他还是个收藏家，各种稀奇古怪的树根，各种好看的石头都是他的最爱。

乌拉非常非常喜欢吃，从来都不忌口，而且吃什么东西都非常享受的样子，他吃得很多，所以身体发福，有了肚腩，由于不满意仔仔妈妈的厨艺所以经常抱怨自己在吃减肥餐，但还是会将所有的饭菜都吃完，他是他们家的净坛使者。所以对于仔仔的挑食非常不屑，经常训斥仔仔，要他将饭吃完。

乌拉有些大男子主义，家里的大事情都是由他做主，他对仔仔的教育非常严格，经常督促仔仔看书、学习。

3. 仔仔妈妈——丽丽

30岁，身材娇小，是有着一张非常精致脸庞的美女兔，白色，红眼睛。

口头禅：快点，就不能再快点吗？

丽丽非常善良，也非常性急，做什么事情都风风火火，所以经常埋怨乌拉和仔仔的拖沓，乌拉和仔仔也都对此习以为常。喜欢干净，但却没有条理，家里会打扫得非常干净，但是会非常乱，所以和乌拉属于互补的类型。她会抱怨乌拉太邋遢、太脏；乌拉也经常抱怨她太乱，太没有条理。丽丽比较健忘，总是忘记下一步的打算，忘记要拿什么东西，总是要乌拉和仔仔帮助她记东西，所以担心自己老了以后会得老年痴呆症。

丽丽的爱好是画画，画得非常仔细所以非常慢，属于慢工出巧匠的类型，有时画到高兴的时候就哼哼歌，非常自我陶醉，但是就会这部连续剧的主题曲，所以她一哼哼起来，就会惹得乌拉和仔仔很烦。

丽丽喜欢打扮，喜欢自己做衣服，所以总是叹息为什么仔仔不是一个小女孩，那样的话，她就能将她打扮成世界上最最漂亮的小公主。丽丽没事的时候总在化妆，拿着一面小镜

子自我陶醉。

丽丽喜欢钻研厨艺，但是做出的饭菜却总是不合仔仔和乌拉的口味，对此她有时也很恼火，发誓以后再也不做菜了，但是一看到乌拉准备好的新鲜食材，就有做菜的冲动，这也是乌拉偷懒的杀手锏之一。只要丽丽做完饭，厨房就会一塌糊涂，她洗完碗也会胡乱堆在那里，要乌拉去整理，她实在是一个没有整理东西能力的人。

通过阅读以上的角色小传，就可以在故事板设计师的心目中形成角色的总体印象，为故事板中角色的表演和动作设计奠定基础。

7.2　规定情境

前苏联伟大的戏剧理论家斯坦尼斯拉夫斯基（Konstantin Stanislavski）在其《演员自我修养》一书中首先提出并解释了"规定情境"的含义。他认为规定情境有外部的和内部的两个方面。外部的情境就是剧本的事实、事件，也就是剧本的情节、格调，剧中角色生活的外部结构和基础。这是演员创作所必须依据的一切客观条件的概括，也是形成角色性格的各种外因的根据。

外部的规定情境包括：角色所处的场景环境、时间、背景（时代、社会）；过去与现在发生的事件；角色与角色之间的关系。在故事板的创作过程中，只有深入了解和洞悉角色外部的规定情境，才能设计出符合角色生活逻辑的行为方式、动作属性。

如图7-2～图7-6所示，选自动画电影《泰山》中的一个蒙太奇段落，描写泰山第一次遇见女孩简，由于他在猿群中长大，并不知道人类社会的礼仪习俗，所以对简过于好奇和亲近，引起简的愤怒扇了泰山一记耳光，但是泰山以为这是打招呼的一种表示，也高兴地回敬了简一记耳光，这更激起简的愤怒，再扇了泰山一记耳光，泰山则还是高兴地回敬了简一记耳光。

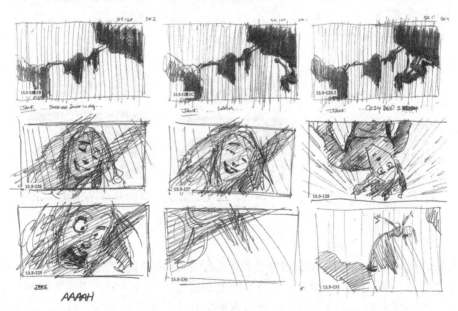

图7-2　选自《泰山》故事板

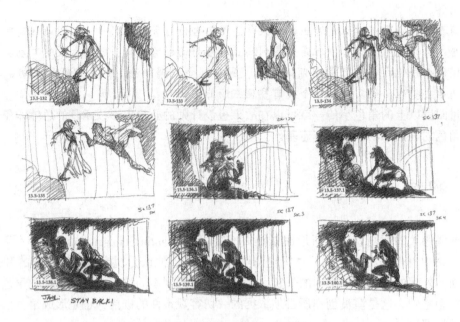

图7-3　选自《泰山》故事板

所以对于泰山而言，他的生活背景决定了他的行为方式，这些行为方式都是可信的。

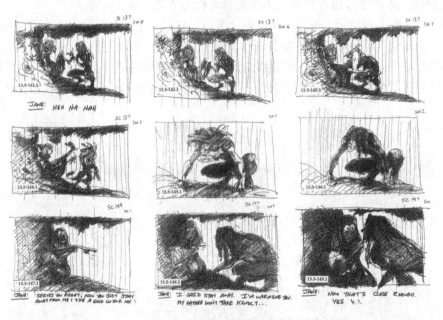

图7-4　选自《泰山》故事板

内部规定情境是指角色内在的精神生活状态，包括角色的生活目标、意向、欲望、资质、思想、情绪、情感特质、动机及对待事物的态度等，包含了角色精神生活和心理状态的所有内容。内部规定情境是演员创作所要依据的一切主观条件的概括，也是展示角色性格的各种内因的根据，影响着角色外部动作的设计。

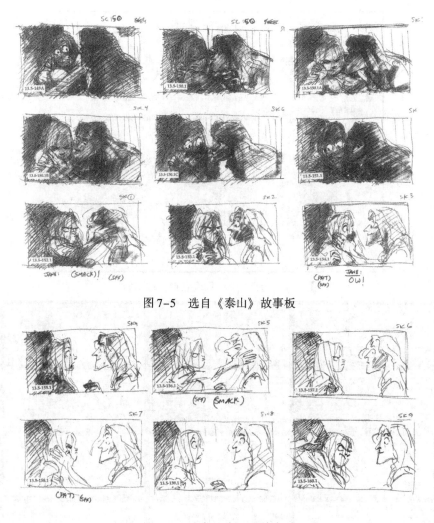

图7-5　选自《泰山》故事板

图7-6　选自《泰山》故事板

　　如图7-7所示，在动画电影《101只斑点狗》中，有一个反派角色库伊拉，她是一个自以为时尚的女富豪，酷爱动物皮制成的时装，她一进入罗杰与安妮塔的家，手中的香烟就把大家呛得受不了，她甚至将香烟熄灭在布丁之上，这一切动作都符合这个角色的内部规定情境。

　　故事板设计师要对外部情境和内部情境进行准确的判断与把握，在规定情境的指导下进行角色动作的设计。外部情境与内部情境之间往往有着直接的、内在的联系，不能将它们割裂开来。外部情境与内部情境之间又不是简单的同步关系，例如形势危急的外部情境，可能与焦急、忧虑的内部情景相互匹配，表现出角色慌乱、癫狂的行为状态；还可能与坚定、平和的内部情景相互匹配，表现出角色从容、果敢的行为状态。

　　在皮克斯工作室出品的动画电影《美食总动员》中，一家法国餐馆厨房里有一个倒霉的学徒林奎尼，因为生性害羞和家庭背景而遭排斥，在厨艺上更是没什么天赋，即将面对被解雇的命运，如图7-8～图7-10所示，甜姐戈丽对他表达心中的不满，其实作为一个女厨师，在男人称霸的厨房里，她也饱尝了被排挤之苦。

图 7-7 选自《101 只斑点狗》故事板

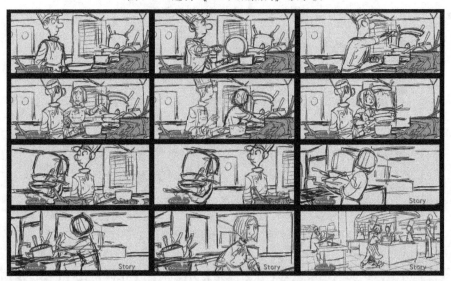

图 7-8 选自《美食总动员》故事板

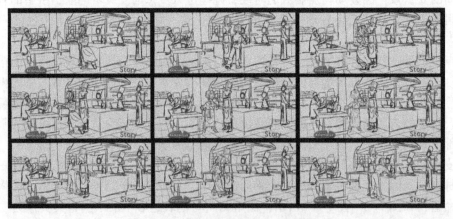

图 7-9 选自《美食总动员》故事板

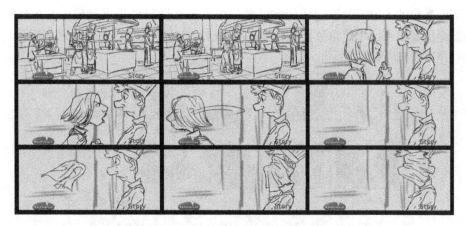

图 7-10　选自《美食总动员》故事板

7.3　动作设计

动画故事板是赋予角色生命的最初阶段，角色的动作方式、审视周围世界的角度、角色之间的关系等，都需要在故事板中进行精心设计，并通过外部的动作设计揭示角色内在心理、情感、情绪上的变化。

角色的动作包括剧情规定的戏剧任务动作；角色处于常态的性格化动作；角色处于非常态的情绪化动作；下意识、习惯性的标志动作。

在角色塑造与动作设计上，有两种各走极端的错误倾向，L·赫尔曼（L. Herman）曾说过："美国影片重剧情，而忽略人物性格，拍成的影片也许感人，但是动作离奇，缺乏目的性，仿佛是一种十分笨拙的木偶。欧洲影片则相反，重人物性格而忽略剧情，有时慢得使人物由于缺乏说明性的动作而失去其真实性与现实性。"抽象地再现概念化的人，与试图图解和定义一个角色的社会属性都是徒劳无功的，在设计动画故事板的过程中应当着重于角色的动作，一系列恰当、合理的动作是刻画动作施行者的最为有效的方式。

如图 7-11 所示，选自动画电影《小飞象》中的一个蒙太奇段落，表现了小象顿波的胆小、稚嫩、可爱、依赖，象妈妈对自己孩子的慈爱和鼓励，以及顿波刚开始时受到自己大耳朵的困扰——总是踩到自己的耳朵被绊倒。

在进行角色动作设计之前应当明确角色"做什么"、"为什么做"和"怎么做"三个问题。

"做什么"就是要把握住角色动作的任务、目标，这是由外部规定情境所决定的。

"为什么做"就是要把握住角色行为的动机，对某事是帮助、阻碍还是自己行动，这是由内部规定情境所决定的。

"怎么做"就是要把握住角色行为的方式。

最后还要考虑动作的结果与反应。

恩格斯曾经说过："我觉得一个人物的性格不仅表现在他做什么，而且表现在他怎样做。""做什么"在某个范围、某个类别的角色中都是一样的，隐含着角色与角色之间的共同性，往往有一些基本的情节模式或框架。"怎么做"则是个性的表现，同做一件事，不同

性格、不同思想的人绝不会以同样的方式做。在"怎么做"的思考过程中，角色的动作就自然而然地生发出来，才使角色能充分显示出自己的特点，才使一个角色形象鲜活起来，才能使得动作富于细节魅力。

图7-11　选自《小飞象》故事板

　　如图7-12～图7-16所示，在动画电影《亚特兰蒂斯》中，探险队受到怪兽的攻击，在大敌当前的情况下，每个队员都要进行反抗，但是每个角色"怎么做"的行为方式却各不相同，有人慌张、有人淡定、有人勇猛、有人退缩。

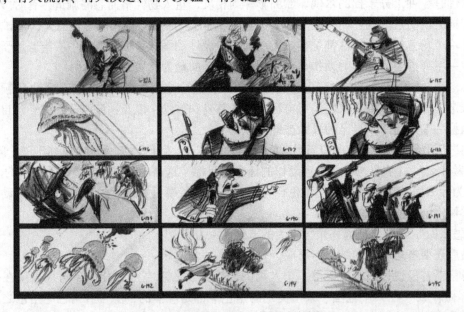

图7-12　选自《亚特兰蒂斯》故事板

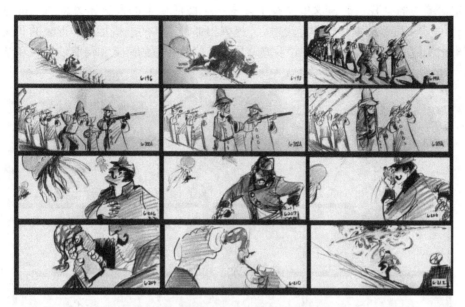

图 7-13　选自《亚特兰蒂斯》故事板

图 7-14　选自《亚特兰蒂斯》故事板

　　故事板设计师创造角色动作的过程与演员表演的过程是非常接近的，需要对角色进行内心的体验。斯坦尼斯拉夫斯基曾经说过："我们艺术的目的不仅在于创造角色'人的精神生活'，而且还在于通过艺术的形式把这种生活表达出来。"他强调通过"艺术的形式"注重内心体验，来创造角色的"人的精神生活"，达到演员与角色的统一、艺术与生活的统一、体验与体现的统一。

　　故事板设计师要接受角色、感受角色、体验角色，通过生活的体验和对生活中所观察到的人的行为方式的捕捉，向角色靠拢，化身为角色，以自己在剧情空间规定情境下的行为、反应作为角色动作设计的依据。正如斯坦尼斯拉夫斯基所言，"当角色没有了，而有的只是

剧本规定情境中的'我'时，这里便有了艺术……像活生生的人那样去思想、希望、企求和动作。"电影大师爱森斯坦也曾经说过："提炼出那种基本的、概括的、形象的和典型的动作的精确结构模式。寻找某种姿势或手势总是深入体验相应的感觉和情绪的过程和结果。"

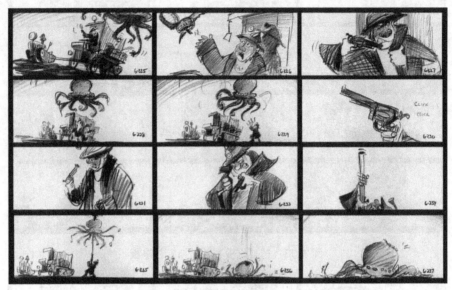

图7-15　选自《亚特兰蒂斯》故事板

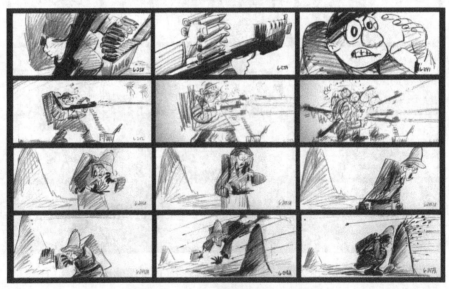

图7-16　选自《亚特兰蒂斯》故事板

在角色动作设计的过程中，可以依据角色小传，试着将一个角色想象为你所熟悉的一个人，想象他基于一定的戏剧任务，会具有什么样的动作，会产生什么样的反应。铃木敏夫曾经说过："宫崎骏作品中登场的角色为什么有真实感呢？因为那是以他身边半径三米之内的人，实实在在的人作为模特的。"宫崎骏的弟弟宫崎至朗也说过，动画电影《天空之城》中的海盗婆婆多拉性格很像他的母亲，如图7-17所示，虽然长得完全不像，但是个性却非常神似。宫崎骏的母亲是一个非常严格的人，头脑很聪明、耿直善良，而且与片中的多拉一样，常常被三个儿子围得团团转。

图 7-17 海盗婆婆多拉的角色设定

　　角色的动作要受到角色自身内部规定情境和外部规定情境的驱使，要合乎自身的性格逻辑和生活逻辑。如果在剧情发展过程中，角色的性格或生活状态有所转变，必须将转变进行铺垫和交代。在故事板镜头画面中的动作决不能是零碎动作的拼接，故事板设计师应当深入思考角色的生活逻辑、情感逻辑、性格逻辑，理顺动作线索，只有这样才能使角色在各个分离的故事板画面中保持动作的连续性与逻辑性，也就可以做到更集中、更典型、更概括。

　　如图 7-18 所示，在动画电影《哈尔的移动城堡》中有一个角色叫做荒野女巫，她刚刚

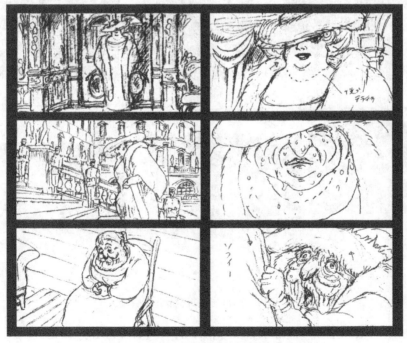

图 7-18 选自《哈尔的移动城堡》故事板

出现时是一个雍容的贵妇人，在苏菲经营的制帽小店中，对苏菲下了诅咒，把她变成了一个90岁的老太太；在宫廷女巫莎莉曼的宫殿前，丧失了魔法的荒野女巫变得臃肿不堪；莎莉曼虽然是哈尔与荒野女巫的老师，但为了防止他们的心性被恶魔控制，便杀死了荒野女巫的恶魔，收回了她的魔法，让她变成了一个普通的老婆婆。在三种状态之下，这个配角的行为方式截然不同。

角色动作的设计要符合角色行为的造型特征、年龄特征、性格特征和生活逻辑，例如儿童的行为就要具有儿童的特点，要具有生活的童趣，如图7-19和图7-20所示。

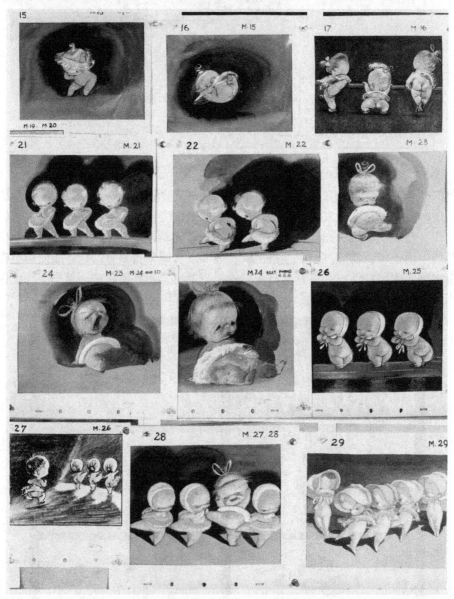

图7-19　选自《宝贝芭蕾》故事板

再例如，有一次课堂练习过程中，要求同学们从《聊斋志异》中选择一个小故事，进行角色动作的设计练习。有个同学选择了《喷水》，这个故事的第一个段落原文是"莱阳宋

玉叔先生为部曹时，所僦第甚荒落。一夜，二婢奉太夫人宿厅上，闻院内扑扑有声，如缝工之喷水者。太夫人促婢起，穴窗窥视，见一老妪，短身驼背，白发如帚，冠一髻，长二尺许；周院环走，疏急作鹤步，且喷水出不穷。婢愕返白。太夫人亦惊起，两婢扶窗下聚观之。妪忽逼窗，直喷檑内，窗纸破裂，三人俱仆，而家人不之知也。"

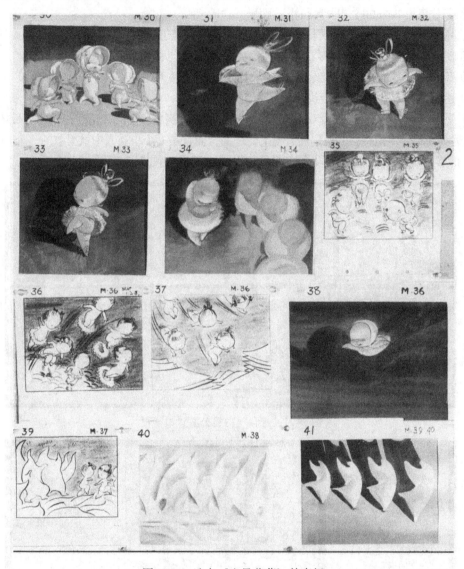

图 7-20　选自《宝贝芭蕾》故事板

　　于是这个同学就依据原文进行了这样的动作设计"一个丫头走到窗前，在窗纸上戳个洞朝外看。"显然该动作设计并不太合理，首先在自己的家里没有必要在窗户纸上捅个小洞观察院里的情况，明天还要修补窗户纸，岂不费事；后来两个丫鬟搀着老妇人到窗前"聚观之"，一个小洞也不够用；其三，鬼向窗内喷水显然是受到惊扰，如果只捅一个小洞，可能不会被鬼发觉。所以最后将这个动作设计为"一个丫头走到窗前，用手将窗子轻轻推开一条缝，向院中望去。"

　　在动画电影《白雪公主》的前期设计阶段，最让迪士尼和他手下的设计师伤脑筋的是

七个小矮人的形象——他们既要个性鲜明，同时还要让观众感到他们是一个整体。迪士尼开始设计了 50 多个名字和个性，最后从中挑选了"万事通"、"害羞鬼"、"瞌睡虫"、"喷嚏精"、"开心果"、"迷糊鬼"、"爱生气"作为小矮人们的名字，他们各自的特点如下。

① 万事通（Doc），他是七个小矮人当中的领袖人物。

② 害羞鬼（Bashful），非常胆小、腼腆。

③ 瞌睡虫（Sleepy），喜欢打瞌睡，其实他是大智若愚。

④ 喷嚏精（Sneezy），他喜欢打喷嚏，一个喷嚏就能引起大灾难。

⑤ 开心果（Happy），爱笑、乐观，永远为其他小矮人带来快乐。

⑥ 迷糊鬼（Dopey），不会说话但很可爱。

⑦ 爱生气（Grumpy），总爱双手交叉于胸前，脸上充满着愤怒的表情，他是脾气最坏的小矮人，永远都在不停地抱怨，但他仍然有温柔的一面，而且是七个小矮人中最勇敢的一个。

这部影片在故事板创作阶段为这些角色设计的动作如图 7-21 和图 7-22 所示。

图 7-21　选自《白雪公主》故事板

图 7-22　选自《白雪公主》故事板

　　故事板设计师要有表演的基础，许多著名的故事板设计师都可以手舞足蹈地讲述自己的故事板，就像是在表演一出独角戏，整个讲述过程包含角色的肢体动作、表情、对白的表述，甚至还用嘴模拟音效，非常能够感染人。所以故事板设计师都应当将自己训练成为一个能够眉飞色舞、手舞足蹈讲故事的人，能让观众被你的讲述过程所吸引，能在头脑中幻化出剧情空间中的一幕幕。

　　在好莱坞的影视动画制片领域，动作的幽默性往往是在故事板设计阶段添加的，所以故事板设计师平时要注重这方面表演素材的搜集和整理，这些素材可能来自于平时对生活中人们行为方式的观察，也可以来自于对实拍电影中演员们表演的观摩，迪士尼与他公司中的动画师们，就经常研究查理·卓别林（Charlie Chaplin）和基顿·布斯特（Buster Keaton）的电影。如图 7-23 所示，在进行动画角色动作设计之前，迪士尼公司还经常聘用专业的演员扮演动画角色，将他们的表演动作拍摄下来后，作为角色动作设计的参考。

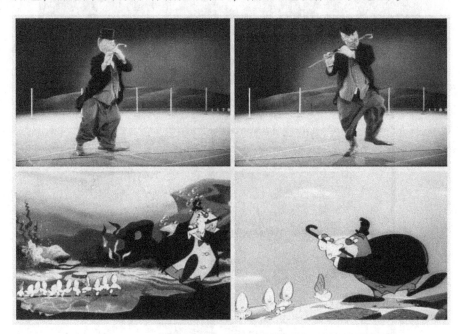

图 7-23　实拍动作参考

　　如图 7-24 所示，迪士尼公司在制作动画电影《101 只斑点狗》的过程中，故事板设计师和动画师在研究角色的动作表演。

　　动作细节是刻画角色、表述情节的重要构成部分，能够显示出角色的某些性格特征，以及在特定情境之下内心的细微变化。好莱坞电影非常注意细节的真实性，往往为角色设计一些小动作、小的生活习惯，使角色显得真实而丰富，虽然故事是虚构的，但是细节的真实性使观众往往忽略了整个事件的虚构性。

　　在动画故事板的创作过程中，一定要注意动作细节的设计，例如眼神、表情、身姿、手势等的微妙变化，会鲜活地反映出角色的性格和修养，并且随着心理活动的变化而变化。有些角色的习惯性动作，能够反映出角色的潜意识心理，如挠一挠痒痒、理一理头发，清一清喉咙等。一个内心焦虑的人，手指就有可能漫无目的地玩弄笔和纸等小玩意儿。在故事板中可为这些动作细节绘制一些示意图，如图 7-25 所示。

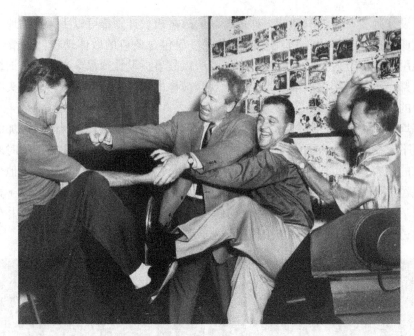

图 7-24 动画师和故事板设计师在研究角色的动作表演

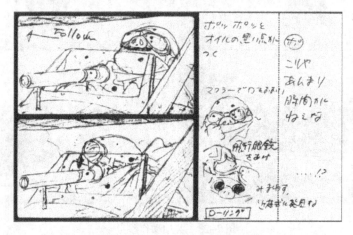

图 7-25 选自《红猪》故事板

　　动作细节除了可以使角色形象更为丰满外，还可以丰富情节，使事件和行为具体化；揭示角色深层的心理活动，以及角色之间微妙而复杂的关系；推动情节的发展。巴拉兹·贝拉曾经说过：“他打手势并不是为了表达那些可以用言语来表达的概念，而是为了表达那种即便千言万语也难以说清的内心体验和莫名的感情。”可见动作细节决不要仅仅为了使动作更生动，而应当着力于动作细节这种难以被替代的视觉表述作用。

　　动作的设计还要注意动作的节奏变化，这些节奏变化表现为动作的快慢、强弱、幅度大小、节奏、力道轻重、顿歇等，在动画故事板中可以利用特有的一些速度线，表示出动作节奏的变化。

　　如图 7-26 所示，是迪士尼公司的故事板设计师比尔·皮特在绘制《爱丽丝漫游奇境》故事板的过程中，为动画角色所做的动作设计。

图 7-26　选自《爱丽丝漫游奇境》故事板

　　动作的节奏还与动作的分剪，以及分镜头的节奏表现方式直接相关，故事板设计师要把握好动作结构性的分解、动作段落性的分解、拍摄角度的分解、镜距关系的分解，还要把握好分解动作的整合，做到角色动作在镜头画面上可能是不连贯的，但在视觉意象上应当是连贯的，如图 7-27 所示。

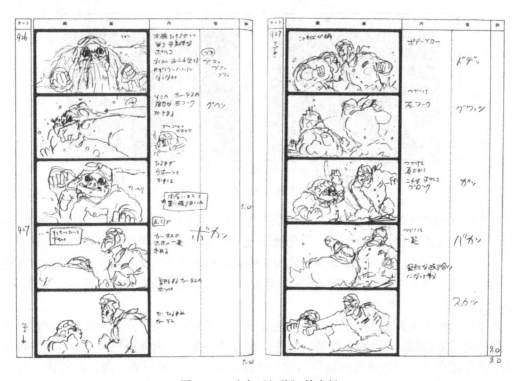

图 7-27　选自《红猪》故事板

　　另外，在一些动作镜头的剪辑过程中，常采用"动作"＋"动作的施加者"＋"动作的影响者"这样的剪辑结构，可以再现动作的气韵贯通，是动作施加与承受关系之间的极佳表现方式。

　　不同头身比例、写实化与卡通化等角色造型设计风格也影响到角色动作的设计，如图7-28和图7-29所示。

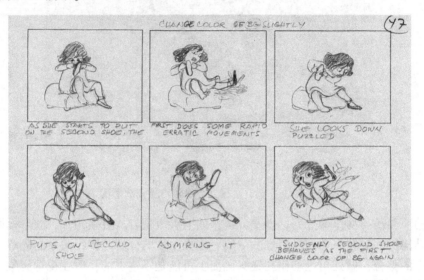

图7-28　选自《红鞋子》故事板

图7-29　选自《宝贝芭蕾》故事板

　　角色的动作设计要与镜头画面的设计配合在一起，镜头运动、景别、方位、角度变化、构图、色阶、光影配置及变换都可以强化动作或削弱动作，甚至可以使同样的角色动作具有完全不同的视觉表象。动作和运动是形成镜头画面内部结构最主要因素之一；而形成完整动作和运动结构，则是蒙太奇句子中镜头之间组接关系所重点表现的内容之一，如图7-30所示。

　　有时可以利用镜头速度的变化改变角色动作的实际节奏，创造非客观的角色动作视觉表象，这些处理方式都要在故事板中进行标注。例如慢速镜头，时间被拉伸，角色动作可以在慢速下被仔细审视，创造异常的动作韵律；快速镜头，时间被压缩，动作被加快；定格动作，动作定格在某个瞬间，摄像机可以围绕角色多角度拍摄（电影《骇客帝国》中成功使用过该效果，在动画电影《怪物史莱克》中也借用过）；加速与减速镜头，加速或减速拍摄

角色的动作，表现动作的飘忽或诡异。

图 7-30　选自《阿基拉》故事板

多数的动画故事板在绘制角色动态比较复杂或需要特别规定的动作变化时，要画出若干张关键动作的画面，标清楚出入画面的位置、起点和终点的位置等等，有景物运动的也要同样进行标注。有些动画片的故事板绘制得非常详细，原画师完全可以依据故事板设计角色的关键动作，如图 7-31 所示。

图 7-31　选自《阿基拉》故事板

7.4 表情设计

动画角色的表情设计是角色动作设计的有机组成部分，面部表情能够传达角色的内心活动，如喜、怒、哀、乐、悲、恐、惊，使观众可以透视到角色的内心世界，了解其意图、情绪、情感的变化，如图 7–32 所示。

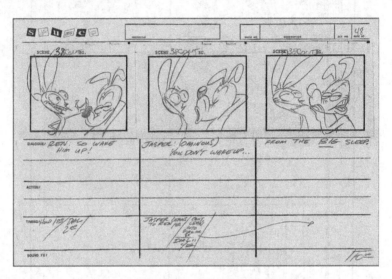

图 7–32 选自《big house blues》故事板

巴拉兹·贝拉曾经说过："面部表情迅速地传达出内心的体验，不需要语言文字的媒介。"动画先驱迪士尼也曾说过："在通过动画来学习讲故事的艺术的过程中，我发现语言是可以被剖析的。每一个字，无论是生活中的真人还是卡通人物发出的，都由其面部表情来强调其含义。"

研究角色面部表情的最好工具就是一面镜子，通过镜子可以观察到表情的微妙变化。眉毛、眼睛、鼻子、嘴的微妙变化和变化的组合能够传达出非常丰富的信息。如图 7–33 所示，《木偶奇遇记》剧组的故事板设计师正在对着镜子揣摩角色的表情变化。

现实世界中人的表情变化是十分微妙的，眉宇之间的微微紧缩、嘴角稍微的抽动、眼神的微妙变化等，都反映出不同的心理活动、情绪变化。基于动画的特殊视觉表述特性，以及目标观众的认知方式，往往要对面部表情进行夸张处理，甚至还要配合夸张的肢体语言表情和对白中的声音表情协同表现，如图 7–34 所示。

对于表情的夸张化处理，可以通过观摩各种类型的动画片，总结其中的一些夸张变形手法；另外还要多观察，多揣摩，设身处地为动画中的角色着想，使角色的表情变化符合角色的性格逻辑。很多电视动画片出于制作因素的考虑，多采用夸张的表情动作，有些大制作的动画电影或艺术动画短片则将微妙的表情动作表现得很到位。

如图 7–35 所示，在比尔·普林顿（Bill Plympton）2009 年制作的动画片《傻瓜和天使》中，为动画角色设计了大量夸张、生动的表情。

图 7-33　《木偶奇遇记》的故事板设计师

图 7-34　选自《小飞侠》故事板

图 7-35 选自《傻瓜和天使》故事板

7.5 场面调度

场面调度，就是对角色在动画场景空间中表演活动的位置变化和关系变化所做的艺术处理，是创造角色艺术形象和动画时空关系的特殊表现手段。场面调度的过程要综合考虑剧本的主题思想、情节发展、角色性格、环境气氛及视听节奏等方面，深入分析外部情境和角色之间的关系，处理好角色运动与摄像机运动之间的协同关系。

场面调度可以说是动作特性的投影图形，具体就一个动作单元而言，是这个动作的空间特性的图形曲线，是表现场面内部和外部情境，以及角色关系的转义描述图形模式，爱森斯坦称之为图形概括，如图 7-36 所示。

影视动画中的场面调度主要包括空间调度和关系调度两方面的内容。

1. 空间调度

空间调度就是在多层次的动画场景空间中，充分运用角色调度的多种形式，使动画角色的运动在透视关系上具有远近变化的动态感，或在多层次的场景空间中配合富于变化的角色调度，配合运用摄影机调度的多种运动形式，使镜头位置作纵深和横向的运动转化。

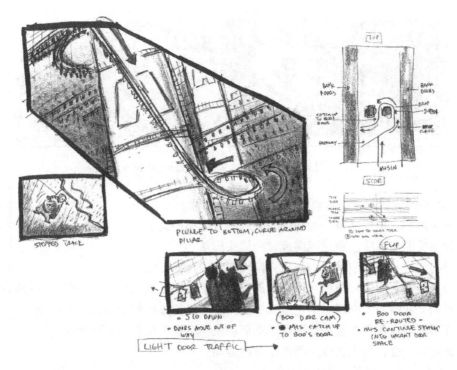

图 7-36 选自《怪物电力公司》故事板

如图 7-37 所示,选自迪士尼公司出品的动画电影《木偶奇遇记》的故事板,这个镜头表现了匹诺曹在林间穿行的动作瞬间,使用了纵深调度的方法,匹诺曹首先从远处向观众走来,这是一个纵深方向的运动,走到画面中景位置后,又向左侧横向运动。这种调度可以利用透视关系的多样变化,使角色和景物的形态获得强烈的造型表现力,加强镜头画面的三度空间感。

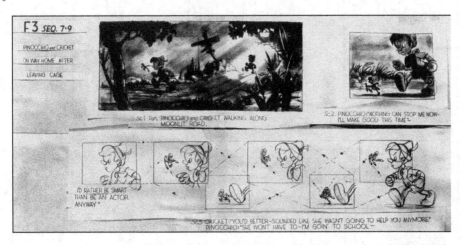

图 7-37 选自《木偶奇遇记》故事板

如图 7-38 所示,匹诺曹首先从远处向观众走来,这是一个斜向纵深方向的运动,走到桥上后,方向折转,在斜向纵深方向背离观众走远。

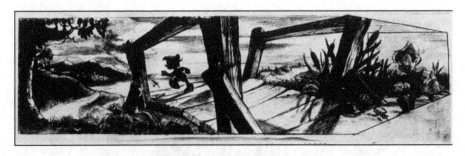

图 7-38　选自《木偶奇遇记》故事板

角色在动画场景内的空间调度可以分为以下几种。

① 横向调度：角色从镜头画面的左方或右方作横向运动。

② 朝向或背向调度：角色朝向或背向镜头运动。

③ 斜向调度：角色向镜头的斜角方向作朝向或背向运动。

④ 向上或向下调度：角色从镜头画面上方或下方作反方向运动，如图 7-39 所示。

⑤ 斜向上或斜向下调度：角色在镜头画面中向斜角方向作上升或下降运动。

⑥ 环形调度：角色在镜头前面作环形运动或围绕镜头位置作环形运动。

⑦ 无定形调度：角色在镜头前面作自由运动。

以上的几种空间调度还可以配合使用。

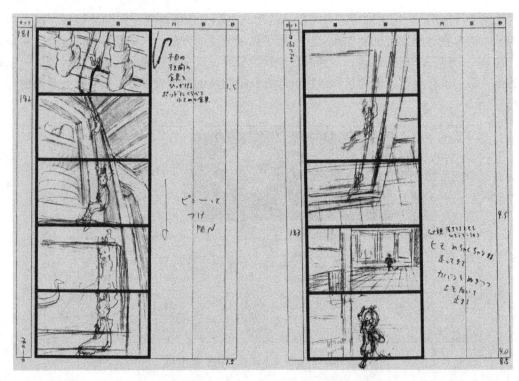

图 7-39　选自《借东西的小人阿莉埃蒂》故事板

2. 关系调度

关系调度主要着眼于动画场面的外部情境和角色心理的内部情境，灵活安排角色之间的位置关系，表述角色之间关系的变化、关系的张力、戏剧的冲突，为剧情的视听表述服务，如图7-40～图7-43所示。

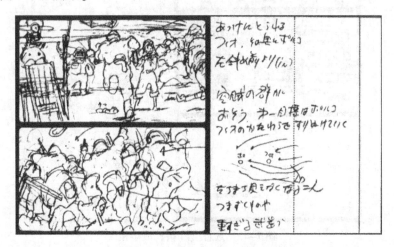

图 7-40　选自《红猪》故事板

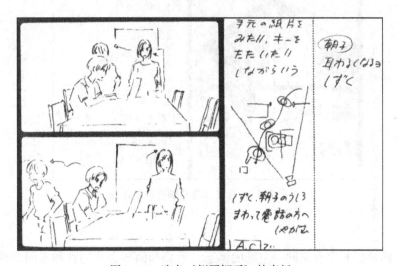

图 7-41　选自《侧耳倾听》故事板

运用场面调度有时可以取代蒙太奇镜头分切，以镜头内部蒙太奇取代外部蒙太奇，正如第3章中对于长镜头理论的分析，通过动画角色运动和镜头运动的速度和节奏的变化及协同关系，可以揭示出一种更为深刻的含义，展现出更为丰富的艺术表现力和感染力。

动画中的场面调度和长镜头设计要比实拍电影更难，只有在一些大制作的动画电影中才敢采用。在场面调度的运用过程中，要避免形式主义的倾向，要以创造特定的外部情境、动画时空关系、刻画角色形象、揭示角色之间的关系为目的，而不能以单纯追求镜头画面奇特的视觉效果为目的。长镜头画面中的场面调度要进行精心的艺术构思和艺术处理，避免粗糙杂乱、主体不明，更不能违反人们习惯的日常行为方式。

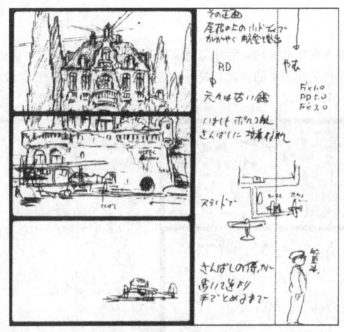

图7-42　选自《红猪》故事板

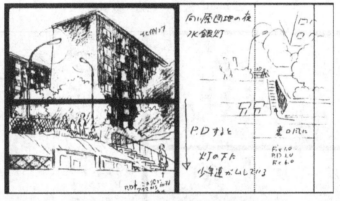

图7-43　选自《侧耳倾听》故事板

习题

7-1　让同学们想象有关同一主题的体态、手势和面部表情的种种不同表现。譬如可以想象一下对厌恶的表现，例如轻微的厌恶和极端的厌恶；从不屑到作呕；生理上的厌恶和精神上的厌恶等；各种不同年龄人的厌恶和各种不同情况下的厌恶。请同学们具体想象一下这种种表现，在自己内心中体验一下，并使用自己的形体动作模拟一下这种种厌恶的情形。然后使用几张故事板画面，将这些动作绘制表现出来。

7-2　很多同学在设计故事板的过程中，不注重角色的内心体验，要么形式化、概念化地处理角色的戏剧动作，要么只是注重事件进程的表述，根本就不思考角色的表演和动作细节。所以要求用数码相机或摄像机拍摄一个同学的行为方式，不需要结构复杂的剧情，只需要拍摄一段简单的戏剧任务，如起床盥洗、打扮梳妆、食堂打饭等，对动作拍摄的结果进行深入分析，由于与被拍摄的同学朝夕相处，对其内部规定情境也非常了解，接着对这些动作

的过程进行提炼和分解，用几个恰当的蒙太奇句子将这些动作的故事板绘制出来，如图 7-44 ~ 图 7-50 所示。

　　7-3　从第 6 章绘制完成的故事板正稿中，挑选一些包含动作的镜头，进行更为深入的表演研究和动作设计，每一个动作镜头要画出若干张关键动作的画面，标清楚出入画面的位置、起点和终点的位置等等，有景物运动的也要进行标注。

图 7-44　包牧依作

图7-45 包牧依作

图 7-46　宋倩作

图 7-47　宋倩作

图 7-48 宋倩作

图 7-49 王瑶作

图 7-50 王瑶作

故事板创作

本章 8.1 节讲述了故事板创作的流程，分别从构思阶段、草图设计阶段、镜头画面设计阶段、审定和细化设计阶段、动态故事板和三维动画预演阶段，讲述在故事板创作的各个阶段需要完成的任务和创作方式；8.2 节详细讲述故事板中如何体现动画声音与镜头画面的结合，并分别讲述对白、旁白、独白；动作音效、剧情音效、气氛音效；音乐在动画视听表述过程中的运用；8.3 节从几种角度分别概述了不同类型故事板的风格特征。

8.1 故事板创作流程

优秀的故事板设计师是需要天赋的，而测试自己的天赋非常简单，就是在看文字性的故事，或听别人讲述故事的过程中，在自己的脑海里是否能够演出视觉化的故事。当然这也可以经过不断刻苦训练获得，有一天你会突然觉得这些视觉意象是如此真切，只需要依据脑海中的意象画下来就可以了，如同在用眼睛边看边画速写一样简单。

8.1.1 构思阶段

在故事板的创作阶段，第一步要深入研究剧本和角色小传，与导演、制片、编剧等主创人员进行设计前的讨论，明确动画的主题，划分蒙太奇段落，确定哪些蒙太奇段落是重点表述的部分，在此基础之上就可以确定各个蒙太奇段落的时间分配，然后认真研究每个蒙太奇段落的视听表述节奏，就可以大致确定每个蒙太奇段落的镜头数量。

第二步是对蒙太奇段落进行场面的细分，确定每一个蒙太奇段落包含的场面数量，以及每个蒙太奇场面应当大致包含的镜头数量。如图 8-1 所示，在约翰与菲斯赫布利工作室（A John & Faith Hubley Film）拍摄动画片《杜斯别里家族》的前期阶段，就对动画剧本的蒙太奇段落进行仔细的分析，如图 8-2 所示。

第三步就是在导演、编剧、故事板设计师的共同努力下，将文学剧本改编为文字分镜头脚本，这一阶段要认真解决剧本中存在的所有问题。

在这个阶段各种构思和想法尚未形成，头脑中有一段时间会比较茫然，就如同电影理论家布鲁斯·F·卡温（Bruce F. Kawin）所言："在着手工作之前，也必须面对那种空白无知的时刻，这些工作包括：构想的产生，灵光乍现，构想成形时对结构和质感的逐渐修正，怀疑构想会变质，以及传递构想给观众的意义问题。"

图 8-1　选自《杜斯别里家族》

图 8-2　剧本分析

　　所以这一阶段一定要认真捕捉和记录突然涌现的创作灵感，在上面的讨论过程中，有些故事板设计师常常将自己的一些最初的构想直接绘制在剧本之上。如图 8-3 所示，著名动画导演约翰·赫布利（John Hubley）在剧本上直接为动画片《马古先生》绘制设计草图。

　　如图 8-4 所示，选自《南方之歌》故事板设计草图。

8.1.2　草图设计阶段

　　第一步是与概念设计师、角色设计师、场景设计师进行深入研究，确定角色造型、场景设计、视觉造型风格，特别是要对场面的方位结构图进行深入研究，确定动画的时空关系，对每个蒙太奇场面进行角色和摄像机的场面调度设计。

　　方位结构图包括环境方位结构图和室内方位结构图两种类型，有利于在故事板设计师的头脑中进行动画时空的构思，方位结构图的主要作用体现在：明确建筑与环境之间

图 8-3 约翰·赫布利绘制的设计草图

图 8-4 选自《南方之歌》故事板设计草图

的空间关系，保证不同镜头中场景结构关系的一致性；明确建筑外部和内部的构造、尺度；明确室内空间中家具、器物的摆放位置；明确角色大致的活动范围和几个主要活动区域，以及角色动作支点，行为路线和方向；有利于确定摄像机的方位角度，以及摄像机移动拍摄的路线；还可以让动画主创人员之间直观地、明确地领会设计师的意图和构思，起到项目协调的作用。

如图 8-5 所示，是《哈尔的移动城堡》的方位结构图。

故事板草图的设计阶段主要是进行镜头设计，对视听表述过程进行深入分析，确定摄像机的镜头属性，研究分镜头的视觉表述是否流畅，进行动画片的粗剪，如图 8-6 所示。

如图 8-7 所示，选自动画片《安与安迪的音乐探险》故事板设计草图，如图 8-8 所示，是依据故事板设计草图绘制的故事板正稿。

故事板设计师要与导演、制片、角色设计师、场景设计师、动画师、后期制作人员一起

图 8-5　选自《哈尔的移动城堡》的方位结构图

图 8-6　选自《杜斯别里家族》故事板草图

图 8-7　选自《安与安迪的音乐探险》故事板草图

图 8-8　选自《安与安迪的音乐探险》故事板

对故事板草图进行深入研究，确定增删哪些镜头和效果，同时还可以调整镜头的顺序，进一步完善视听表述的效果。如图 8-9 所示，上面两图是约翰·赫布利为动画片《维修费》绘制的故事板草图，下面是故事板正稿画面。

讨论的过程本身就是一个不断揭示的过程，在讨论过程中各种构思、联想和冲动会源源而至，每一名成员都会为视听表述贡献出自己的理解和诠释，导演必须从一开始就清晰地表达自己在视觉方面的想法，而好的造型设计师、故事板设计师会补充导演的构想，使该动画片在视觉方面得到发展。

如图 8-10 所示，选自《寻找狗爸爸》的故事板草图；如图 8-11 所示，是依据故事板正稿绘制的动画设计稿。

故事板设计师不仅要有能将文字转化为动画时空表现形式的良好视觉思维能力、表现能力，还要能协调好自己的创造力和制作要求之间的关系，协调好设计质量和制作周期的关系，协调好表现形式与制作手段之间的关系。

图8-9　选自《维修费》故事板

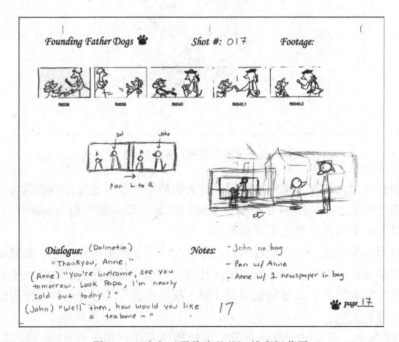

图8-10　选自《寻找狗爸爸》故事板草图

　　如图8-12所示，是乔·兰夫特（Joe Ranft）绘制的漫画，讲述了皮克斯工作室的故事板设计师为了将《玩具总动员》的故事板呈现给作为出品人的迪士尼公司，真算是煞费苦心。当时迪士尼公司本准备将制作环节搬到洛杉矶的工作室，可以方便对项目的监督和管

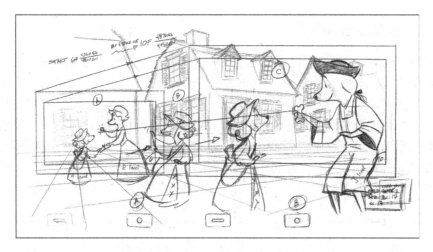

图 8-11　选自《寻找狗爸爸》故事板

图 8-12　乔·兰夫特绘制

理。约翰·拉塞特恳请再三，工作室才得以在旧址继续创作，他们想制作出真正属于皮克斯工作室自己的动画电影。故事板的创作过程包括：继续修改剧本和文字分镜头脚本、搜集更多的资料、不断召开会议。故事板经过了不断地淘汰和调整，兰夫特认为："两个或五个臭皮匠，才胜过一个诸葛亮。"

8.1.3 镜头画面设计阶段

在这一环节要对故事板草图设计阶段的方案进行评价、选择、综合后，依据文字分镜头脚本和故事板草图进行镜头画面的设计。在正式进行镜头画面创作之前，要进行视听素材的搜集和整理，首先要取得动画角色和动画场景的设计文件，并确保这是经过审定的最终设计稿。

如果有些角色的造型设计文件还未制定出来，故事板创作的进度安排又比较紧张，还可以用一些概念性的角色予以临时替换，如图 8-13 所示，在大型电视动画系列片《龙生九子》的故事板创作阶段，有一个角色的设计方案尚未确定下来，就临时用一个概念角色予以替换（最下一格持抢者）。

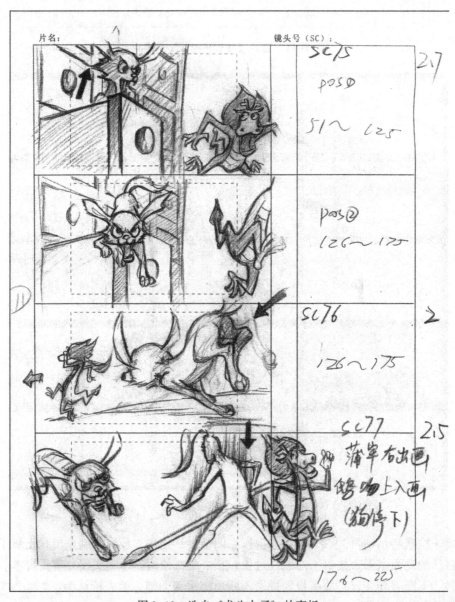

图 8-13　选自《龙生九子》故事板

　　搜集一些和动画片相关的视觉素材文件，如中外建筑史图片、中外服装史图片、特殊地域的建筑图片、特定地域的风俗图片及绘画或摄影作品中可以进行构图、光影、色彩借鉴的图片。还可以有计划地观摩一些题材相关、风格接近的电影，研究其中的镜头画面设计、视听表述风格、场面调度方式、角色表演等。

　　很多故事板设计师还习惯于使用照相机进行镜头画面的初始构思，寻找一些与场景设计风格近似的建筑、风景名胜地，找一些临时的演员，依据故事板草图拍摄合理取景的照片，研究建筑透视和摄像机角度，拍摄一些角色动作的参考。由于现在的数码照相机非常方便，获取图像文件又很廉价，这一步往往给后面的故事板创作带来很多有价值的参考。

　　在整理素材的基础上进行故事板的创作，既可以采用手绘方式，还可以采用数位绘画的方式，利用手绘板或手绘屏进行创作。如图 8-14 所示，选自美国无极黑工作室采用数位绘画方式绘制的故事板。在镜头画面设计阶段任务量比较重，一定要严格依照品质要求、工艺规定、时间安排和制作周期进行。

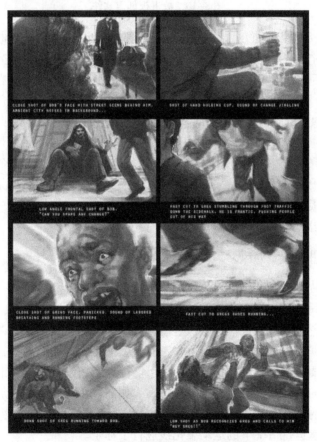

图 8-14　选自美国无极黑工作室出品

　　有些故事板创作软件（如 StoryBoard Quick、Toon Boom Storyboard 等）包含很多实用的功能，如图 8-15 所示，是故事板设计师的好助手，甚至一些故事板创作软件中还包含动态故事板的功能，可以一边绘制一边加入动画声音，不断预演动态故事板的视听效果。

　　这一阶段将需要比较充分的时间，动画制片人凯瑟琳·温德（Catherine Winder）在其《动画制片》一书中写道："对于一个黄金时段 22 分钟片子，通常需要三个故事板设计师用

图 8-15 故事板创作软件

六个星期的时间完成（或 18 个人周）故事板；一部 75 ～ 80 分钟的动画电影，多位故事板设计师大约需要一年时间来完成。"所有花费的时间和精力都是值得的，因为故事板环节是整个动画制片环节中最后一个花费相对便宜的部分，也是合理分配资源避免潜在问题进入制作流水线的最好阶段之一。但是很多公司未能贯彻这一原则，往往预留给故事板创作阶段的时间并不充分，这样就会在中期阶段遇到更多的问题。正像一位资深的故事板设计师所言，"不知办啥，当希望做得好一些时总是没有时间，而由于没做好而需要从头到尾重做倒是总有时间。"

在这一阶段如果需要多位故事板设计师进行合作，往往要制作一个"故事板样本页"分发给这些故事板设计师，使他们采用相同的页面设置，如果可能的情况下，还可以将一小段审定合格的故事板样本分发给这些故事板设计师，使他们能够保持统一的设计风格，也能估算出依据既定的设计风格，大约需要多长的时间完成。

8.1.4 审定和细化设计阶段

这一阶段要对故事板设计稿进行最终的修改、调整、审定。对于一个大型的动画项目，故事板可能是由不同的设计师共同创作的，所以这一阶段要对故事板的镜头画面造型风格、视听表述风格、角色表演风格进行统一。有些影视动画项目，依据蒙太奇段落划分，多人进行协作；有些则依据集划分，多人进行协作；有些依据蒙太奇场面划分，多人进行协作。

在这一阶段还要对制作难度、技术实现的可能性、工艺设备要求、工作量进行权衡，在综合考虑成本预算的基础上确定故事板设计方案。如图 8-16 所示，在动画电影《红猪》的故事板中，对海面的制作工艺进行了标定；如图 8-17 所示，在动画电影《阿基拉》的故事板中，对摩托车高速运行情况下的运动虚化线进行了标定。

经过审定的故事板，还需要进行誊清，在一些低预算的电视动画片制作模式下，故事板的镜头画面往往经过复印放大后直接作为动画设计稿使用。

一些制作经费比较充裕的动画项目，还会从故事板镜头画面中抽选一些关键的镜头进行细化设计，对角色动作、场景布光、镜头的色彩属性进行深入设计，更好地指导后续的创作过程。甚至还要为一些关键镜头画面绘制概念设计稿、色彩设计稿等。如图 8-18 所示，在动画片《小房子》的故事板设计环节，就为一些关键镜头画面绘制了概念设计图。

图 8-16　选自《红猪》故事板

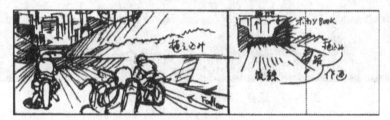

图 8-17　选自《阿基拉》故事板

图 8-18　选自《小房子》故事板概念设计图

如图 8-19 所示，在动画电影《海底总动员》的故事板创作阶段，为一些关键镜头画面绘制了色彩气氛设计图。

图 8-19　选自《海底总动员》故事板色彩设计图

8.1.5　动态故事板和三维动画预演

一些动画制作公司会将单帧的故事板画面依据镜头画面持续的时间和先后顺序排列起来，配上临时的对白、音效、音乐，一同剪辑成动态的故事板（Animatics），用以研究故事表述的结构、视听语言的配合、剧情的节奏、镜头的节奏，角色动作与摄像机运动之间的配合关系，角色的视听形象是否饱满等，这实际是动画片的粗剪版本，要考虑到动作的连续、语言的节奏、情绪的贯穿、镜头的运动、画面的造型、时空的关系等因素。

故事板是视觉化交流的工具，动态故事板更是成为最接近影片完成效果的预演工具。迪士尼动画公司在早期高成本的动画电影制作过程中，在故事板之后会增加一个"故事影带"（Story Reel）的模块，即将故事板上的故事草图拍摄或扫描输入到计算机中（早期直接拍摄到电影胶片上），配上临时对白、音效、音乐，依据剧情节奏和初始设想的动作节奏，剪辑成为动态故事板，如图 8-20 和图 8-21 所示。

在放映给项目主管和临时观众的过程中，研究故事的表述、戏剧冲突的安排、设置的笑料、影片的整体结构和节奏，是否达到了导演的目的，如果存在不足，又应如何进行修改。如片中一个有意设置的笑料并没有引起观众发笑，就要思考笑料的设置是否恰当，是进行修改，还是干脆剪掉。

"动态故事板"在大投入的动画电影制作过程中会非常有价值，可以尽早发现并避免问题。另外敲定后的"动态故事板"还可以直接作为"粗剪"的项目工程文件，以后制作好的动画草稿可以替换视频轨道上对应的段落，然后再进行"线检"和"动检"；描线上色好的动画稿再替换视频轨道上对应的动画草稿，再进行"最终检测"。这时的"动态故事板"已经成为项目工程管理文件，哪个部分没有完成就一目了然了。

图 8-20 选自迪士尼动画电影《熊兄弟》的动态故事板

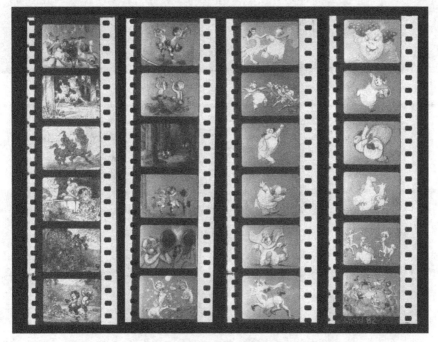

图 8-21 选自迪士尼动画电影《梦幻曲》的动态故事板

合成后的镜头与录制好的声音替换视、音频轨道上对应的临时片段后，最后就形成了粗剪的影片。

在三维动画制作过程中，会依据故事板制作三维动画预演（3D Layout），即利用低精度的三维模型（面数较少、结构简单、包含简单的结构色彩）搭建场景、摆放角色，渲染粗

糙的镜头画面，配合初始化的声音剪辑成三维化的"动态故事板"。三维动画预演主要研究故事的视听表述、角色调度、场景构成、摄像机机位调度、初始灯光等。

如图 8-22 至图 8-25 所示，皮克斯动画工作室在制作三维动画电影《怪物电力公司》的过程中，将制作环节主要划分为：Story reel（故事影带）、3D layout（三维动画预演）、Animation（动画调节）、Final color（最终渲染）四个阶段。

图 8-22　选自《怪物电力公司》制作流程

图 8-23　选自《怪物电力公司》制作流程

图 8-24　选自《怪物电力公司》制作流程

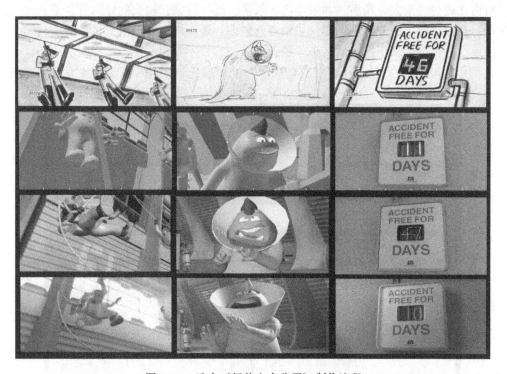

图 8-25　选自《怪物电力公司》制作流程

8.2　动画声音

影视动画是声画结合的视听艺术，视觉和听觉是形成蒙太奇形象不可分割的整体，动画声音可以用于刻画角色、渲染情绪、烘托环境、创造节奏。视觉形象借助听觉形象会使画面更加传神、逼真；听觉形象又依托视觉形象的直观感受而更具有感染力。

动画中的声音包括：对白、音效、音乐。

8.2.1　对白

动画中的对白实际上包括：对白、旁白、内心独白、解说词。

1. 对白

对白（对话），是剧本中角色间相互的对话，也是台词的主要形式。对话既能够传达谈话人的心理活动，又能与对方交流，影响彼此的情绪、思想和行为，所以又常常称为"言语动作"。对白可以用于故事情节的表述、主题思想的反映、角色性格的刻画、思想感情的抒发。

在故事板设计师进行镜头设计的过程中，对白要与角色动作、情绪、节奏紧密结合。对白适中的蒙太奇场面，如果角色比较少，动作性不强，镜头的分切宜多不宜少，宜短不宜长；对白比较少的蒙太奇场面，如果角色比较多，动作性强，镜头的分切宜少不宜多，宜长不宜短；对白比较多的蒙太奇场面，如果角色较多，场面调度要灵活，角色调度与镜头调度要紧密地结合，可以采用运动性镜头，镜头的分切宜长不宜短。

如图 8-26 所示，在动画片《贾克斯啤酒》的故事板中，对对白的对位关系和节奏进行了研究。

图 8-26　选自《贾克斯啤酒》故事板

2. 旁白

旁白是以"画外音"出现的解说性或评论性语言，通常以"第三人称"的客观视点或以剧中人物"第一人称"的主观视点出现，它不是在剧中其他角色的动作下产生的反应行为。旁白通常作为一种辅助手段来说明剧情发展的时间、地点、时代背景，或者用来连接剧情中大幅度的时空跨越，或者是介绍角色，或者是对剧情中的某些内容做必要的解释，或者发表哲理性和抒情性的议论等。按其性质，旁白可分为两种基本情况：一种是作者的客观叙述，一种是影视中人物的主观自述。例如动画电影《萤火虫之墓》和《岁月的童话》中，就大量使用了自述旁白。

3. 独白

独白是剧中角色的内心自白，是揭示角色心理活动的基本手段之一。独白的目的不是与观众直接交流，而是角色在剧中特定情境下产生的内心反应。它是"第一人称"的讲述。其剧作功能在于从心理活动入手揭示角色的性格，由于独白具有强大的心理表现能力，能形成特定的叙事风格或气氛。

8.2.2 音效

动画中的音效包含：动作音效、剧情音效、背景（气氛）音效三个类型。如图 8-27 所示，在动画电影《红猪》故事板中，用文字的大小表现飞机轰鸣声由低渐高。

图 8-27 选自《红猪》故事板

剧情音效是非场景内客观存在的声音，或经过夸张变形的声音，用于突出角色动作、衬托角色内心活动、渲染情绪、加强节奏、制造气氛，使音效为刻画角色和表述剧情服务。

　　音效对于精神的主观性可以有细腻的表现，比如表现一个人在医院的手术室门外等候亲人手术的结果，在难熬的寂静中，只有墙壁上的挂钟嘀嗒的响着，这响声随着角色当时紧张的心情加强起来，越来越响，这时的钟声就是一种主观的声音。

　　在故事板中还要标注清楚镜头画面中并不存在音源形象的音效，例如丈夫正稳坐在沙发中看电视，画面外有妻子表示不满摔打餐具的砰砰声，妻子的形象并不存在于镜头画面内，这就要求设计师在故事板中提醒后期合成过程中加入这些画外音。

8.2.3　音乐

　　动画中的音乐主要用于展示主题、烘托气氛、表达情绪、渲染感情、加强画面节奏感。在一些类型的动画片中，音乐成为结构镜头画面、创建镜头节奏和运动节奏的关键，镜头运动和角色动作的韵律和节奏，都要与音乐的旋律和节奏相互配合，一些故事板的创作过程中，还会专门研究音乐与镜头画面的对位关系。如图 8-28 所示，电影大师爱森斯坦为电影《亚历山大·涅夫斯基》中"冰湖大战"蒙太奇段落所绘制的声音和分镜头画面的对位关系分析。

图 8-28　爱森斯坦作

　　如图 8-29 所示，雷·科萨林（Ray Kosarin）在拍摄动画片《大叔》的过程中，特意在故事板中为五线谱预留了空间，以传达音乐与故事板画面之间的对位关系。

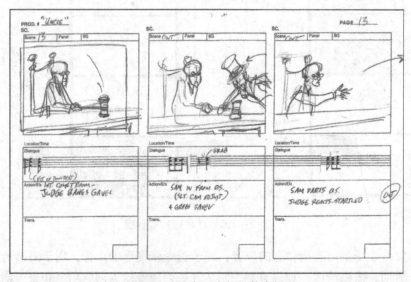

图 8-29　选自《大叔》故事板

如图 8-30 所示，在动画片《安与安迪的音乐探险》的故事板中，也为五线谱预留了空间；如图 8-31 所示，在迪士尼公司的动画片《米老鼠》中，在故事板阶段就注意到动作与音乐的对位关系。

图 8-30　选自《安与安迪的音乐探险》故事板

图 8-31　选自《米老鼠》故事板

迪士尼公司的动画影片绝大多数都在一些蒙太奇段落安排歌剧化的方式，用于抒发角色内心情感和表现心理斗争，在镜头剪辑、角色动作、色彩及气氛变化上就要与音乐的节奏和旋律相吻合，如图 8-32 所示。

图 8-32　选自《公主与青蛙》故事板

迪士尼公司的动画电影《梦幻曲》（Fantasia）和《梦幻曲 2000》（Fantasia2000）都是以音乐结构故事的经典范例，如图 8-33 所示，动画电影《梦幻曲》的故事板设计过程中，将音乐的节奏和旋律作为剧情结构的变化谱式。

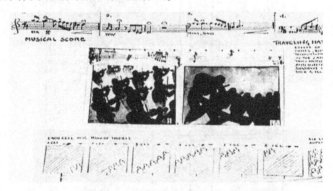

图 8-33　选自《梦幻曲》故事板

如图 8-34 所示，在《梦幻曲》中，金鱼运动节奏和路径曲线韵律的设计，非常完美地诠释了背景中的音乐。

为影视动画片专门创作的音乐是根据影片的主题思想、故事情节、事件、角色动作等进行选曲和作曲的。一般来说，影视动画中的音乐可分为主题音乐和情节音乐两种类型。主题

图 8-34　选自《梦幻曲》故事板草图

音乐可以从头到尾贯穿全片，又可以分段描写，具有展示主题、辅助剧情表述、塑造角色、渲染情感的重要作用；情节音乐又可以称为气氛音乐，既要根据情节渲染各种环境、情境的气氛，还可以加强角色动作的效果，同时还要随着情节的发展衬托角色、加强影片的节奏。

音乐本身具有自己的语言体系，通过各种不同的曲调、旋律、节奏、和声、配器等构成各种音乐的听觉形象。动画故事板创作阶段可以确定音乐的情感、音乐布局、高潮设置。

音乐和音效可以结合起来一同运用，"米老鼠"成功的一个重要原因就在于制作时已经可以利用音乐和音响塑造角色了。当时迪士尼已经懂得通过音效和镜头画面的结合可以产生一种新的喜剧效果，所以早期"米老鼠"的笑剧时常建立在一些音乐噱头上，如配合动物动作的钢琴声，发出叮当钟声的锅，由众多角色演出的芭蕾舞，以及当作木琴来敲打的牛的颚骨等。如图 8-35 所示，是迪士尼公司 1931 制作完成的动画短片《米老鼠和孤儿》的故事板，在该片中就大量使用音乐和音效的结合，创建了全新的喜剧效果。

图 8-35　选自《米老鼠和孤儿》故事板

8.3　故事板的风格

　　不同成本、制作模式的影视动画项目，对故事板的要求各不相同，不同的影视制片公司也会具有不同的习惯、格式与规程，从而形成了各种类型、各种风格的故事板，它们实现的功能也不尽相同，如图8-36所示，《101只斑点狗》的故事板采用了漫画化的视觉风格。

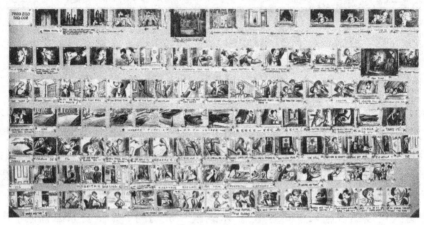

图8-36　选自《101只斑点狗》故事板

　　依据故事板的应用领域可以分为：电影故事板、动画故事板、广告故事板、音乐电视故事板、游戏设计脚本、网站设计脚本、多媒体数字出版物脚本等等。如图8-37所示，是A－ha乐队《take on me》歌曲故事板风格的音乐电视。

图8-37　《take on me》故事板风格音乐电视

依据创作的手法和使用的工具不同可以分为：单色手绘故事板（常使用铅笔和钢笔）、着色手绘故事板（常采用铅笔淡彩、钢笔淡彩、水粉、色粉笔、马克笔、彩色铅笔等）、数位绘画故事板，如图 8-38 和图 8-39 所示。

图 8-38　选自《嘟嘟，嘘嘘，砰砰和咚咚》故事板

图 8-39　选自《本和我》故事板

数位绘画故事板是使用手绘板或手绘屏，利用图形图像设计软件在计算机中绘制的故事板，可以方便地进行分层、修改、编排，为后续动态故事板的创作提供了便利。

依据故事板的用途可以分为：工作故事板和演示性故事板。

在工作故事板中，比较注重角色调度、摄像机调度、镜头属性等用于指导中期制作环节的

内容。会有很多的符号和解释性的语句，对制作具有指导价值。画面的质量、风格并非是决定性的，但却要求必须具有镜头感，有利于视觉的传达，以及交流。大多数的影视动画片，从场景、角色甚至摄像机都是通过想象创造出来的，所以需要比实拍电影故事板更多的造型细节和技术细节，在实拍电影故事板中，一般要为摄像师、灯光师、演员预留更多的后续创作空间，而在动画故事板中，角色的动作、灯光、虚拟摄像机都要进行精心设计，如图 8-40 所示。

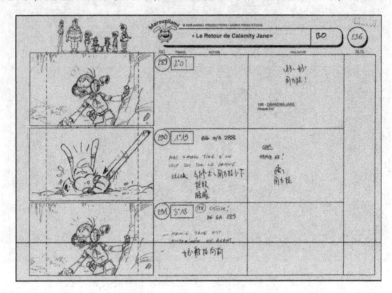

图 8-40　选自《马修》故事板

如图 8-41 所示，选自艺术动画短片《阿贝尔的小岛》故事板；如图 8-42 所示，选自动画短片《香槟酒》故事板。

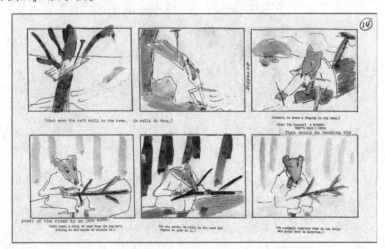

图 8-41　选自《阿贝尔的小岛》故事板

如图 8-43 所示，选自商业动画片《怪猫菲力兹》故事板。

演示性故事板，多用于表述故事、赢得投资、进行申报、说服客户、项目评估等环节。所以这种类型的故事板比较注重绘画细节、光影、色彩、气氛和效果。在故事板画面中要绘

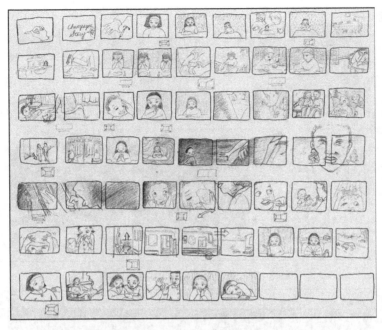

图 8-42　选自动画短片《香槟酒》故事板

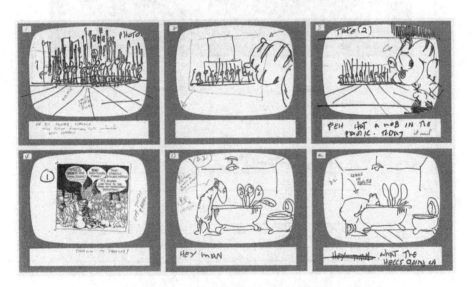

图 8-43　选自《怪猫菲力兹》故事板

制出角色、场景在特定景别、构图下的视觉表象。通常比较注重角色关键动作设计效果的展示，每个动作镜头需要几帧故事板画面进行表述，需要看每个镜头所承载信息和节奏的需要，如图 8-44 和图 8-45 所示。

　　一些影片（特别是早期的闹剧、喜剧动画片）的故事板，比较侧重于动作的描述，侧重于角色之间的动作配合，有利于掌管不同角色的原画师能知道彼此之间的动作配合关系，如图 8-46 所示。

　　如图 8-47 至图 8-55 所示，选自天津工业大学动画工作室出品的影片《比特精灵》故事板，由于镜头数量比较多，所以只将镜头画面紧凑排版，张李衡担任故事板设计师。

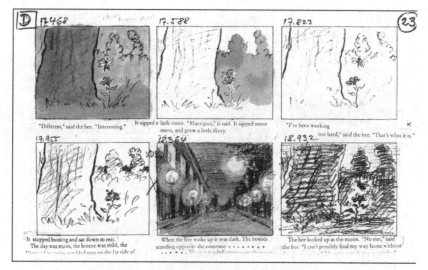

图 8-44　选自《杏仁糖小猪》故事板

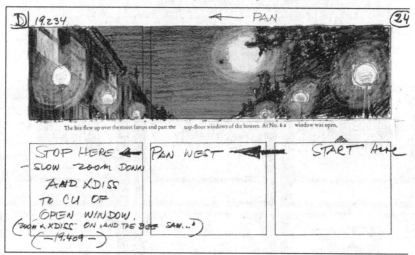

图 8-45　选自《杏仁糖小猪》故事板

图 8-46　选自《big house blues》故事板

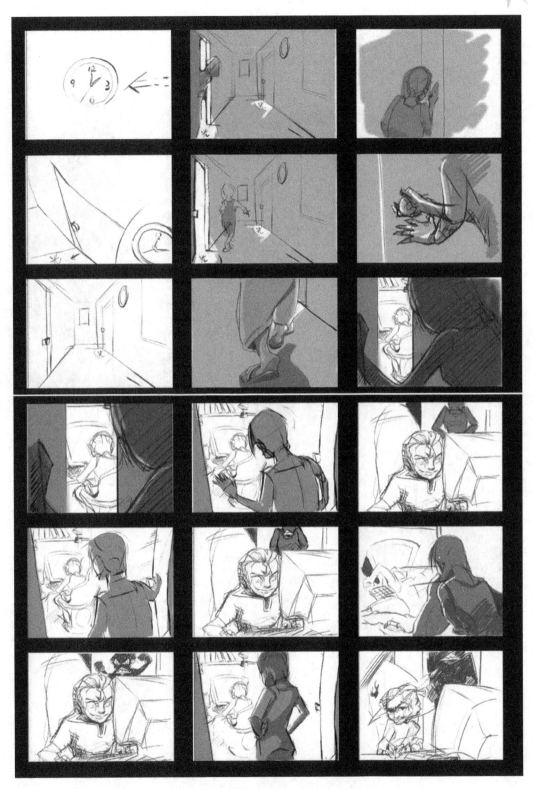

图 8-47　选自《比特精灵》故事板

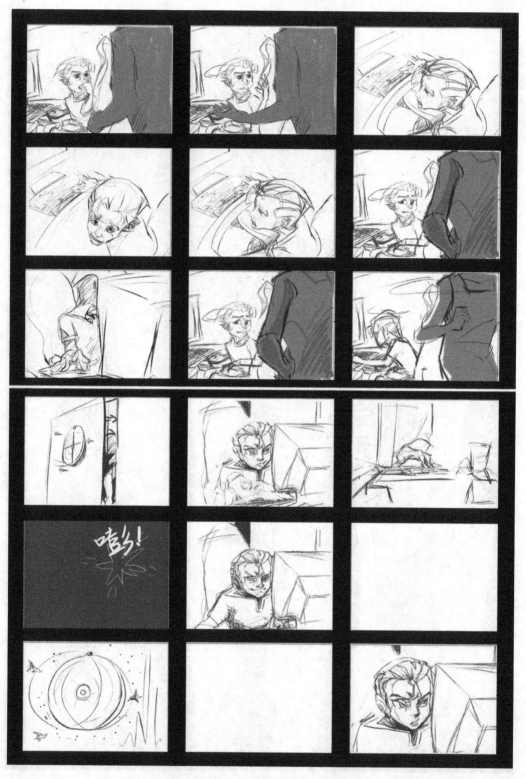

图 8-48　选自《比特精灵》故事板

图 8-49 选自《比特精灵》故事板

图 8-50　选自《比特精灵》故事板

图 8-51 选自《比特精灵》故事板

图 8-52　选自《比特精灵》故事板

图 8-53 选自《比特精灵》故事板

图 8-54 选自《比特精灵》故事板

图 8-55　选自《比特精灵》故事板

习题

依据第 7 章习题 7-3 中已经绘制完成的故事板，制作展示用的动态故事板。对白可以采用比较粗糙的工作录音；音乐可以选用近似的、适用的音乐；音效可以从音效素材库中选用。可以利用 Premiere 软件或 After Effects 软件制作。教师最终要安排一次动态故事板放映和讲评的环节。